Mujer, literatura y otras artes para el siglo XXI en el mundo hispánico

PETER LANG

Bruxelles · Bern · Berlin · New York · Oxford · Wien

Yannelys Aparicio Molina y
Juana María González García (eds.)

Mujer, literatura y otras artes para el siglo XXI en el mundo hispánico

Hybris: Literatura y Cultura Latinoamericanas
Vol. 4

Catalogación en publicación de la Biblioteca del Congreso
Para este libro ha sido solicitado un registro en el catálogo CIP
de la Biblioteca del Congreso.

Imagen de la portada: © agsandrew/istock.com

© P.I.E. PETER LANG s.a.
Éditions scientifiques internationales
Bruxelles, 2022
1 avenue Maurice, B-1050 Bruxelles, Belgique
www.peterlang.com ; brussels@peterlang.com

ISSN 2736-5298
ISBN 978-2-87574-616-0
ePDF 978-2-87574-617-7
ePUB 978-2-87574-618-4
DOI 10.3726/b19933
D/2022/5678/39

Information bibliographique publiée par « Die Deutsche Bibliothek »

« Die Deutsche Bibliothek » répertorie cette publication dans la « Deutsche National-
bibliografie » ; les données bibliographiques détaillées sont disponibles sur le site <http://dnb.
ddb.de>.

Índice

Segunda parte: Literatura española en contextos audiovisuales

Presentación

Comenzamos con esta publicación la actividad del "Grupo de estudios literarios sobre la mujer en España y Latinoamérica" (GREMEL), cuyo objetivo principal es profundizar en la presencia de la mujer en diferentes manifestaciones artísticas durante los siglos XX y XXI desde una perspectiva transatlántica. En este sentido pretendemos reflexionar sobre si las adaptaciones de obras literarias contemporáneas a formatos audiovisuales en el presente siglo reactualizan algunos roles de la mujer en la sociedad actual e integran puntos de vista que refuerzan la perspectiva de género que se está poniendo de manifiesto en las dos últimas décadas.

En el proyecto pretendemos abrir nuevas líneas de investigación para el horizonte transatlántico, tales como las relaciones entre la literatura, el cine, la televisión y las humanidades digitales, así como desarrollar un eje de análisis centrado en las adaptaciones audiovisuales de obras transatlánticas cuyo tema central es la mujer, durante los siglos XX y XXI. De esa forma, se podrá comenzar a elaborar una cartografía de la imagen de la mujer de nuestra época en la literatura y otras artes, dentro del ámbito hispánico que tenga en cuenta, además, la visión de lo femenino. Esta iniciativa permitirá, asimismo, avanzar en la recuperación de las voces artísticas de mujeres contemporáneas injustamente relegadas a un segundo plano por la historiografía y reflexionar sobre cómo ha evolucionado la asignación social de los roles de género en nuestra cultura.

A pesar de los esfuerzos de grupos de investigación e iniciativas de diverso tipo (documentales, conferencias, actos conmemorativos) por recuperar la vida y obra de escritoras transatlánticas en los siglos XX y XXI, estas siguen siendo en cierta medida desconocidas por el público en general, a no ser que pertenezcan al actual *boom* de la literatura escrita por mujeres en ambas orillas. Como afirma Russ, "las mujeres se han colado en el canon oficial una y otra vez, como si no llegasen de ninguna parte: excéntricas, peculiares, con técnicas que resultan extrañas y temas que no se consideran adecuados" (2018, 217). La ausencia de las mujeres del canon literario tradicional deja fuera una cantidad de talento y experiencia abrumadora. Se han analizado muy poco las perspectivas que las

mujeres han ofrecido del mundo en el ámbito literario y pocas han conseguido reconocimiento por parte de la crítica y la historiografía literarias.

Es por esto que, en los últimos años, se ha insistido desde diversas perspectivas en la necesidad de la recuperación de las voces literarias femeninas que han constituido el eje principal de la literatura del siglo XX y su repercusión en el entorno cultural de las últimas décadas. En este contexto, que ha derivado sin duda de un cuestionamiento del canon occidental y de la categorización en generaciones literarias, cobran protagonismo el cine tradicional y documental, el teatro y las series televisivas.

Es precisamente el carácter interdisciplinar o pluridisciplinar de los estudios transatlánticos lo que nos lleva a aproximarnos a los estudios de género en el ámbito de la cultura hispánica. Como indican Durán et al., "una de las mayores utilidades de los estudios transatlánticos puede ser, precisamente, la capacidad de conectar y promover intercambios intelectuales que estudien experiencias de distinto origen, cultural y geográfico, pero que tengan en común la búsqueda de nuevos acercamientos a la cuestión de género" (2016, 11). Los estudios transatlánticos permiten reflexionar desde una perspectiva más global sobre la configuración de los modelos femeninos y masculinos en nuestra cultura y sobre su transmisión a través de las obras artísticas.

También incluiremos en nuestro proyecto investigador las aportaciones de la crítica literaria feminista, que ha promovido el estudio de las representaciones de la mujer y de lo femenino en las literaturas española y latinoamericana, así como los trabajos e iniciativas que rescatan la vida y obra de las mujeres escritoras injustamente olvidadas por la historiografía literaria (Lauretis, 1986; Moi, 1988; Castillo, 1992; Butler, 1993 y 2007; Cixous, 1995; Lipovetsky, 1998; Mangini, 1999; Kirkpatrick, 2003; Volledorf, 2005; Nieva-de la Paz, 2009; Zavala, 2012; Camps, 2018, etc.). Este tipo de estudios es fundamental para poder elaborar una historia de las mujeres y reivindicar que el discurso histórico masculino es sesgado y, por tanto, no es definitivo. La perspectiva transatlántica de los estudios de género incide, además, en el "rechazo de la perspectiva tradicional que tiende a agrupar cuestiones de género y sus representaciones culturales en compartimentos cerrados de carácter nacional e incluso continental" (Durán et al., 2016, 12).

Asimismo, en lo que se refiere a la mujer como protagonista de obras literarias, existe una nueva generación de artistas del mundo hispánico que se ocupan del tema de la mujer en la literatura a ambos lados del

Atlántico (en la posmodernidad transnacional) de forma preferente en sus ficciones y cuya única patria reconocida es la lengua española. Esta narrativa contemporánea acerca la figura de la mujer a conceptos como modernidad, emancipación, versatilidad y, en muchas adaptaciones cinematográficas, puestas en escenas teatrales, documentales y series, la adaptación otorga a los personajes femeninos otros matices, a veces más intensos, relevantes o protagónicos. Nos encontramos, pues, frente a una escritura que propicia distintos acercamientos a las otras artes, y que guarda relación con conceptos fundamentales para los estudios transatlánticos como circulación, flujo o movimiento. Se impone, por tanto, aplicar a estas obras literarias, adaptadas o relacionadas con alguna de las otras artes, un análisis literario desde enfoques comparativos, interdisciplinares, geopolíticos y culturales que conecten irremediablemente los estudios literarios sobre mujeres de ambas orillas.

Somos conscientes de que el lugar de la literatura ha cambiado en el campo de la cultura, desplazada por los medios audiovisuales: lo social ha sido sustituido por lo cultural. Por ese motivo los estudios transatlánticos sobre mujeres en la literatura habrían de llevar a cabo un análisis coyuntural que priorice el texto y su ubicación en el campo literario global, reivindicando su valor estético y dosificando la presencia teórica que parece haber fagocitado el texto, sin naturalizar la identidad del objeto ni entenderlo de modo monolítico, sino más bien desde categorías como "transculturación", "heterogeneidad" e "hibridez", que aumentan con la comunicación global y las nuevas tecnologías, y sobre todo con la estructura transnacional del mercado editorial.

Entendemos también que todas estas nociones que acabamos de nombrar—hibridez, transculturación, mercado, comunicación...—son más capaces de atender de modo productivo al fenómeno de la adaptación por parte del texto literario, un asunto cuya reflexión cuenta ya con una historia tan extensa y compleja como su propia práctica histórica. Pero esa complejidad se rinde en cuanto atendemos, más que a la imposible correspondencia entre las unidades de códigos tan dispares como el cine, la televisión, el teatro y la literatura, a la percepción y los efectos que sus lenguajes producen en el lector o espectador, los contextos sociales que comparten y las expectativas que despiertan pues, ciertamente, la noción de adaptación "se amplifica enormemente desde el *texto* hacia el *contexto*" (Frago, 2005, 65). En ese sentido, nos decantaríamos por una visión que actualice los logros conceptuales y principios de la llamada "Estética de

la Recepción", de H. R. Jauss (1976): creemos que la recepción de arte y literatura es al mismo tiempo su posibilidad, y también su futuro.

Son diez las contribuciones que reunimos en este primer volumen. En primer lugar, Ángel Esteban sugiere en "Amor y naturaleza en la adaptación cinematográfica de *Cumandá*, de Juan León Mera" que la versión fílmica de Carlos Carmigniani (1993), de la novela fundacional ecuatoriana, aporta marcas de sensualidad que matizan el idealismo del siglo XIX, y la naturaleza se presenta a través del tamiz de la ecocrítica actual, en la lucha por preservar a los espacios naturales del proceso creciente de degradación de la selva.

Juan Andrés García Román, en "Inaceptable belleza: gótico y modernidad en *La condesa sangrienta* (1966) de Alejandra Pizarnik y el largometraje *The Countess* (Delpy, 2009)", se ocupa fundamentalmente de dos textos: la reseña-crónica *La condesa sangrienta* (1966), de Alejandra Pizarnik, y la película biográfica *The Countess* (2009), de Julie Delpy, ambos a la luz de otros clásicos de la narrativa de terror —Le Fanu, Mary Shelley, Lovecraft— así como de otras obras de la literatura contemporánea con claros atisbos del espectro vampírico: Th. Bernhard, M. Enriquez, etc. Continuando con ese mismo universo, Enrique Ferrari propone con "Cómo Mariana Enriquez inserta lo fantástico en sus tramas: *Bajar es lo peor* como primer tanteo" un análisis novedoso del terror fantástico de Mariana Enriquez en *Bajar es lo peor* la cual, en lugar de construir dos planos, uno real y otro fantástico, opta por un narrador omnisciente que niega al lector una auditoría del canal que se establece en otras obras alrededor de esos planos, lo que escora su lectura hacia una interpretación meramente realista o psicológica, como la de su película homónima.

Yannelys Aparicio escribe sobre "La memoria en la literatura y el cine del desencanto: el diario como ficción reveladora en *Todos se van*, de Wendy Guerra", texto que coincide con los presupuestos de la generación de los Novísimos cubanos al redefinir el concepto de literatura y el papel del escritor dentro del nuevo modelo social a partir de la crisis del periodo especial. En esa novela-diario, la autora desvela una serie de acontecimientos que reflejan los pormenores de su tiempo, como la crisis económica imperante en la isla, el machismo y la situación de desventaja de la mujer en la sociedad revolucionaria, el abuso de poder y los estragos causados por la censura, temas que serán reactualizados en la versión cinematográfica posterior.

Finalmente, para concluir el núcleo de obras literarias latinoamericanas asociadas a películas o producciones televisivas, Marta Olivas, en "*Inés del alma mía*: reinterpretación audiovisual de una lectura novelesca (y feminista) de la historia", se acerca al análisis comparativo de la adaptación televisiva de Radiotelevisión Española, *Inés del alma mía* (2020) en relación con la figura histórica recreada por Isabel Allende en su novela homónima (2006), a la luz de la interpretación feminista de la que parte el personaje de Allende, en temas como la peripecia amorosa, la maternidad, la importancia de sus relaciones con otras mujeres o la cuestión de la reputación social.

En la sección dedicada a textos peninsulares con repercusiones audiovisuales en obras españolas o latinoamericanas, Vicente Luis Mora expone en "Decirse poeta: figuraciones autoriales de la poesía española contemporánea escrita por mujeres", a partir del documental dirigido por la poeta Sofía Castañón, *Se dice poeta* (2014), cómo se establecerán varias hipótesis sobre las figuraciones autoriales de las poetas españolas en la actualidad. Para ello estudia diversas estrategias autoriales, para elaborar un panorama amplio, capaz de acoger las formas y dinámicas más habituales de presentación de las autoras dentro del campo literario.

Juana María González García, por su parte, en "Usos y abusos de la memoria: la recuperación de las escritoras de la Edad de Plata a través de biografías teatralizadas", se propone valorar las recientes adaptaciones al teatro de las biografías de escritoras de la Edad de Plata como recurso para recuperar su figura y obra, determinar la imagen de la mujer que transmiten dichas obras de teatro y establecer si estas contribuyen de forma efectiva a la inclusión de dichas escritoras en el canon literario. Además, González realiza un primer análisis de búsquedas en Internet a través de *Google Trends* a fin de reforzar las conclusiones de este estudio mediante el uso de métodos cuantitativos.

Almudena Vidorreta repasa en "Entrevistas con Teresa de Jesús: holografías transatlánticas de Gabriela Mistral y Rafael Gordon" algunas reinterpretaciones del legado de Teresa de Jesús, convertida en un icono del feminismo contemporáneo. Vidorreta analiza motivos y estrategias retóricas para la configuración de dos diálogos en los que la santa ha sido convertida en interlocutora ficcional: una conversación escrita y protagonizada por Gabriela Mistral a la altura de 1925 para una de sus crónicas; y, en el ámbito audiovisual, la entrevista con un holograma de la de Ávila en la película *Teresa, Teresa*, de Rafael Gordon (2003).

Continuando con ciertas claves del feminismo actual, Patricia Barrera presenta "Contradicciones de una detective ¿feminista?: Petra Delicado entre la ficción seriada novelesca y la televisiva", sobre la adaptación que realizó Julio Sánchez Valdés del personaje femenino de las novelas de Alicia Giménez Bartlett. Con la comparación entre las novelas y la ficción audiovisual se analizan aquellos elementos que definen a Petra Delicado para establecer cuál de ellos resulta más atractivo para el público y define mejor la posición de la mujer profesional en la sociedad española de finales de los noventa.

Para concluir, Milica Lilic se ocupa de "El 'caso Nevenka': entre la realidad, la literatura y Netflix", y analiza el documental de Netflix sobre el conocido "caso Nevenka" sobre la base de la novela testimonial de Juan José Millás. Un estudio comparativo de estas dos obras permite a Lilic rastrear cómo se ha ido construyendo y modelando la opinión pública sobre el caso, desde la criminalización de la víctima hasta un sentimiento de empatía colectiva.

Cuando Alejo Carpentier, Martí Casanovas, Francisco Ichaso, Jorge Mañach y Juan Marinello, en marzo de 1927, inauguraron la *Revista de Avance*, órgano representativo de la vanguardia cubana, se propusieron "levar el ancla" de una embarcación en la que habría de todo menos "la bandera blanca de las capitulaciones", dispuesta a dar paso a la aventura del "goce fecundo de la vida", que "no está en la contemplación de los propósitos, sino en la gestión por conseguirlos" (Los cinco, 1927, 1). Eso es lo que pretendemos con este primer volumen colectivo de GRE-MEL: comenzar un espacio de reflexión sobre el lugar de la mujer en la literatura, la cultura y el arte contemporáneos, haciendo camino al andar.

Yannelys Aparicio Molina
Juana María González García

Bibliografía

Butler, J. (1993). *Cuerpos que importan. Sobre los límites materiales y discursivos del "sexo"*. London: Routledge.

Butler, J. (2007). *El género en disputa*. Barcelona: Ediciones Paidós.

Camps, V. (2018). *El siglo de las mujeres*. Madrid: Cátedra.

Castillo, Debra (1992). *Talking Back. Toward a Latin American Feminist Literary Criticism*. Ithaca: Cornell UP.

Cixous, H. (1995). *La risa de medusa*. Barcelona: Anthropos.

Durán, I., Gualberto, R., Hernando, N., Méndez, N., Neff, J. y Rodríguez, A. L. (comps.) (2016). *Estudios de género: visiones transatlánticas/ Gender Studies: Transatlantic Visions*. Madrid: Fundamentos.

Frago, M. (2005). Reflexiones sobre la adaptación cinematográfica desde una perspectiva iconológica. *Comunicación y Sociedad*, 2, 49–82.

Kirkpatrick, S. (2003). *Mujer, modernismo y vanguardia en España (1898–1931)*. Madrid: Cátedra.

Lauretis, Teresa de (1986). *Feminist Studies/Critical Studies*. Bloomington: Indiana UP.

Lipovetsky, G. (1998). *La tercera mujer*. Barcelona: Anagrama.

Los cinco (1927). "Al levar el ancla". *Revista de Avance*, 1, 1, 1.

Mangini, S. (1999). *Las modernas de Madrid*. Barcelona: Península.

Moi, T. (1988). *Teoría literaria feminista*. Madrid: Cátedra.

Nieva-de la Paz, P. (2009). *Roles de género y cambio social en la Literatura española del siglo XX*. Amsterdam-New York: Rodopi.

Russ, J. (2018). *Cómo acabar con la escritura de las mujeres*. Sevilla/ Madrid: Barret/Dos Bigotes.

Volledorf, L. (ed.) (2005). *Literatura y feminismo en España (s. XV-XXI)*. Barcelona: Icaria editorial.

Zavala, I. M. (Coord.) (2012). *Breve historia feminista de la literatura española (en lengua castellana)*. Madrid: Anthropos.

Primera parte:

NARRATIVA LATINOAMERICANA Y SU ECO EN EL CINE Y LA TELEVISIÓN

1.

Amor y naturaleza en la adaptación cinematográfica de *Cumandá*, de Juan León Mera

ÁNGEL ESTEBAN

Universidad de Granada

aesteban@ugr.es

Resumen: En el ámbito de las ficciones fundacionales de América Latina, *Cumandá* (1879), del ecuatoriano Juan León Mera, ocupa un lugar destacado, por el tratamiento del amor y de la naturaleza y, a la vez, por el modo de proponer a la mujer protagonista como símbolo de los valores de la nueva nación, desde la perspectiva del romanticismo. En la adaptación cinematográfica de Carlos Carmigniani, de 1993, amor y naturaleza se encuentran reactualizados. La película aporta marcas de sensualidad que matizan el idealismo del siglo XIX, y la naturaleza se presenta a través del tamiz de la ecocrítica, en la lucha por preservar a los espacios naturales del proceso creciente de degradación de la selva.

Palabras clave: *Cumandá*, Juan León Mera, romanticismo, literatura ecuatoriana, Carlos Carmigniani, adaptación cinematográfica, ecocrítica.

Abstract: "Love and nature in the film adaptation of *Cumandá*, by Juan León Mera". In the field of foundational fictions in Latin America, *Cumandá* (1879), by the Ecuadorian Juan León Mera, occupies a prominent place, for its treatment of love and nature and, at the same time, for the way of proposing to women protagonist as a symbol of the values of the new nation, from the perspective of romanticism. In the film adaptation by Carlos Carmigniani (1993), love and nature are updated. The film provides marks of sensuality that nuance the idealism of the 19th century, and nature is presented through the sieve of ecocriticism, in the struggle to preserve natural spaces from the growing process of degradation of the forest.

Keywords: *Cumandá*, Juan León Mera, Romanticism, Ecuadorian literature, Carlos Carmigniani, Film adaptation, ecocriticism.

Cumandá es la ficción fundacional (Sommer, 2004) del Ecuador. A diferencia de otras similares en América Latina, su repercusión en el

cine ha sido bastante tardía. Por ejemplo, la primera versión fílmica de *María*, la ficción fundacional colombiana, novela publicada por primera vez en 1867, es de 1918, y realizada en México, mientras que en Colombia, el primer largometraje de toda su cinematografía es de 1922 y corresponde asimismo a una adaptación de *María*. Después de estas dos adaptaciones vendrían muchas más: 1938 (México nuevamente), 1956 (Colombia), 1966, 1970, 1972, 1985, 1988, 1991 y 1995, para cerrar el siglo XX. En Cuba, *Cecilia Valdés*, el clásico de Cirilo Villaverde publicado en el romanticismo tardío, comenzó la serie de adaptaciones con la zarzuela *María de la O*, de 1930, de Ernesto Lecuona y Gustavo Sánchez Galarraga, y con la comedia lírica de Gonzalo Roig de 1932. Después hubo versiones en la radio a comienzos de los cuarenta y una radionovela en 1959. En el cine, la primera adaptación fue en 1947, como *María de la O*, y dos años más tarde como *Cecilia Valdés*. Este proceso llegó al clímax con la estupenda adaptación de Humberto Solás, en 1982, como *Cecilia*. En Argentina, *Amalia*, publicada justo en la mitad del siglo XIX, tuvo su primera réplica cinematográfica en 1936, dirigida por Luis José Moglia, en el contexto de la celebración del cuarto centenario de la fundación de Buenos Aires.

Cumandá, a pesar del peso específico de la novela y de su autor en la creación de una tradición cultural y literaria nacional (Uscátegui, 2017), no tuvo una réplica audiovisual hasta casi los albores del siglo XXI. En los años veinte, el primer largometraje ecuatoriano argumental, de ficción, todavía silente, fue *El tesoro de Atahualpa*, en el que un estudiante de medicina recibe la noticia de la existencia de un tesoro escondido por Atahualpa y emprende un viaje en su búsqueda, en el que tendrá que hacer frente al antagonista Van den Enden, quien trata asimismo de obtener el tesoro perdido. Y poco más se puede rescatar del cine ecuatoriano de ficción hasta 1949, con *Se conocieron en Guayaquil*, primer texto fílmico sonoro de ficción, dirigido y producido por el chileno Alberto Santana. Esta carestía justifica de algún modo que una obra literaria del calibre de *Cumandá* tarde tanto tiempo en ser llevada a la gran pantalla. Y eso ocurre en los años noventa porque es el momento de mayor esplendor del cine ecuatoriano y de las reivindicaciones ecologistas e indigenistas de mayor calado. Ya desde los ochenta se comenzó en el país andino a realizar coproducciones con México, y en esa década tuvo un gran protagonismo ASOCINE, la asociación creada para aglutinar a los autores cinematográficos nacionales. En 1989 vio la luz el primer hito de esa etapa, una adaptación de la obra *La Tigra*, de José de la Cuadra, llevada al

cine por Camilo Luzuriaga quien, 7 años más tarde, llegaría al momento álgido de su carrera adaptando la novela de Jorge Enrique Adoum *Entre Marx y una mujer desnuda*. Esa década se cerraría con el éxito de *Ratas, ratones, rateros* (1999) de Sebastián Cordero, que se presentó en Toronto, Venecia y San Sebastián, ganó un premio en el Festival del Nuevo Cine Latinoamericano de La Habana y consiguió nominaciones en el Festival de Bogotá, en los Goya de España y en los Ariel de México.

En medio de esa ola de buenas versiones de novelas ecuatorianas, el director Carlos Carmigniani estrenó en 1993 *Cumandá*, con Sandy Puebla y Ricardo Williams como Cumandá y Carlos respectivamente, y otros actores como Armando Yépez o Galo Urbina. Anteriores a esta adaptación hubo tres óperas con el mismo tema, de Pedro Traversari Salazar, Luis H. Salgado y Sixto María Durán, y después de la versión cinematográfica ha habido una versión en danza contemporánea, en 2014, dirigida y adaptada por Fernando Rodríguez y Yelena Marich. Lo más llamativo de la propuesta cinematográfica de *Cumandá* es el contraste entre la ambientación y el contexto de época, muy bien conseguidos, respetando los cánones del siglo XIX, y la actualización hacia unas preocupaciones propias del momento en que vivimos, signada por un acercamiento ecocrítico al tema de la naturaleza y la selva (Dillon, 2016, 210), una reelaboración de ciertos aspectos de las relaciones humanas, y un énfasis en determinados momentos, lugares y tiempos, que tratan de poner la trama en un ámbito más cercano a nosotros y acomodar al texto audiovisual el original escrito (Ramos, 2016, 50).

Además del hecho de ser algunas de las novelas fundacionales de la América Latina recién independizada, y de cada uno de los países a los cuales representan, las obras citadas al principio tienen otra característica común: están protagonizadas por mujeres, sobre las que cae el peso de reflejar con su presencia el quicio de la identidad nacional en ciernes (Grijalva, 2008), como trata de demostrar Teresa de la Parra cuando habla de la influencia de las mujeres "en la formación del alma americana" (De la Parra, 1982, 471). Muchos escritores del romanticismo "fueron alentados en su misión tanto por la necesidad de rellenar los vacíos de una historia que contribuiría a legitimar el nacimiento de una nación, como por la oportunidad de impulsar la historia hacia ese futuro ideal" (Sommer, 2004, 24) pues, además, el "método narrativo" es imprescindible para relatar la historia de un país que todavía no existe como tal o está empezando a serlo, o bien cuando el recuento de sus vicisitudes no se ha

realizado todavía, como bien observó Bello precisamente al comienzo de todo ese proceso (Bello, 1981, 249).

En ese escenario, la mujer aparece en muchas obras del siglo XIX como símbolo de la nación (Melenhorst, 2012), ya que esta se manifiesta a través de la representación, a través de los signos especulares que la visibilizan y la dan a entender, en la medida en que las naciones en formación significarían "construcciones semióticas que se realizan y reactualizan mediante las prácticas culturales compartidas por los compatriotas" (Leopold, 2010, 209). La mujer entra en el mecanismo interno del discurso como el eje del basamento binario de la sociedad, que hasta entonces tuvo un modelo de un solo sexo, masculino, y que a partir de ahora se convertirá en un "two-sex-model" (Sommer, 2004), cuyo reconocimiento se instaura en la familia y en el amor asociado a ella. Asimismo, en la onda naturista del romanticismo, el amor que discrimina las relaciones humanas va a resultar paralelo al que se predica del entorno natural, algo que va a ponerse de manifiesto de un modo especial en ámbitos de naturaleza salvaje, bella y digna de admiración, como son las atmósferas selváticas, que mueven la sensibilidad del ser humano y le impelen a la identificación. Y esto se ejemplifica en el mundo americano de un modo mucho más denso que en el europeo, porque la diversidad y la conservación de la naturaleza permiten que la filosofía europea que se desarrolla desde el siglo anterior encaje a la perfección en los entornos idílicos y las historias sentimentales de unión ideal.

Ya en el pensamiento del XVIII europeo se plantea una relación peculiar entre el hombre y el mundo, el contenido de conciencia y la realidad. La cuestión básica consiste en saber si lo que la inteligencia humana elabora en relación con todo lo que no es el propio sujeto, es decir, la realidad exterior, es anterior al contenido de conciencia, distinto de él y se percibe como tal o bien es consecuencia de ese contenido, parte de él y, por tanto, se percibe como unidad. La percepción no solo afecta al espectro de los objetos, conceptos, los juicios, los entes abstractos, sino que abarca también el campo no menos complicado de los sentimientos, la sensibilidad, los afectos, la voluntad. A partir de las exégesis realistas que habían dominado el pensamiento clásico desde Aristóteles hasta más allá de la Edad Media, dos líneas parecen consumar la escisión de ese mundo compacto: la empirista y la racionalista.

El acento sobre el conocimiento y la percepción de los sentimientos se complicó cuando también se trató como problema la continuidad de los mismos, es decir, el hecho de que conocimiento y sentimiento son

duraderos, tienen lugar en un arco temporal. El hombre no solo conoce y siente, sino que *dura* conociendo y sintiendo, y además puede contemplarse a sí mismo como ser cognoscente y sujeto de sentimientos, y conociendo y sintiendo. Frente a la diversidad y a la experiencia abarrotada se impone la identidad del yo y de la persona, la conciencia, tanto para empiristas como para racionalistas. Para Locke, la conciencia es el criterio principal para la identidad de la persona. Pero una conciencia que es producto o derivado de las sensaciones. Esta doctrina, que será continuada en líneas generales por Hume, identifica ese tipo de conciencia con la única verdad del individuo, por lo que la recepción del mundo exterior, mediante el proceso sensorial, es la única realidad de la que se puede predicar algo, y su naturaleza es esencialmente física y está fuera del individuo, y además carece de contenido moral. Kant, sin embargo, conserva la tradición cartesiana del *yo pienso*, y eleva al hombre a una dignidad superior a la de cualquier ser, precisamente por la naturaleza de sus percepciones o, más bien, creaciones, que guardan relación con la nueva concepción de la actividad del yo.

De Kant a Hegel, pasando por Fichte y Schelling, el espacio epistemológico se modifica considerablemente: se rebasa la logicidad y la aparente evidencia de los postulados autorreflexivos cartesianos, se supera el escepticismo de los empiristas, y la unidad de conciencia kantiana se amplía hasta incluir toda la realidad e insinuar incluso los movimientos globales de la historia. Hegel no deja de referirse al autoconocimiento o la autoconciencia, pero traspasa el orden individual en su noción de Espíritu absoluto. Para esta tendencia, todo proceso sensorial tiene caracteres espirituales y, por tanto, hasta la percepción más directa y simple está henchida de contenido moral. Sobre la base de esta generalidad, los teóricos idealistas románticos llamaron a este proceso la *sensibilidad*, que se opone al sensualismo de los empiristas. El artista romántico es, por tanto, un alma sensible, pero sobre todo portador de una habilidad específica, conectada con esa sensibilidad, por la que puede exponer de modo conveniente, original y atractivo sus sentimientos, su autopercepción, su autoconocimiento y la experiencia que su conciencia elabora acerca del mundo circundante, a través del arte (Walker, 2016).

El amor y la naturaleza van a ser los sentimientos más específicos que el poeta o escritor romántico expresará en sus obras (Hunt, 2013), y que se plasmarán de un modo extremo en la pasión, las lágrimas o la infinitud e inefabilidad del sentimiento (para el amor), y la identificación, exaltación o descripción (para la naturaleza). Naturaleza y amor quedarán,

incluso, unidos o íntimamente relacionados por el carácter espiritual del sentimiento, por el tipo de estímulo interior durativo que provoca el contenido de conciencia. La aplicación práctica en la mayor parte de la narrativa y la poesía románticas consiste en la identificación de los sentimientos amorosos de los personajes, y el estado de ánimo que ellos generan, con la manifestación concreta de la naturaleza. Naturaleza y amor se entrelazarán en *Cumandá* con el aliciente añadido de la temática del indio, que aparece con todos los tópicos de la época: relaciones entre conquistadores y conquistados, vida del indígena en estado de naturaleza (buen salvaje), dilema civilización/barbarie, amores imposibles entre indios y blancos, etc. (Jácome, 2018).

El esquema de la filosofía europea encajaría con tal exactitud en las construcciones narrativas americanas, como *Cumandá*, que algunos críticos llegaron a sugerir que Mera, como otros autores, escribió su novela motivado por el deseo "de agradar al consumidor europeo, situación común en escritores de sociedades integradas al capitalismo internacional en calidad de dependientes" (Vidal, 1981, 62). Si actualizamos el contenido de la novela tal como lo reelabora la película contemporánea, se puede concluir que ambos ejes temáticos, el amor y la naturaleza, han sido confeccionados y entrelazados no tanto para cumplir las expectativas metropolitanas desde una mentalidad subalterna, sino más bien, al contrario, para elaborar un proyecto nacional criollo más que indígena.

Amor físico y amor espiritual

En *Cumandá*, el amor que se propone como perfecto y como tamiz de la construcción de la identidad es el ideal romántico, de la pareja protagonista, que nace del corazón, que nadie ha provocado, pues ha surgido de forma "natural", que es inquebrantable, eterno, puro y destinado a la felicidad, sobre el que se podría construir una nacionalidad unida y cohesionada, y que responde absolutamente al concepto de sensibilidad elaborado por la filosofía de la época, y al "two-sex-model". Frente a esta arquitectura social, el amor en el contexto indígena responde al arquetipo patriarcal de origen tribal, en el que el *curaca* o líder del pequeño grupo tiene derecho a poseer varias mujeres sin tener en cuenta los sentimientos de ellas, sus pretensiones o sus necesidades. Además, cuando el patriarca muere, como es el caso de Yahuarmaqui, elegido "jefe de todos los jefes de todas las tribus" (Mera, 2003, 154), la mujer principal, que en este caso es

Cumandá, ya casada con él, debe abandonar el mundo junto con el jefe para acompañarlo también en el otro mundo.

Este enfrentamiento de mentalidades, que es además en el romanticismo de Mera una apuesta por la modernidad, propia de la afirmación de un modelo nuevo para un país en vías de desarrollo y crecimiento identitario, se ve intensificado en la película de Carmigniani por algunos detalles que reactualizan el texto escrito. En primer lugar, las escenas en las que se describe el amor entre Carlos y Cumandá son mucho más largas que escenas de otro tipo que en la novela se ensanchan, como las descripciones de la naturaleza, las luchas entre los pueblos indígenas y la crueldad de algunas tribus, los excursos históricos sobre los jesuitas, la conquista o los ultrajes a los indígenas durante la época colonial, etc. En los encuentros de los protagonistas, el tiempo se remansa, la luz cobra una importancia mucho mayor que en otras secuencias de la película y la música, compuesta por cierto por el protagonista masculino, Ricardo Williams, complementa el ambiente lírico de los gestos y las palabras de Carlos y Cumandá.

En segundo lugar, los diálogos entre los dos protagonistas han sido amplificados y adaptados a un lenguaje más contemporáneo, mientras el resto de los diálogos de la novela, entre otros personajes y sobre cualquier otro tema, se han adelgazado por la exigencia de economía de tiempo propia de los textos fílmicos. En tercer lugar, el guionista de la película se detiene enormemente en un pormenor que no existe en la novela: los primeros encuentros entre Carlos y Cumandá, cómo se conocieron, etc. En la novela, los dos personajes principales aparecen por primera vez en el capítulo tercero, en una confluencia que da a entender que ya han entablado una relación desde hace tiempo, porque ella le recrimina su tardanza en acudir a la cita prevista:

– Amigo blanco, le dijo la india, eres cruel; todavía no cesaba la voz del grillo ni se apagaba la luz de las luciérnagas, cuando dejé mi lecho por venir a verte, y tú has tardado mucho en asomar; ¿te vas olvidando del camino del arroyo de las palmas? ¡Oh, blanco, blanco! los de tu raza no tienen el corazón ardiente como los de la mía, y por eso no acuden presto a la llamada de sus amantes.

– Cumandá, me acusas de cruel, y lo eres tú en verdad, pues que así me reconvienes sin observar que no me ha sido fácil venir muy pronto; ¿no ves cómo se ha hinchado el río y se ha aumentado su corriente?

Desde antes de la aurora he remado; las fuerzas se me iban acabando, y... (Mera, 2003, 110).

Y un poco más adelante, Cumandá dice a su amigo blanco: "vas comprendiéndome, y yo hace algún tiempo sé lo que eres y lo que vales" (Mera, 2003, 111). Este diálogo refleja que la confianza entre los dos es ya notoria. Sin embargo, en la película, la primera vez que Carlos ve a Cumandá no está seguro de que aquello sea real, ya que ocurre en un momento en el que él ha caído desmayado, presa de la fiebre en uno de sus primeros contactos con la selva, poco después de instalarse con su padre en Andoas, y Cumandá lo cura y lo salva de la muerte dándole una bebida, y se retira del lugar sin decir nada en el momento en que Carlos vuelve en sí. El joven habla después con su padre sobre la posibilidad de que una amazona lo asistiera en la selva y Orozco piensa que fue una alucinación, pero el joven solo puede pensar en esa supuesta amazona a la que imagina obsesivamente bella. En una escena posterior, Carlos se está bañando en la laguna y llega Cumandá, el joven se dirige a la chica en una especie de monólogo, pero ella finalmente sale corriendo. Y en una tercera ocasión, dos indios paloras van a atacar a Carlos en la selva y Cumandá, que pasaba por allí, acude a salvarlo. Los indios se retiran y ahí se establece el primer diálogo entre los jóvenes, en el que contrasta el amor a la verdad y la inocencia de Cumandá con la costumbre del disimulo y la mentira en el mundo de los blancos "civilizados". En ese momento ya ha transcurrido más de una tercera parte de la película (minuto 34 y siguientes de un total de una hora y 39 minutos de metraje) y es cuando Carlos se acerca a Cumandá y le da un beso en los labios.

Finalmente, en cuarto lugar, hay que destacar el detalle decisivo en la actualización de contenidos, de enorme importancia para llevar a las puertas del siglo XXI un texto del romanticismo: la presencia de la sensualidad. En la novela, cualquier referencia a las posibles constancias físicas de los protagonistas es muy sutil. Nunca se especifica un contacto carnal entre los protagonistas, siguiendo los cánones del romanticismo idealizante que evoca únicamente el amor puro, de corte espiritual. En el documento escrito hay una advertencia explícita a la imposibilidad de contacto cuando Cumandá dice a Carlos, en esa primera aparición de los protagonistas, que no puede tocarla (Mera, 2003, 112), porque va a tener lugar la fiesta de las vírgenes y ella debe acudir pura, sin mancilla, a llevar las ofrendas "al genio del gran lago" (Mera, 2003, 113). A partir de ahí, ese tema queda cerrado y no hay más sugerencias de contacto

carnal con evidencias sensuales que corroboren el amor espiritual. Sin embargo, en la película, esta inclinación es evidente y repetitiva. Desde el momento en que Carlos besa en los labios a Cumandá (en la novela el beso es en la frente) y ella le dice que debe permanecer sin mancha se establece un juego que desafía el código establecido por la costumbre moral y social indígena, pero no solo alrededor de las insistencias de Carlos, sino también por la justificación subsiguiente de Cumandá. En la escena posterior en la que los dos protagonistas están solos, a partir del minuto 51 del metraje, ambos se declaran su amor, y Carlos lamenta no poder tocarla porque casi no puede aguantar la situación, aunque respeta la condición impuesta. En ese momento, Cumandá transgrede frontalmente las normas mediante un subterfugio falaz: la norma dice que nadie puede tocarla, pero no dice que ella no pueda tocar a otros. En ese momento, ella comienza a acariciar la cara de Carlos y termina tomando la iniciativa para besarle largamente en los labios. En una extendida escena de 7 minutos, los amantes hablan sobre la posibilidad de que no se vean más, porque el padre de Cumandá le ha prohibido ver al blanco, y controla sus movimientos.

A partir de ese instante, cuando comienza la fiesta de las canoas, la acción es mucho más rápida, porque el peso grande de la historia de la novela se convierte en la película en una sucesión de escenas cortas y elipsis pronunciadas para terminar los últimos 35 minutos del filme. Esto significa que el espacio que se le da a la intimidad de los dos amantes es mucho mayor en tiempo y en intensidad, y mucho más centrado en aspectos sensuales o físicos, que llegan a rozar el erotismo cuando, en la primera escena en la que los dos coinciden, y ella salva al que luego será su amado, Cumandá sale desnuda del lago a socorrer a Carlos. Esos breves segundos tienen mucha importancia para diferenciar el alcance sincrónico del momento en que se escribe el libro frente al de la realización de la película, porque tienen más que ver con la recepción del producto artístico que con su factura. Mera escribe para lectores del siglo XIX a quienes hay que proponer un modelo de estado nacional, que en el caso de Ecuador es teocrático, y en el que el novelista ha depositado toda su influencia como político que ha intervenido en la generación de un tipo de gobierno acorde con unos principios que se desean como rectores de la sociedad en bloque, y que coinciden con los presupuestos morales del catolicismo ortodoxo. Cuando en 1860 Mera comienza a ejercer cargos políticos de primera fila bajo la presidencia de Gabriel García Moreno, critica la ausencia de códigos morales en el gobierno anterior:

El amor y el respeto habían desaparecido y no quedaban sino el acero y las balas en apoyo del caudillo despopularizado. ¡Ay de quien para gobernar una república no cuenta con la decidida voluntad y el afecto de sus conciudadanos! ¡Ay de quien destierra las artes y las ciencias y compra sensuales placeres con el oro de la nación! ¡Ay de quien protege la impunidad del crimen y no premia nunca la honradez y la virtud! No obstante, entonces como ahora todo se hacía en nombre del pueblo y con el pueblo. ¡Pobre comodín! (Mera, 1960, 84).

Entre otras muchas cosas, Mera tuvo un protagonismo singular en la Asamblea Nacional Constituyente de 1861, que redactó una nueva Constitución. Sus iniciativas más consistentes tuvieron un talante democrático y progresista hasta entonces inconcebible. Consiguió extender la ciudadanía a los que no sabían leer ni escribir, abolir la pena de muerte, limitar las facultades del Poder Ejecutivo e implantar la libertad de imprenta. Además de estas conquistas puntuales, propuso a García Moreno que desde las instancias gubernamentales se recondujera al país hacia un reflorecimiento espiritual, que debería llevar al Ecuador a un progreso moral y material fundamentado en la justicia, la igualdad, el respeto a la condición humana y el amor a Dios (Aguirre, 19–21). Esta ideología aparece claramente expresada de un modo explícito (al enjuiciar la labor de los jesuitas) e implícito (en el planteamiento del tema y su resolución) en *Cumandá*. Así, indujo a García Moreno a firmar un Concordato con la Santa Sede, a admitir a los Institutos religiosos y a restablecer la Compañía de Jesús, que había sido expulsada en el siglo XVIII, como aparece en el capítulo II de *Cumandá*. Por eso, la novela del ecuatoriano nunca sobrepasa los límites exigidos por la moral católica. Sin embargo, la película dejar ver el cuerpo desnudo de la protagonista en su primera aparición como adulta, y permite que ella, que se describe a sí misma como inocente y sincera, acuda a un razonamiento que ponga entre paréntesis las normas establecidas sobre el contacto íntimo de los cuerpos antes del matrimonio, lo que significa una concesión al espectador del fin del milenio, frente al lector de la literatura romántica.

Naturaleza y ecocrítica

El amor, readaptado a una mentalidad más contemporánea, se adecúa en la versión fílmica de *Cumandá* a una consideración también más moderna del sentimiento de la naturaleza. Los dos ejes proceden igualmente de la sensibilidad, por lo que aquello que produce el amor es

comparable y asociable a lo que ocasiona la contemplación y experiencia de la naturaleza. Por eso las escenas de amor que salpican la novela y la película están siempre enmarcadas en un *locus amoenus* (Valdiviezo, 2019). En la novela, el marco responde a una ideología romántica que establece una conexión entre el corazón humano y la naturaleza de tal magnitud que esta acompaña con su apariencia a los estados de ánimo de los personajes. Pero en la película, la intensidad de ese acoplamiento es mucho mayor. En la novela hay muchas más descripciones, y además muy minuciosas, de todos los elementos que componen la naturaleza selvática, pero en la mayoría de los casos son aportaciones del narrador desgajadas de la sensibilidad concreta de los personajes. Solo en algunas de ellas se manifiesta esa conexión espiritual entre selva y ser humano. Sin embargo, en la película, el porcentaje de escenas de belleza selvática o incluso de cohesión entre naturaleza y ser humano es mucho mayor.

Observa Dillon que las secuencias filmadas en la Amazonía en las que se muestran el poder del río y la majestad y belleza de los paisajes de la naturaleza, en la película son "particularly important during the sequences in which Cumandá and Carlos meet". Y pone un ejemplo: "the romantic view of nature in the novel is reinforced with sequences such as Cumandá swimming in the river or Cumandá and Carlos spending time together as she shows him the wonders of the jungle" (Dillon, 2016, 218). Esa interacción es particularmente visible cuando Cumandá, habitante de las selvas, enseña a Carlos cómo debe tratar a los animales a los que el joven tiene tanto miedo. En la primera escena en la que se encuentran los dos protagonistas Cumandá proporciona un remedio natural al desfallecido Carlos para evitar su muerte. Las carencias vitales de Carlos en la jungla se deben a que no ha sabido convivir él solo con el universo selvático, ya que ha tenido una mala experiencia con una tarántula que ha recorrido parte de su cuerpo y él ha podido separarla de sí a duras penas, y no ha sabido escoger los mejores caminos para evitar encontronazos con animales y plantas de potencial peligro, etc.

Como contrapunto, en la primera escena larga en la que los dos jóvenes hablan y comienzan su enamoramiento de una forma natural y no forzada, Cumandá enseña a Carlos cómo agarrar una tarántula sin miedo y jugar con ella sin temor a ser herido por sus picaduras. En esa misma escena, ella explica y ayuda a valorar la presencia de diversos tipos de animales grandes y pequeños (hormigas, monos, ciempiés) para que la travesía por la selva sea un torrente de placeres sensuales y no un infierno que se atraviesa con resignación, mejor o peor suerte y terror. En la novela, los

principales obstáculos de Carlos son los indígenas que por tres veces tratan de matarlo y más delante lo atan un árbol para canjearlo por Cumandá. En la película, alguna de esas tentativas desaparece, porque interesa más enseñar que los peligros de la selva están en el corazón desviado de las personas y no en las dificultades del entorno natural. La sublimación de los aportes positivos de la naturaleza al hombre constata la presencia de la ecocrítica tan importante en la literatura y en el arte de América Latina de los últimos años. Si en el romanticismo, la naturaleza era algo que estaba ahí con todas sus potencialidades, virgen, no mancillada, dispuesta para acoger al hombre que quisiera fundirse e identificarse con ella y vivir de sus riquezas, en la actualidad es una realidad en peligro de desaparición por culpa del uso perverso, del maltrato que el hombre impone al medio, con el que ya es muy difícil imaginar una identificación en armonía. Dillon concluye que la adaptación de *Cumandá* al cine ha anticipado

> a number of the twenty-first-century environmental concerns. In showing how important nature was to the characters –and, crucially, this is a nature unspoiled by industrial-scale economic activity– Carmigniani is emphasizing the importance of nature not only to the characters involved but also to Ecuadorians in general (Dillon, 2016, 218).

Esta batalla ecológica, que en la película está sugerida de la forma que hemos descrito, viene corroborada y sancionada al final de la cinta, cuando aparece en el capítulo de agradecimientos una mención muy especial al Instituto para el Ecodesarrollo Amazónico por el Ecoturismo. En Ecuador, los censos de población nunca han tenido en cuenta la sección amazónica, pues a principio del siglo XX los estudios etnográficos dividían la población ecuatoriana entre un 30 % en la costa y un 70 % en la sierra. En los años cincuenta las cifras eran de 40 % y 60 % respectivamente, y en los años setenta ya se había generado un espacio para la región amazónica, porque se dividía el país en partes iguales entre la sierra y la costa (48 %) y el resto se aplicaba a los espacios selváticos (Varga, 2007, 52). La región comenzó a generar interés político y socioeconómico a partir de los años setenta porque, a los cultivos de banano y de café que ya existían, se unió la explotación petrolera, que constituyó el primer interés nacional a partir de entonces. Por eso, en las últimas décadas del siglo XX, "el estado tenía que darse cuenta que allí vivían grupos indígenas que han desarrollado sus propias culturas adaptadas a su medio ambiente" (Varga, 2007, 53). La población en la Amazonía era de algo más de 46.000 habitantes en 1950; en 1974 ya eran más de 173.000;

en 1990 más de 372.000, y a principio del siglo XXI pasaba del medio millón (Varga, 2007, 56).

De todas las tribus indígenas que habitaban la Amazonía ecuatoriana en los últimos años del siglo XX, cuando la expansión demográfica y económica se volvió ingente, algunas adoptaban la actitud de aislamiento absoluto con respecto a otras formas de vida exteriores, como un mecanismo de defensa frente al cambio que los nuevos tiempos exigían, mientras que otras buscaban "una solución nueva, creativa, para los cambios en el entorno socio-físico", mediante la explotación de la ganadería o ciertos cultivos. A partir de los años noventa, comenzó también una tendencia abierta al lucro relacionado con las enormes posibilidades ligadas al turismo (Varga, 2007, 56). Por otro lado, algunos movimientos indigenistas en la última década del siglo trataban de construir un estado especial dentro del país con la idea de "inscribir la cuestión étnica en la vida nacional, ya no como folclore o recurso turístico, ni como pasado, sino como elemento esencial e imprescindible del Ecuador" (ILDIS, 1993, 105). En este contexto, la adaptación cinematográfica de *Cumandá* vendría a integrarse en el proceso de recuperación del patrimonio nacional y de salvaguarda de un ecosistema que es necesario conocer, cuidar y valorar como una de las riquezas mayores del país, en una zona de amplio crecimiento demográfico y económico. De hecho, el informe de ILDIS es del mismo año que el estreno de la película, la cual fue auspiciada, como ya hemos dicho, por la institución nacional que en aquel tiempo ponía en marcha el ecoturismo.

Hay todavía un elemento más que contribuye a poner de manifiesto ese interés por el tema ecológico en la película de Carmigniani: el personaje añadido. De todos los elementos de interpretación libre de la película en relación con la novela, Falqués, un secundario blanco y con un parche en un ojo que se presenta como fundador de Andoas, reubica a varios personajes en el relato. Por un lado, actúa como contrapeso del criollo bueno, el padre Domingo de Orozco. En la novela, el narrador cuenta que cuando Orozco era hacendado maltrataba a los indios: "no era mal hombre; pero, no obstante, hacía cosas propias de muy malo […], inhumano y casi feroz heredero de los instintos de Carvajal y Ampudia, figuras semidiabólicas en la historia de la conquista" (Mera, 2003, 129). En el comienzo de la película, quien maltrata a los indígenas es el capataz, nunca Orozco; este último alertado por su esposa, decide hablar con su capataz para que dé un trato mejor a los indios. Pero ello no ocurre porque Tubón y sus compinches lo matan y arrasan con la hacienda cuando

Orozco está fuera con el niño Carlos. Es decir, ni siquiera en la vida anterior de Orozco, en la cinta, puede aplicársele el cliché de encomendero violento y perverso con los indígenas. Y cuando es sacerdote, el prestigio ante la comunidad de Andoas es elocuente, porque es un sacerdote que actúa como líder de la pequeña población, con una bondad extrema, similar a la del jesuita protagonista de la película *La misión*. Es por tanto Falqués el antagonista, que solo trabaja para su propio provecho y trata con desconsideración a los indígenas, como seres inferiores (Coronado, 2009), y no entiende su identificación con la naturaleza, porque tampoco valora el entorno en el que vive. Como anota Dillon,

> The animal smuggler is an embodiment of civilization attacking nature/barbarism and it is quite clear that this character does not care about protecting the environment as he notably distances himself from identifying with the community. His only role is to profit financially from the environment. It is clear to the spectator that this character's story is contradictory to saving the environment and so it reinforces the idea that animals are part of nature and need to be preserved as well (Dillon, 2016, 218).

La película que adapta la novela de Mera es, por tanto, un alegato hacia el cuidado de la naturaleza, en un sentido positivo (la educación de Carlos a través del ejemplo de Cumandá, y la belleza aneja a los espacios selváticos, sobre todo cuando estos se muestran como marco de las escenas de amor) y también en el negativo (el rechazo a la figura del blanco antagonista). Coincide el momento de la versión fílmica, más de un siglo después de la publicación de la novela, con la época de adaptación de otras novelas ecuatorianas, como *La Tigra* o *Los Sangurimas* en cuyas propuestas audiovisuales hay también un espacio para la ecocrítica (Dillon, 2016). La novela *La Tigra* (1932) de José de la Cuadra fue llevada al cine en 1989 por Camilo Luzuriaga, y *Los Sangurimas* (1934), también de José de la Cuadra, tuvo una versión televisiva como miniserie en 1993, el mismo año del estreno de *Cumandá*, dirigida por Carl West y producida por José Romero. Es, por tanto, lógico pensar que todas estas traslaciones fílmicas conformaron un espacio de reflexión asociado a la política social y económica de un país que deseaba estar a la altura de lo que el cambio del milenio estaba necesitando en todo el planeta: una apuesta por la ecología, por la preservación de nuestros espacios vírgenes, por la reconstrucción de los entornos verdes, tan deteriorados por el desarrollo, la contaminación y la destrucción de los ámbitos naturales.

Bibliografía

Aguirre, Francisco (1979). "Juan León Mera: política y literatura". Corrales Pascual, Manuel (ed.), Cumandá, *contribución a un Centenario* (19–21). Quito: Universidad Católica.

Bello, Andrés (1981). *Obras Completas, vol. XXII* , Caracas, Fundación La Casa de Bello.

Carmigniani, Carlos (1993). *Cumandá.* Quito: Ecuavisa (formato DVD).

Coronado, J. (2009). *The Andes Imagined: Indigenismo, Society, and Modernity.* Pittsburgh: University of Pittsburgh Press.

Dillon, Michael (2016). "An ecocritical approach to civilization and barbarism in Ecuadorian televisión and cinema: The adaptations of *Cumandá, La Tigra* and *Los Sangurimas".* *Journal of Adaptation in Film & Performance,* 9, 3, 209–221.

De la Parra, Teresa (1982). *Obras completas: Narrativa, ensayos, cartas.* Caracas: Biblioteca Ayacucho.

Grijalva, Juan Carlos (2008). "Las mujeres de Juan León Mera: autoría, autoridad y autorización en la representación romántica de la mujer escritora". *Revista de Crítica Literaria Latinoamericana,* 34, 67, 189–197.

Hunt, Laura (2013). "Imagining Amazonia: The Construction of Nature in the Latin American Novela de la selva". *Hispanic Journal,* 34, 1, 71–84.

Jácome Cuchipe, Mayra Patricia (2018). *Análisis comparativo de dos novelas románticas,* Atala *de René de Chateaubriand y* Cumandá *de Juan León Mera.* Quito: Universidad Central del Ecuador.

ILDIS (1993). *Retos de la Amazonía.* Quito: Abya-Yala.

Leopold, Stephen (2010). "Entre nation-building y Trauerarbeit. Asimilación, melancolía y tiempo mesiánico en María de Jorge Isaacs". Folger, Robert y Leopold, Stephan (eds.), *Escribiendo la Independencia, perspectivas postcoloniales sobre la literatura hispanoamericana del siglo XIX* (209–224). Madrid: Iberoamericana/Vervuert.

Melenhorst, Rosanne (2012). *La mujer como símbolo de la nación en la literatura latinoamericana del siglo XIX;* La cautiva *(1837) de Esteban Echeverría,* La emancipada *(1863) de Miguel Riofrío y* María *(1867) de Jorge Isaacs.* Utrecht: Universidad de Utrecht.

Mera, Juan León (1960). *Algo sobre política.* Puebla: Editorial José Cajica.

Mera, Juan León (2003). *Cumandá*. Madrid: Cátedra, edición de Ángel Esteban.

Ramos Monteiro, Lúcia (2016). "Filmo, luego existo: Filmografías en circulación paralela en Ecuador". *Fuera de Campo*, 1, 1, 41–51.

Sommer, Doris (2002). *Ficciones fundacionales. Las novelas nacionales de América Latina*. México: FCE.

Uscátegui Narváez, Alexis (2019). "Heterogeneidad cultural y enemistad racial en *Cumandá, o un drama entre salvajes* (1879), de Juan León Mera". *Resistencia*, 6, 35–39.

Valdiviezo Carrión, Mauricio (2019). "El paisaje sublime en la estética de *Cumandá*, de Juan León Mera". *ASRI: Arte y Sociedad. Revista de Investigación*, 16, 229–240.

Varga, Peter (2007). *Ecoturismo y sociedades amazónicas. Estudio de antropología de turismo*. Quito: Abya-Yala.

Vidal, Hernán (1981). "*Cumandá*: Apología del Estado Teocrático". *Ideologies & Literature*, III, 15, 57–74.

Walker, John (2016). "Incans, Liberators, and Jungle Princesses: The Development of Nationalism in the Art Music of Ecuador". *Latin American Music Review / Revista de Música Latinoamericana*, 37, 1, 1–33.

2.

Inaceptable belleza: gótico y modernidad en *La condesa sangrienta* (1966) de Alejandra Pizarnik y el largometraje *The Countess* (Delpy, 2009)

JUAN ANDRÉS GARCÍA ROMÁN

Universidad Internacional de la Rioja (UNIR)
juanandres.garcia@unir.net

Resumen: Erzsébet Báthory, condesa húngara del siglo XVI, es algo así como el equivalente femenino de Vlad el Empalador—Drácula. La historia de la condesa es menos conocida pero, a cambio, mucho más real; ha dado lugar a un crisol de textos que actualizan los tópicos del género vampírico y, de camino, los conceptos de realidad, belleza o sublime, entre otros. La expresión de la perversidad da pie a una sutil crítica cultural. Nos ocupamos fundamentalmente de dos textos: la reseña-crónica *La condesa sangrienta* (1966) de Alejandra Pizarnik y la película biográfica *The Countess* (2009), de Julie Delpy, ambos a la luz de otros clásicos de la narrativa de terror —Le Fanu, Mary Shelley, Lovecraf— así como de otras obras de la literatura contemporánea con claros atisbos del universo vampírico: Th. Bernhard, M. Enriquez, etc.

Palabras clave: Alejandra Pizarnik, *Condesa sangrienta*, Literatura gótica, Crítica cultural.

Abstract: "Unacceptable Beauty: Gothic and Modernity in *The Bloody Countess* (1966) by Alejandra Pizarnik and the film *The Countess* (Delpy, 2009)". Erzsébet Báthory, Hungarian countess from the 16th century, can be well considered the female equivalent of Vlad the Impaler – Dracula. The story of the countess is less known but, in return, more real; it has given rise to a melting pot of texts that update the topics of the vampire genre and, along the way, the concepts of reality, beauty or sublime, among others. The expression of perversity leads to a subtle cultural critique. We deal fundamentally with two texts: the review-chronicle The Bloody Countess (1966) by Alejandra Pizarnik and the biographical film The Countess (2009), by Julie Delpy, both in the light of other horror narrative classics -Le Fanu, Mary Shelley, Lovecraft- as well as

other works of contemporary literature with clear glimpses of the vampire universe: Th. Bernhard, M. Enriquez, etc.

Keywords: Alejandra Pizarnik, *Bloody Countess*, Gothic literature, Cultural criticism.

"Había en Núremberg un famoso autómata llamado 'la Virgen de Hierro'. La condesa Báthory adquirió una réplica para la sala de torturas de su castillo de Csejthe. Esta dama metálica era del tamaño y del color de la criatura humana" (Pizarnik, 2021, 11). Así comienza el segundo de los textos que conforman *La condesa sangrienta* (1966) de Alejandra Pizarnik; "criatura", sí, curiosa palabra que arrastra consigo nada menos que el pasado de la creación, los seres creados por Dios frente a aquel *Ungeziefer* (Kafka, 2018, 5) sin cifra, sin número, en el que se ha transformado Gregor Samsa después de un sueño intranquilo, ¿diabólico? "Criatura humana" es asimismo un recordatorio de nuestra indefensión, que es la de los niños, la de las doncellas asesinadas. Equivaldría a decir "¡pobre cándido ser humano!", sujeto a poderes que se encuentran más allá de su capacidad de entendimiento, sujeto, de hecho, a otras humanidades, proyecciones suyas, sueños de la razón.

Erzsébet Báthory de Ecsed vivió a caballo entre los siglos XVI y XVII, una edad sacudida por las infinitas guerras de religión después de la Reforma, administró sus propiedades en el confín más oriental del imperio de los Habsburgo, aquel rincón tan caro a la narrativa gótica por encontrarse quizás, como señalará Jonathan Harker, en la frontera entre el oeste y el este, lo conocido y lo desconocido: "Next we stopped in Budapest, which looked like a wonderful place [...] But from my look out the window, I had the impression that I had left the Western world and entered the mysterious East" (Stoker, 2011, 5). El este misterioso, como el salvaje oeste, cuyos conflictos fronterizos son espacio y acicate para la supervivencia de la épica, o para la depravación... Pues ese último es el caso de la condesa: si su vida es "noticiable", lo es por haber asesinado y torturado a un sinnúmero de muchachas en las entrañas de su castillo, unos hechos luctuosos que resultaron del gusto de la poeta surrealista francesa Valentine Penrose, la cual le dedicaría un texto raro, casi inclasificable, titulado asimismo *La Condesa Sangrienta* (1962).

He ahí el origen de la saga y el foco de interés de Alejandra Pizarnik, cuya *Condesa sangrienta* se presenta desde el primer momento como un problema. ¿Es una reseña, una biografía, un poema, una pequeña ficción gótica con elementos reales, una alegoría? El texto enfatiza la rareza de la obra de V. Penrose, la afina, "texto extraño que en su hibridez se remite a

otro texto extraño" (Montenegro, 2009, en línea). Texto, sí, escritura en su materialidad corporal, indeleble que, por remitirse a un hecho verificable —hasta en dos ocasiones se repite el término "real" en las primeras líneas—, nos impide la tranquilidad ilusa de la ficción.

Pizarnik arranca su escrito dentro de los paradigmas de la crítica textual, estableciendo la distancia quirúrgica con el texto a analizar y "simulando" un discurso periodístico inicial que luego, como por olvido casual, abandona. Los primeros párrafos nos atrapan con su pretérito perfecto que evoca el discurso de un noticiario, sea en su sección de cultura o casi de sucesos: "Valentine Penrose ha recopilado documentos y relaciones acerca de un personaje real e insólito: la condesa Báthory, asesina de 650 muchachas [...]. No es fácil mostrar esta suerte de belleza. Valentine Penrose, sin embargo, lo ha logrado" (Pizarnik, 2021, 7–8). A continuación, como si la materia —*subject*, ¿sujeto?— del libro la hubiese encantado, cambia la "ella" escritora Penrose por la "ella" escrita Báthory: "Sentada en su trono, la condesa mira torturar y oye gritar".

Desde ese momento se suceden once estampas en las que Pizarnik se adentra en la crónica de Penrose o se disfraza de ella, y usurpa su papel. Venti (2006, en línea) habla de intertextualidad después de contemplar la posibilidad de un plagio premeditado. Algunas frases coinciden a la perfección. Es como si la biografía de la condesa arrebatase su lugar a la crítica literaria, como si esta devorase lobunamente a la obra analizada y, de paso, a su autora. Las consecuencias son dos, aunque paradójicas: el discurso biográfico, por situarse en un lugar objetivo de la enunciación crítica, se beneficia del pacto de verdad; mientras tanto, el método crítico, clave en la historia de la cultura, se pervierte. Asistimos a un universo de relaciones conflictivas y cualidades intercambiables, a la puesta en órbita de diversas categorías: lo gótico y su modernidad problemática; la noción de belleza deudora del concepto de sublime; la noción de cuerpo, punto ciego de los discursos, punto cero o "entidad que implica 'mortalidad, vulnerabilidad y agencia'" (López, 2020, 57–58) y, en relación con ello, la idea de mujer; la noción de traducción, etc.

Ya la categoría de gótico es de por sí un potenciador de significaciones más que un espacio fijo de sentido. Lo gótico, como lo grotesco, en el análisis de W. Kayser (2010), va más allá de la época, de la corriente artística y solo señala, como el Orfeo de los *Sonetos* rilkeanos (Rilke, 2001, 182), "el punto de inflexión" o de quiebra. En su descreída *Breve historia del satanismo*, Joseph McCabe nos enseña cómo muchas de las sociedades y ritos alrededor del maligno no se alimentan ni más ni menos que de

los impulsos carnales y sexuales que el cristianismo oficial había logrado cohibir durante la Edad Media, así como de cultos a dioses paganos de la fertilidad:

> Coincidiendo con el triunfo de la nueva religión, las aldeanas, en la confusión de todos los países después de la caída de Roma, siguieron venerando a la vieja madre Tierra o diosa de la fertilidad bajo el nombre de Diana (diosa de los bosques) en la creencia de que su propia fertilidad dependía de ello. [...] La principal característica del periodo siguiente, entre los siglos XIII y XVII, es decir, la edad de la brujería, no es otra que la existencia de un culto organizado de Satán como verdadero señor de la vida y amigo del hombre (McCabe, 2009, 56).

Lo carnavalesco y la brujería no son en realidad sino hermanos de sangre, nunca mejor dicho, y muchas prácticas oscuras y necrófilas, incluido el vampirismo, obedecen a una visión del mundo para la que el cuerpo y la juventud son el bien, no lo que hay que tapar y que esconder. Por eso, el deseo de la dama por la sangría tiene dos niveles: uno más rico y conflictivo; y otro que obedece a su búsqueda compulsiva de belleza y juventud y que se relaciona con fuentes paganas y otras ficciones, la malvada de *Blancanieves* sin ir más lejos.

Siglos más tarde, el gótico se alimentará de todo ese mundo pagano, estetizado ahora, vestido con los atuendos de una nobleza decadente. Los ropajes del vampiro o vampiresa que se ha sacudido de un plumazo todo el hedor del muerto viviente y se ha *glamourizado* son en realidad los mismos de Violetta Valéry en *La Dama de las Camelias—La Traviata*, la noble depauperada. Es el traje de bodas de una vieja nobleza que ya no tiene de ella más que el vestido, el disfraz y, a su lado, al pueblo, siempre fiel, siempre traicionado. No es en vano que casi todos los vampiros sean nobles que eligen sus castillos en algún lugar apartado (de la moral burguesa) para cometer sus tropelías y celebrar sus liturgias de sangre. En eso no se distinguen en absoluto del propio marqués de Sade, citado por Pizarnik al inicio de la estampa (2021, 53). También la escenografía romántica del gótico es una celebración de la sombra más allá de las luces, unas luces que desde luego no han conseguido alumbrar el misterio de la naturaleza. Y hablando de naturaleza, los vampiros se suelen esconder en parajes donde el paisaje ha sobrevivido a la revolución de la máquina.

No obstante, la estética gótica puede precisamente entrañar una ideología retrógrada que asigne lo monstruoso a una mente perversa, una perversidad que el colectivo aborrece o denuncia. A su vez, esa denuncia o

ese miedo suponen una especie de bautismo en los propios valores: todos unidos contra el monstruo. Ejemplo de esto mismo, aunque a la inversa, es el clásico momento en que la pareja púber, que se aparta para disfrutar de su primer momento de intimidad erótica, es sorprendida por el monstruo, ahora misionero restaurador de los valores. Se ha llegado a hablar de un gótico de derechas y un gótico de izquierdas, según ocurra que lo extraño se presente como una voz transgresora que amplía nuestra noción de humanidad o bien, como acabamos de ver, la censura social que se recrudece y regenera al verse retada (Jones, 2018, 1–28).

¿Podemos determinar con exactitud cuál es el tipo de gótico al que asistimos en *La condesa*? La actitud de las muchachas en la ficción pizarniana es siempre de una absoluta sumisión, pero también son planas. Pizarnik no se sumerge un solo momento en la psicología de ninguna de las víctimas, que parecen peones de ajedrez entregadas al ensayo macabro. Es la psicología de la dama la que le interesa. Además, no todas son plebeyas. Cuando ya frisada la cincuentena, la condesa se lamenta a su hechicera de que los baños de sangre no están surtiendo el efecto deseado y que su rostro muestra signos de envejecimiento, esta le aconseja cambiar el color de la sangre, del rojo al azul. Ni corta ni perezosa, la dama consiente llenar su palacio de "niñas de buenas familias a las que, en pago de su alegre compañía, les daría lecciones de buen tono". Pero si el lector espera que estas sean las primeras en denunciar y detener el crimen, se equivoca: "Dos semanas después, de las veinticinco 'alumnas' […] no quedaban sino dos: una murió poco después, exangüe; la otra logró suicidarse" (2021, 46).

También el texto más fiel al relato de vampiros de H. P. Lovecraft entraña un cierto carácter experimental, pero solo en lo que respecta a la forma: Lovecraft se atreve a escribir una suerte de romance rimado. Por lo demás, lo transgresor de su escrito consiste en la provocación de abrazar un tiempo pretérito, con todas sus convenciones conservadoras: tanto le disgusta el siglo en que ha nacido. En él aparecen las figuras de dos cortesanos que son en realidad gules o *shapeshifters* y traen a sus vasallos por el camino de la amargura. Los puntos de encuentro con el texto de Pizarnik son en realidad muchos, para empezar la celebración de la belleza de ambos, glamurosa, salvaje (y animal):

> Era De Blois su nombre, alcurnia insigne y vasta, / orgullosa de tiempos pretéritos, gloriosos. / De aspecto magro, oscuro, y cabello lustroso, / dientes resplandecientes que a menudo enseñaba, / mirar furtivo, errático, penetrantes

los ojos / y lengua que hacía abrupto el dulce hablar francés, [...] más odiada y temida aún era la señora; / también morena, altivos y excesivos sus rasgos, / dotada de una etérea y singular elegancia / y con sus siervos fatua y más bien desdeñosa (Lovecraft, 2017, 33–35).

Pero la escena del desenlace de la ficción lovecraftiana supone todo un clímax de valores retrógrados, pues después de la tormenta y la procesión de lobos, todo queda arruinado a excepción de un altarcillo con "¡la Cruz santa y la imagen del Salvador divino!" (2017, 53), algo atípico en un autor ateo como fue H. P. Lovecraft. No obstante, los aldeanos se han defendido y han infringido heridas e incluso dado muerte a los villanos. Frente a eso, llama la atención la impunidad con que actúa la condesa. En contraste con el *Sieur* atribulado de la ficción de Lovecraft, ella está convencida de no estar cometiendo mal alguno: "La condesa, sin negar las acusaciones de Thurzó, declaró que 'todo aquello era su derecho de mujer noble y de alto rango'" (Pizarnik, 2021, 54), reclamando para sí una autoridad "excesiva" o que va más allá de sus atribuciones y de la ideología propia de su posición: el ideal del señor (monarca) clemente. Para colmo, el castigo que se le impone es tan solo el de encerrarla en el lugar de su experimento, algo que llama la atención, ya que los crímenes habían sido probados y eran terribles. Pizarnik lo razona así: "Se diría que había que decapitar a la condesa, pero un castigo tan ejemplar hubiese podido suscitar la reprobación no respecto de los Báthory, sino de los nobles en general" (2021, 54).

En realidad, la clave del texto es su posicionamiento moral claramente ambiguo respecto de los hechos que consigna, de modo que, por arte de los mil y un juegos de espejos que tienen lugar en sus páginas, parece ella, la condesa, la más digna de compasión y hasta de admiración. Ella es la "criatura humana", por más que se la defina como horrible. He ahí la diferencia radical de estas páginas con otras páginas célebres de la literatura gótica y de vampiros. Claro está que en cada uno de ellos, por mor de una mayor veracidad y porque en efecto la literatura siempre guarda sus sorpresas, hay aproximaciones fervorosas al personaje del vampiro, a sus sentimientos, a su belleza:

– [...] Es la criatura más hermosa que jamás he visto; tiene más o menos su misma edad. ¡Qué esbelta y qué elegante es!
– Es absolutamente hermosa -anotó *mademoiselle*, que por un momento había espiado en el dormitorio de la joven.

– Y qué voz más dulce -agregó madame Perrodon (Le Fanu, 1996, 117).

En *Carmilla*, de J. Sheridan Le Fanu, hay una escena en la que la vampira y su víctima y enamorada lésbica —aún estamos al inicio de la trama— comparten sueños terroríficos en estancias contiguas. En todo momento además —¿para pasar desapercibida?—, Carmilla confiesa sus miedos a los salteadores y a lo que fuera que a ella también le andaba robando el sueño. Así que a veces sentimos compasión por ella, tan lánguida y hermosa que no se sabe aún si es víctima o verdugo. Con todo, lo frecuente es que la piedad hacia el vampiro ocurra *a posteriori* o a un nivel metatextual: cuando ya somos lectores del género gótico y nuestra fascinación nostálgica y romántica por estas figuras no se refiere a una trama, sino al personaje del vampiro en general, a su dimensión cultural. Nos leemos leyendo, leemos nuestro placer de lector, y ahí sí, ahí el vampiro es héroe. Pero dentro de la trama el vampiro es sentenciado culpable.

La obra de Lovecraft es, en general, una de las reapropiaciones del gótico más contemporáneas y radicales; el "epicuro de lo terrible" ha colocado a la criatura humana en un lugar nada privilegiado de la creación: "Un odio absoluto hacia el mundo en general, agravado por una particular repugnancia hacia el mundo moderno. Eso resume bastante bien la actitud de Lovecraft" (Houllebecq, 2021, 56). Pero incluso para él, el hombre es víctima de la monstruosidad, y no su agente: puede que los habitantes de Dunwich resulten perversos, hablen un dialecto odioso o resulten apestosos y abominables; puede incluso que las gentes de Innsmouth se hayan llegado a hibridar con los peces dando lugar a una raza de aspecto desagradable, pero en ningún caso el mal proviene del hombre, porque la raza humana es en todo caso una insignificancia en el cosmos. Hay un relato lovecraftiano en el que sí entramos en la psicología del monstruo; se trata de *El intruso* (1921). En sus páginas, la criatura "despierta" y decide ascender a lo alto de una torre y al cielo, aunque ese cielo resulta ser el suelo de nuestro mundo conocido y humano. El caso es que la criatura se adentra en nuestro mundo hasta toparse con unos individuos (nosotros) que huyen de ella despavoridas, lo cual la desconcierta. La criatura no ceja en su intento de aproximarse a los humanos, siempre con el mismo resultado. Finalmente, el relato concluye con la criatura asomándose a un espejo y descubriéndose, para su propia sorpresa y asco, tentacular y horrorosa. Las implicaciones de ello son muchas: quizás el ser humano no sea lo que piensa que es —lección muy semejante a la del ensayo de Pizarnik—, quizás residan en nuestra naturaleza zonas oscuras

que nos negamos a admitir[1]. No obstante, el monstruo en cuya conciencia nos ha introducido Lovecraft es más digno de lástima que otra cosa: su apariencia es monstruosa, pero sentimos su angustia al ver que huyen de él los que, en el fondo, considera sus iguales. Su malignidad no va más allá de su piel y hasta el relato conserva un cierto paralelismo con *La bella y la bestia* o con *Frankenstein*, pues, por lo que adivinamos, la criatura tiene buen corazón, además de ser asiduo lector (otro espejo). El caso es que tampoco aquí se nos quiere involucrar con el mal. O no se consigue. Eso sí, aparece el elemento del espejo, para Lovecraft símbolo central de una de sus mayores preocupaciones, a saber, el autoconocimiento terrible que corresponde al hombre del siglo XX: cómo responder la pregunta del salmo 8 —¿qué es un hombre?— tras la superación del antropocentrismo, del geocentrismo y del heliocentrismo, tras la acechante certeza de que existen otras vidas en las galaxias.

En *La condesa sangrienta* también hay espejos, pero son de otro tipo. Se intenta dar una definición del ser humano, de la mujer, afuera de los límites impuestos por la moral y de la ciencia como paradigma, pues para Pizarnik el espejo es el símbolo del melancólico. "El espejo de la melancolía" se titula la estampa, con una cita de Octavio Paz ("¡Todo es espejo!"), que arranca diciendo: "Vivía delante de un espejo sombrío, el famoso espejo cuyo modelo había diseñado ella misma... tan confortable era que presentaba unos salientes en donde apoyar los brazos de manera que podía permanecer muchas horas frente a él sin fatigarse" (2021, 33). Porque, es verdad, la presencia del espejo se relaciona con la obsesión presumida de nuestra dama, algo muy cultural, muy convencional, sí, pero no lo olvidemos: el espejo es también la base de cualquier aparato de medición, de la óptica, telescópica o microscópica. De hecho, la ciencia nace en el preciso momento en que la realidad tiene un doble, cuando se ha disgregado. Precisamente en el célebre grabado de Durero *Melancolía I* el melancólico aparece rodeado de todo tipo de instrumentos de medición.

Volveremos sobre ello. Por ahora, hay que aclarar que, de todas formas, la frivolidad de la condesa no es coqueteo. Es una tragedia, una catástrofe. Su frivolidad y la total despreocupación por la moralidad de sus acciones suponen una renuncia a las convenciones de su clase y una

[1] De modo análogo, en *La princesa mono* o *Hechos tocantes al difunto Arthur Jermyn y su familia* (1920) el personaje descubre, al investigar su genealogía, que un antecesor suyo se hibridó con una hembra de simio.

reivindicación de su naturaleza animal. Si consideramos que el texto no es ficticio y que lo fabuloso no podía tener cabida, comprenderemos que muchos de los elementos fantasiosos propios de lo gótico se encuentran presentes pero transformados, racionalizados. En ese sentido, no sería muy osado afirmar que la maníaca obsesión por su belleza física es equivalente a la animalidad de los vampiros, su naturaleza doble: la dama de *Psychopompos* se transforma en serpiente; su esposo el Sieur se transmuta en lobo; la dulce Carmilla se torna en un depredador monstruoso, oscuro e indeterminado que acecha a Laura al pie de la cama. Pero la dama oscura de Pizarnik también muta de noche, se convierte de hecho en una desalmada, capaz de un narcisismo voraz y asesino, aunque la necesidad de chupar sangre es en su caso contemplación de la sangría, ya que, por otra parte, su placer es, paradójicamente, intelectual.

En todo caso, los animales están. "No es casual que el escudo familiar ostentara los dientes de lobo, pues los Báthory eran crueles, temerarios y lujuriosos" (2021, 25): el elemento lobuno, tan clásico de estas ficciones, nos lo trae Pizarnik a nuestra realidad verificable, apelando al pacto autobiográfico. Si hacemos una búsqueda internáutica podemos comprobarlo: el escudo de los Báthory es "realmente" siniestro. Cuando lo hacemos, cuando lo comprobamos y comprendemos la verdad del personaje y de los hechos, el miedo ha dado un salto de calidad: amenaza nuestro confort y nuestra noción de humanidad y de bien[2]. En cualquier caso, la dama gustaba de morder a sus víctimas, algo que acompañaba de "imprecaciones soeces y gritos de loba" (2021, 18). El elemento animal es casi una constante, aunque no se "manifiesta" sino a través de algunos símiles, de su propia enfermedad mental.

Si contemplamos con detenimiento las figuras de Santiago Caruso que acompañan la edición gráfica de *La condesa sangrienta* (2021) percibiremos la notable diferencia, y el diálogo interpretativo que se da entre el texto y su ilustración: todos los animales, criaturas bestiales que solo aparecen con cuentagotas en el relato parco y periodístico de Pizarnik se enseñorean, en cambio, por los dibujos de Caruso. Sus ilustraciones son una zambullida en un subconsciente rico en figuras animalescas y diabólicas, la historia literaria de estos textos. Señal de esa intrahistoria y

[2] Sin embargo, mientras uno escribe estas palabras está tentado a comprender que la lógica de escribir un artículo científico conlleva igualmente una noción específica y cándida del ser humano, una noción poco realista. Y es que hoy por hoy, se mire donde se mire, la monstruosidad campa a sus anchas.

tácita amenaza es que las bestias dibujadas resultan a veces inasequibles a un primer vistazo; solo se entrevén y salen a flote cuando contemplamos con mayor detenimiento. Así, por ejemplo, unos lobos de fino y esquemático trazo, como de jeroglífico, transportan una luna-pupila (2021, 12) o cazan un ciervo al fondo del retrato de un matrimonio (2021, 28), mientras que lo que parecen seres humanos disfrazados de animal toman en sus brazos a las doncellas (2021, 22–23). La noche, por así decir, no es la noche, sino toda la simbología arcaica con la que representamos la noche. Algo que en realidad nos hace mirar con nuevos ojos el bestiario de la ficción vampírica y su pervivencia en clásicos contemporáneos.

Lobos, sí: "*Listen to them –the children of the night. What music they make!*" (Stoker, 2011, 21), celebraba el conde Drácula al poco de la llegada de Harker a su castillo. Pero igualmente, el ladrido constante de los perros atormenta al personaje del pintor en la novela *Helada* de Thomas Bernhard, un personaje que sin duda tiene elementos de la narrativa de terror y de vampiros. El personaje de Bernhard, un melancólico de libro, parece negar en cada una de sus reflexiones las nociones más básicas del sentido común. Su monólogo es un elogio de la enfermedad, del vacío, de Pascal, del dolor como principio rector, de la inteligencia absoluta. Todo ello está emparentado, sin duda, con cierto *mal du siècle*, con la conciencia torturante del propio entendimiento, pero concurren otras cualidades extrañas: pinta completamente a oscuras; el ladrido de los perros exacerba su enfermedad y, sin embargo, en el curso de esas crisis experimenta algún tipo de placer. Así como en el siguiente fragmento: "'Escuche', dijo de pronto el pintor después del paseo, 'Escuche el ladrido de los perros!'. Nos detuvimos. 'No se ve a esos perros, pero se les oye. Esos perros lo matan todo ¡Aullidos! ¡Ladridos! ¡Gemidos! ¡Escuche!', dijo, 'este entorno es un entorno de perros'" (2014, 52).

También los aullidos excitan a la condesa, la acercan a la animalidad, al mismo tiempo que conducen a nuestras categorías de conocimiento hasta su límite. En *El animal que luego estoy si(gui)endo* (2008, 17–18), Jacques Derrida nos relata una escena de cotidiana ambigüedad: hablaba el filósofo de la extraña sensación de ser observado por su gato cuando se encontraba desnudo en el cuarto de baño, ¿es un residuo de nuestro temor como "criaturas" al animal que un día nos depredó?, ¿o es que, por el contrario, humanizamos al animal y colocamos en la mirada del gato la autocensura hacia nuestro desnudo? Tanto en un caso como en el otro, se está produciendo un desplazamiento en nuestro modo convencional de mirar. Además, la mirada del animal nos recuerda que somos carne, sujeta

a las leyes de vida y de muerte. No es casualidad que el ensayo de Derrida combine un estudio de el/lo animal con una solapada pero insistente referencia al tiempo, el tiempo que queda, a cuanto no podrá tratarse en el ensayo por falta de tiempo: el filósofo afrontaba su fin mientras escribía su estudio.

Por su parte, en el largometraje *The Countess* no está tampoco ausente el bestiario propio de la ficción vampírica, aunque se muestra de un modo sutil, solapado, muy sabio en realidad. Ocurre con un animal mínimo, pero nada insignificante dentro del universo vampírico: hablamos de las moscas. En verdad, resulta muy chocante su presencia en la pulcra y brillante escena de una gran producción moderna, posándose aquí y allá en las viandas servidas a la mesa o, en otros momentos del film, igualando a vivos y a muertos por el elemento que les es común: el cuerpo. Debido quizás a que su tamaño podía hacerlas pasar desapercibidas, o simplemente porque era voluntad de la directora el "subrayarlas", lo cierto es que la imagen de las moscas aparece superpuesta sobre el fondo, como un dibujo animado encima del fotograma. La mosca es, generalmente, un animal indeseado y su presencia y protagonismo no pueden sino contravenir los modos y valores de un determinado tipo de cine: el más comercial, privilegiada pasarela de modelos, actrices y actores de bronceada belleza sin edad. Ni muerte. Pero la verdadera literatura de terror siempre apela a nuestra vulnerabilidad última, la del cuerpo que se recuerda caduco. Porque debajo de todos los asaltos de los vampiros late una declarada pulsión sexual, a veces homosexual, o un erotismo o apetito sin límite que aviva la constancia rediviva de nuestra mortalidad:

> Horror brings us face to face with our own flesh, our corporeality, and with the mutability and malleability of that flesh, its softness, its porousness or leakiness, its vulnerability, its appalling potential for pain, its capacity for metamorphosis or decay, its stinkiness and putridity, its transience and mortality (Jones, 2014, 14).

¿Es la condesa una villana que se aprovecha de su condición social? ¿O, por el contrario, tiene algo de contestataria frente a un medio social e ideológico anodino y donde el crimen se practica igualmente, solo que normalizado? En realidad, el horror está más allá de la ideología, o, más bien, actualiza y refresca esas tensiones en lo más innegable e inmediato de nosotros mismos, nuestro cuerpo. El miedo nos transforma en la criatura humana; estamos, por el miedo, dispuestos a reaprender lo aprendido, a cuestionarlo, aunque también a aferrarnos y defender del modo

más efectivo nuestra última certeza, nuestra supervivencia. El miedo puede ser un trampolín a una verdad antes desconocida, ¿y puede abrir la puerta a una crítica cultural?

El caso es que la animalidad de la condesa corre siempre pareja a algún tipo de sofisticación o asunción brutal. ¿Tiene algo de ninfa indolente alguien que mata el tiempo contemplando sus joyas o probándose quince trajes al día? Pero esa actitud le confiere actualidad, pues sabemos que consuela la melancolía con su apetencia consumista. Seguramente nos suena. Es, verdaderamente, una melancólica, y la satisfacción de su goce pasa por lugares enfermizos. La lista de morbosidades de la dama sangrienta es bien extensa: sabemos, por ejemplo, que su esposo, recién llegado de las batallas, venía "impregnado del olor de los caballos y de la sangre derramada, -aún no habían arraigado las normas de higiene- lo cual emocionaría activamente a la delicada Erzsébet, siempre vestida con ricas telas y perfumada con lujosas esencias" (Pizarnik, 2021, 29). En la película *The Countess* encontramos ecos de esa misma actitud: por supuesto, está la extraña, injustificadamente desagradable, escena en que la condesa se opera a sí misma para insertarse su prenda amorosa bajo la piel, pero también aquel gesto sutil por el que la dama, tras la noche de amor, corta el mechón de su amado y lo huele y lo goza, apartándose de la "persona", que en ese momento reposa a su lado. Con ello ha convertido al amado cercano en una mercancía anulada, mientras que su sensualidad se ha vuelto individualista y obsesa. Se diría entonces que lo imposible de su amor no se debe al rechazo masculino, como el resto de la película quiere poner de manifiesto, sino a su propia forma de sentir, un aspecto que por desgracia el film no desarrolla. En el texto de Pizarnik está bien claro: su placer pasa por convertir a la víctima en animal, desnudándola y denigrándola en su escala de civilización, mientras que ella no se apea de su posición: "Debían de sentirse terriblemente humilladas pues su desnudez las ingresaba en una suerte de tiempo animal realzado por la presencia 'humana' de la condesa perfectamente vestida que las contemplaba" (2021, 20).

Antes decíamos que los vampiros se caracterizan por su capacidad para metamorfosearse. La condesa, sin embargo, es un ser humano de carne y hueso. En cambio, tiene la costumbre de vestirse de un blanco impoluto para asistir a las torturas en los sótanos de su castillo. En el fragor de la "operación", Erzsébet gustaba de ver cómo su blanco vestido se teñía de rojo. Esto ocurría de noche. Luego, la melancólica dama regresaba a su aposento a aguardar el amanecer del día monótono. No hay que ser

muy sagaz para identificar su vampirismo. Además, puede decirse que la dama simula su polimorfismo por medio del ritual del vestido y su salvaje cambio de color. No obstante, su *shapeshift* tiene una dimensión social. Y el hecho de transformarse en vampira-espectadora nos interpela, sí, a nosotros, una sociedad de espectadores. Al cabo, somos una generación que sabe del morbo de mirar vídeos y más vídeos de toda clase: de realidad sórdida, de sexo, pero también de violencia y hasta de muerte, vídeos que nadie admite ver pero que cuentan millones de descargas y reproducciones. Asistimos, pues a la suplantación—usurpación última de la dama sangrienta: la del propio lector, ¿nosotros mismos?

El vampiro en su versión clásica hace ciertamente alarde de sofisticación o excentricidad: la que le acarrea la antigüedad de su estirpe (entre animal y humana). Pero aun así la comunión con sus víctimas es carnal. En cambio, la condesa necesita siempre del instrumento, y no solo eso, sino que tiene un marcado carácter experimental[3]. Mientras que la acción del vampiro clásico es predecible hasta lo cansino —raptos nocturnos a la víctima en los que le succiona la sangre hasta su muerte—, nuestra condesa ensaya diferentes métodos. Desde luego, en muchos sentidos, es una metavampira, pues disfruta de la "noción" de dar muerte. Y la conceptualidad del crimen va de la mano de su experto instrumental: usa agujas, atizadores, planchas de metal, navajas; emplea máquinas rudimentarias, que a modo de autómatas (estamos rozando lo grotesco) perpetran el crimen; e incluso, en última instancia, experimenta con los elementos naturales para volverlos, también a ellos, asesinos. La referencia a las máquinas y modos de tortura de la Inquisición, que alguna exposición morbosa hizo famosas, es indudable, pero hay también una velada referencia a la

[3] Aunque esto es más dudoso de lo que parece, pues el vampiro es un no-vivo, y como tal, su visión del mundo es melancólica, maquinal. Generalmente, nos pasan desapercibidas muchas claves que salen a la luz con un poco de documentación. Así, por ejemplo, el gusto del Conde Draco de *Barrio Sésamo* por "hacer cuentas" no es mera invención del programa infantil; en las aldeas europeas con creencias vampíricas se usaba de esa "cualidad matemática" del monstruo como estrategia para burlarlo. Por eso, precisamente, se colocaban en las puertas cabezas de ajo o montones de grano: con el fin de que el vampiro se entretuviese contando. Que una criatura halle un gozo incontenible en el mero hecho de ajustar una cuenta es ya de por sí un rasgo de *Ennui*. El vampiro es un enfermo, chupa la sangre para aliviar su mal. La película *Entrevista con el vampiro* (1994) es, probablemente, una de las aproximaciones más realistas a la mirada del monstruo; en ella se nos ofrece la realidad a través de sus ojos, un mundo terrible, abandonado por todo atisbo de luz. ¿Cuánto habrá de común entre la mirada del vampiro y la del Tediato de *Las noches lúgubres*?

ciencia moderna, así como a sus condicionantes. Ya en *Frankenstein* Mary
Shelley había aproximado terror y medicina, señalando cómo esta bien,
podía pervertir su finalidad y devenir monstruo. Al cabo, la medicina es
un arte o una actividad social y diurna; he ahí la primera monstruosidad
que opera Victor Frankenstein: apartarse a un lugar donde la influen-
cia o interacción son nulas. En ese preciso instante, el conocimiento se
vuelve diabólico (aunque esto ya le había ocurrido a Fausto en la tragedia
goethiana). Lo más chocante es que el edificio mismo del conocimiento
occidental necesita de esa misma desnaturalización, un apartamiento del
medio social: es en ese contexto en el que se enuncian los principios cla-
ros y distintos del saber cartesiano, en medio de una soledad que no es
la soledad de san Jerónimo en su celda, sino otra que con razón podría-
mos juzgar de "melancólica". No hay que tener tanta imaginación para
encontrar el parecido entre el enclaustramiento de Victor Frankenstein
y el de René Descartes: "Descartes sitúa asimismo la escena originaria
de su pensamiento en un lugar de recogimiento [...] donde solo y sin
ningún tipo de relación social se dispone a buscar una primera certeza
inamovible. [...] Al igual que habitación en la torre de Montaigne" (Bür-
ger, 2001, 37). La condesa no solo vive apartada en un castillo, algo que,
como ella misma diría, le corresponde por su rango, sino que, dentro de
él, escoge un espacio de experimentación, apartado de las faenas del día
y del descanso de la noche, como una granja industrial, un espacio que
permanecerá ajeno al marido. Tal espacio es parecido al del "despacho" de
los domicilios de médicos o académicos, si bien este ha estado cultural y
avasalladoramente reservado al hombre y arrebatado a la mujer, como en
un "aparte" de sus quehaceres y del sostenimiento de la casa.

También en el cuento "La casa de Adela" de Mariana Enriquez encon-
tramos ciertas similitudes con *La condesa sangrienta*: la niña fantasma,
matriarca diminuta de su casa fantasmal, está lejos de ser un espectro.
Lo que más nos asusta de ella es su experticia, la colección que exhibe en
su casa y que debemos imaginar a partir de algunos elementos: "Contra
la pared se apilaban estantes de vidrio. Estaban muy limpios y llenos de
pequeños adornos, tan pequeños que tuvimos que acercarnos para verlos.
[...] Son uñas – dijo Pablo" (2021, en línea). Todo queda en un terreno
de indeterminación bastante lúdico, aunque, desde luego, si hay algo que
ha pervivido del tipo de terror de *La condesa* es justo su alianza con un
costado perverso de la ciencia (extracción de las uñas, nítida y rigurosa
exposición de las mismas, etc.).

Luego está la posibilidad, obvia, de establecer un contacto entre la deshumanización de esta "medicina" terrorífica con aquella, no menos terrorífica, que se aborda en los poemas de hospital de Alejandra Pizarnik, siendo el poema de hospital un género mayormente femenino con ascendentes de la talla de I. Bachmann o S. Plath. La idea central de estos poemas es el desasimiento total, la percepción de que todo el aparato y todas las herramientas con las que el ser humano escruta, busca el entendimiento, trata de sanar, todo, todo ello invoca una tapada monstruosidad. Y al final, la propia aniquilación se presenta como única salida: "Ustedes, los mediquitos de la 18 son tiernos y hasta besan al leproso, pero / ¿se casarían con el leproso?" (Pizarnik, 2018, 411–417). Y la criatura humana queda al final como una sola pupa inconsolable, incapaz de disgregar sus partes para obtener curación por un lado y racionalidad por otra. Todo está absolutamente expuesto: "Concha de corazón de criatura humana, corazón que es un pequeño bebé inconsolable". No hay solución, porque el mal no es médico ni tampoco científico o literario, es del lenguaje humano en su totalidad: "El lenguaje / -yo no puedo más, / alma mía, pequeña inexistente, / decidíte; / te la picás o te quedás, / pero no me toques así, / con pavura, con confusión, / o te vas o te la picás, / yo, por mi parte, no puedo más" (2018, 411–417). En esta ocasión, el reto se lanzaba desde la lógica de una poesía total y feísta, llena de rimas indeseadas y de argentinismos; *La condesa sangrienta* escoge, en cambio, el espacio de la crítica textual y artística, que es en realidad, desde el Romanticismo, el corazón mismo del discurso occidental. Un cañonazo a la línea de flotación. Si la mirada del crítico ha dejado atrás el texto para centrarse en el objeto de ese texto, una asesina en serie, y su juicio es que los crímenes de la condesa pueden llamarse belleza, ¿nos está insinuando un "viva la muerte"? Si, además, y para colmo, el relato es tenido por verdad histórica, ¿nos está señalando con el dedo?

El largometraje *The Countess* (2009) de Julie Delpy guarda, desde luego, muchas concomitancias con la crónica de Pizarnik, una de las cuales es haber dejado a un lado toda posible interferencia fantástica: la única distorsión de la realidad es la que tiene que ver con el espejo, pero no porque este actúe como médium de otra realidad. En él vemos a la condesa rejuvenecida, aunque sencillamente, porque es nuestra trampilla a la turbiedad de su mente. Es representativo el hecho de que, una vez la condesa es enclaustrada y se le impide, como a muchas monjas en el pasado, poseer un espejo para redimir su vanidad, el personaje parece volver a una cierta serenidad. En ese momento la dama prorrumpe en una oración

atea y confiesa ser devota de la naturaleza. Parece una justificación. Y gran parte de la película está orientada a una explicación psicológica de la perversidad. El cientificismo y la presunta remisión a los hechos aproximan a la película respecto del texto de Pizarnik; el alcance de su crítica, en cambio, los apartan. En el film se introduce, de hecho, un motivo argumental ajeno a la crónica escrita, un motivo prototípico: todo lo que hizo la condesa lo hizo en realidad por amor. La condesa de la cinta se obsesiona con su belleza porque cree que es su edad, mayor que la de su "amado inmortal", lo que ha ocasionado el desdén de este. Además de eso, se deja abierta la posibilidad de que algunas de las atrocidades no fueran reales o se debieran a pruebas falseadas, algo que la crónica oficial no descarta: todo el horror pudo ser un complot avivado en los entresijos y tensiones de la guerra contra los turcos, las querellas entre reformistas, católicos, luteranos y calvinistas. No es en vano que la película comience con una voz en *off* relatándonos los orígenes de la dama, su infancia, en la que rastrea una explicación psicológica: "La historia nos dice que desde una muy temprana edad aprende a ser valiente, curiosa, insensible e impasible" (2009). Mientras se dicen estas palabras se presentan imágenes de la dama en su tierna niñez cuando (y es quizás la escena más chocante de la película) entierra vivo a un tierno polluelo en una maceta, por mera curiosidad. Luego llega la historia del amor desgraciado y la adultez de la condesa. Ojalá pudiera decirse de otro modo, pero la película se atiene al patrón de muchas rendiciones ficticias de biografías y hechos históricos difíciles: poner el misterio del original al servicio de la lógica. La dama se convierte en una mala de película, pero no totalmente aborrecible. Se muestra promiscua —Toro (2012) pone su acento sobre la condición de *femme fatale* y mujer adelantada—: por ejemplo, queda claro que el personaje no respeta el luto a su esposo y también se insinúan sus amores homosexuales, aunque, en el fondo, su actitud no es del todo reprobable, ya que ideológicamente la condesa es una intrépida romántica, intensa y vital. Y cuando el film termina, en realidad ha triunfado el amor, aunque sea desgraciado, y el único reto a nuestro mundo y nuestra lógica consiste en recordarnos que la naturaleza es cruel en ocasiones.

Nada que ver con el escrito de Pizarnik. El texto de Pizarnik nos inquieta:

> El mal se hace presente en el texto en tanto discurso, es decir, como un mecanismo semiótico particular, que debido a la historia misma de la literatura, de la filosofía y de la religión se construye en relación negativa. Lo opuesto al bien, a la luz, a la razón… esto es lo que describe el discurso del mal; y si se

presenta como una forma de transgresión se debe a los resabios que necesariamente lo insertan dentro de las manifestaciones culturales (Montenegro, 2009, en línea).

Pizarnik nos convence de que la dama obedece a una justicia distinta, que algo la diferencia esencialmente de la naturaleza de sus víctimas. Hay en su texto una fascinación por su figura, una fascinación indeterminada y perversa que se nos pretende adjudicar. Antes hablábamos de ciencia, sí, pero la ciencia no genera fascinación. La ciencia es útil. La clave está en que la condesa es presentada en parte como una artista. El texto, ya lo hemos dicho, responde genéricamente al ámbito del lenguaje crítico: el discurso fascinado de la recensión. Paradójicamente, sin embargo, el crimen ha ocupado el lugar de la obra de teatro, el libro, el cuadro. Hay un escrito crítico de I. Bachmann en el que aprovecha una reseña musical sobre la soprano Maria Callas para realizar una crítica cultural y, en buena medida, una poética: "Una criatura se encontraba sobre aquel escenario. [...] Algo estaba teniendo lugar. [...] Ahí había alguien. [...] Un ser humano absolutamente expuesto" (Bachmann, 2012, 249–251). Al igual que Pizarnik, Bachmann saca la reseña de *feuilleton* fuera de sus propios confines: de la obra musical a la crítica cultural; lo que le interesa de Callas es su "criaturidad" indefensa en un medio competitivo, su insólita presencia corporal en un ámbito tan encorsetado como el de la ópera, su verdad humana que pone la música y "el arte, ay el arte", a sus pies.

La condesa sangrienta es una fábula que trata del discurso cultural, de cómo las luces proyectan sus simultáneas sombras, de cómo el artista pierde el control sobre su obra, el observador pierde de vista lo que observa, el maquinista es ganado por su máquina. En numerosas ocasiones a lo largo del texto, Pizarnik se refiere a la belleza de la condesa y de sus actos. Está pulsando un límite, remitiendo a los conceptos de sublime y horrendo, porque si lo bello está al servicio del ciudadano, es edificante, forma parte de la vida y se corresponde con la noción de gusto, lo sublime rompe todas esas relaciones y nos coloca en un lugar de intemperie, de vértigo; nos asoma al abismo: " 'Lo sublime, usado en el momento oportuno', escribe Longino, 'pulveriza como el rayo todas las cosas' " (Saint Girons, 2008, 156).

El concepto de sublime explica la obsesión del texto de Pizarnik por el mirar, por el no poder despegar la mirada, como le ocurre a la condesa, como Pizarnik desea que nos ocurra a nosotros mismos frente a la exhibición macabra. Lo que estamos viendo nos desasosiega y se nos presenta como una excepción, algo que dejaremos de poseer en el momento en

que apartemos la vista. Por lo sublime nos encontramos como en una cima de nuestra propia vivencia, nunca frente a un hecho asumible: "la ausencia de puntos de referencia espacio – temporales nos entrega, atados de pies y manos, a una fuerza surgida del abismo [...]. A través de esas ideas poéticas, el pensamiento llega a un infinito del que nunca tendrá una idea clara, porque el precio de la claridad es siempre la restricción de la vista" (Saint Girons, 2008, 163).

Tal vez Pizarnik iguala sutilmente sublimidad y abyecto con la intención de provocar un cortocircuito, un terremoto: "Solo un quedar suspenso en el exceso de horror, una fascinación por un vestido blanco que se vuelve rojo, por la idea de un absoluto desgarramiento en donde todo es la imagen de una belleza inaceptable" (2021, 58). Lo importante es que sea absoluto, extremo, no importa de qué lado; lo importante es el desmonte del edificio del saber, su replanteamiento total e inevitable. Es el último uso, kamikaze, de la vieja belleza: revelar la verdad inaceptable.

Bibliografía

Bernhard, T. (2014). *Helada*. Madrid: Alianza.

Bürger, C. y Bürger, P. (2001). *La desaparición del sujeto: Una historia de la subjetividad de Montaigne a Blanchot*. Madrid: Akal.

Delpy, J. (directora). (2009). *The Countess* [La condesa] [Película]. X-Verleih (Alemania) y BAC Films (Francia).

Derrida, J. (2008). *El animal que luego estoy si(gui)endo*. Madrid: Trotta.

Enriquez, M. (2021). *La casa de Adela*. La Nación. https://www.lanacion.com.ar/cultura/la-casa-de-adela-nid07032021/

Houllebecq, M. (2021). *H. P. Lovecraft*. Barcelona: Editorial Anagrama.

Jones, D. (2018). *Sleeping with The Lights On: The Unsettling Story of Horror*. Oxford: Oxford University Press.

Jordan, N. (director). (1994). *Entrevista con el vampiro* [Película]. Warner Bros Pictures.

Kafka, F. (2018). *Die Verwandlung*. Schattenlos Verlag.

Kayser, W. (2010). *Lo grotesco: Su realización en literatura y pintura*. Madrid: La Balsa de la Medusa, Antonio Machado Libros.

Le Fanu, J. S. (1996). *Carmilla*. Barcelona: Edicomunicación.

López, S. (2019). *Los cuerpos que importan en Judith Butler.* Madrid: Dos bigotes.

Lovecraft, H. P. (1995). *El intruso y otros cuentos fantásticos.* Madrid: Edaf.

Lovecraft, H. P. (2017). *Psychopompos: un Romance.* Madrid: Arrebato Libros.

Montenegro, R. D. (2009). "La condesa sangrienta de Alejandra Pizarnik una poética en el límite. El horror de la belleza; la belleza del horror". *Espéculo: Revista de Estudios Literarios,* 42. https://webs.ucm.es/info/espec ulo/numero42/ condsang.html

Penrose, V. (2020). *La condesa sangrienta.* Gerona: Wunderkammer.

Pizarnik, A. (2021). *La condesa sangrienta.* Barcelona: Libros del zorro rojo.

Pizarnik, A. (2018). *Poesía completa.* Barcelona: Lumen.

Rilke, R. M. (2001). *Elegías de Duino / Los Sonetos a Orfeo.* Madrid: Cátedra.

Saint Girons, B. (2008). *Lo sublime.* Madrid: La balsa de la Medusa, Antonio Machado Libros.

Stoker, B. (2011). *Dracula.* Nueva York: Oxford World's Classics – Oxford University Press.

Toro, S. (2012). "Un híbrido de horror y belleza: La condesa sangrienta de Alejandra Pizarnik". *Revista Letral,* 8, 98–07.

Venti García, P. (2006). La traducción como reescritura en La condesa sangrienta de Alejandra Pizarnik. *Espéculo: Revista de Estudios Literarios,* ISSN-e 1139–3637, Nº. 32. https://webs.ucm.es/info/especulo/numer o32/pizventi.html

3.

Cómo Mariana Enriquez inserta lo fantástico en sus tramas: *Bajar es lo peor* como primer tanteo

Enrique Ferrari

Universidad Internacional de La Rioja

enrique.ferrari@unir.net

Resumen: Para sus relatos de terror fantástico, Mariana Enriquez construye dos planos, uno real y otro fantástico, que convergen en el desarrollo del argumento. Con un narrador dentro de la historia, por tanto falible, revela el canal que comunica ambos planos, cada uno con distintas coordenadas para su verosimilitud, lo que permite al lector moverse en dos niveles de credulidad. En su novela *Bajar es lo peor*, en cambio, opta por un narrador omnisciente que niega al lector una auditoría de ese canal, lo que escora su lectura hacia una interpretación meramente realista o psicológica, como la de su película homónima.

Palabras clave: Mariana Enriquez, literatura de terror, literatura fantástica, gótico latinoamericano.

Abstract: "How Mariana Enriquez inserts the fantastic into her plots: *Bajar es lo peor* as a first approach". Mariana Enriquez builds two plans (one real and one fantastic) that converge in the plot of her fantastic horror stories. With a narrator inside the story (therefore fallible), the short stories show the channel that connects both plans: each one with different patterns for its credibility, which allows the reader to move on two levels of credulity. Instead, in her novel *Bajar es lo peor*, she opts for an omniscient narrator who denies the reader a comprehensive analysis of that channel that connects both worlds. That forces a merely realistic or psychological interpretation. It's what its eponymous movie does.

Keywords: Mariana Enriquez, Literature of terror, Fantasy Fiction, Latin American Gothic.

Tres posibilidades para la integración de lo fantástico en lo real en las ficciones de M. Enriquez

Bajar es lo peor es la primera novela de Mariana Enriquez: la publica (la tenía escrita desde bastante antes) en 1995. La versión cinematográfica, dirigida por Leyla Grunberg, es de 2002, aunque no llega a estrenarse comercialmente. La novela plantea un argumento en la que la exuberancia del contexto (la noche, la adicción a las drogas, el sexo, etc.) oculta o desplaza como elemento principal la causa del cambio que se produce en la relación sentimental de los dos protagonistas, que desemboca en el final trágico de la historia. Sin la habilidad técnica que demuestra luego, Enriquez no ensambla bien la respuesta a los dos frentes que abre la trama: uno en el plano de la realidad y otro en el plano de lo fantástico. El canal que comunica los dos mundos en ambos sentidos queda elidido, sin las claves suficientes para reconstruir el lector lo que omite el narrador. La respuesta de Grunberg con su película es quedarse con uno solo de esos planos, con una lectura nítidamente realista: elimina de la trama los elementos fantásticos, convirtiendo esos personajes monstruosos en alucinaciones paranoicas de uno de los protagonistas, sin consecuencias en el desenlace de la historia, que cambia por completo respecto al de la novela, en la que es lo fantástico lo que le da un sentido último.

Estas omisiones y elipsis alejan del todo la película de Leyla Grunberg de la novela de Mariana Enriquez, pero funcionan bien como indicio de las distintas soluciones técnicas que ha utilizado la escritora argentina en sus relatos y novelas para incorporar elementos fantásticos a tramas que presentan de partida una realidad cotidiana. Con las opciones en busca del equilibrio entre lo real y lo fantástico ejemplificadas de este modo:

1. La película *Bajar es lo peor* (o una lectura realista de *Bajar es lo peor*), que interpreta lo fantástico como episodios alucinatorios de un personaje, y por tanto en el mismo plano de la realidad.

2. La novela *Bajar es lo peor,* con una lectura que pone de relieve el reconocimiento de la autonomía de lo fantástico y su influencia en la trama.

3. Los relatos "Los años intoxicados" y "Fin de curso", también de Mariana Enriquez, en los que el plano real y el plano fantástico convergen perfectamente en un punto de la historia.

En cada caso la solución técnica para resolver el desenlace de la trama es diferente. A partir de la penetración de lo fantástico en lo real:

1. No hay ninguna influencia. En la película (o en la lectura realista de la novela) lo fantástico queda fuera de la trama, encerrado herméticamente, como alucinaciones sin repercusión en el desenlace: en la película el asesinato de Facundo responde a un ajuste de cuentas con un traficante, fuera de la línea argumental principal. Narval y los seres monstruosos que lo atosigan quedan al margen de su muerte (o muy lejos: Narval no llega a tiempo para avisarle ya que ambos se han distanciado, porque la relación se ha deteriorado).

2. La influencia es indirecta o, mejor, no inmediata, mediada al menos por una cadena de causas: el meollo de la novela es el cambio en la relación sentimental entre Facundo y Narval a partir de conocer este último que Facundo ha tenido experiencias similares a la suya que le ha ocultado. En el desenlace, la muerte de Facundo responde a su voluntad de escapar para siempre de las pesadillas que lo atormentan, tras haberse sincerado con Narval. Y, la muerte de Narval, a su voluntad de encontrarse (¿simbólicamente?) con Facundo y abandonar a Ella y los Otros, lo que resuelve finalmente esa lucha de fuerzas antagónicas a favor de Facundo. Aunque esta segunda muerte queda ya fuera de la novela, en un epílogo que remarca su lejanía con el resto de la historia, ubicado en un plano claramente fantástico que no es el del resto de la novela; y para la primera muerte, la de Facundo, no se superpone bien el plano fantástico sobre el plano real para entender la significación de su suicidio asistido en un solo escenario en el que deberían encajar los elementos de ambas tramas (la fantástica y la real), sin incoherencias.

3. La influencia es directa; tanto en "Los años intoxicados" como en "Fin de curso" Mariana Enriquez utiliza el recurso de la posesión (un personaje real es poseído por uno fantástico) para que la acción de lo fantástico sobre la realidad se concrete de manera creíble en ambos planos: un solo personaje (el real) realiza en el mundo real las acciones de dos personajes (el real y el fantástico), con lo que consigue que su efecto en la historia sea incuestionable sin perder verosimilitud (viable incluso con una lectura propiamente realista, atenta solo al autor material de los hechos). Porque con el uso de un narrador homodiegético en lugar de uno heterodiegético puede a un tiempo reforzar la explicación fantástica (la que cuenta el narrador) sin descartar del todo una explicación realista (porque los hechos que se le presentan al lector fenomenológicamente pueden justificarse sin atender a lo fantástico). El hecho de no tener que presuponerle al narrador su omnisciencia admite un grado de tolerancia mayor con las diferentes comprensiones del relato (no solo la aportada o sugerida por el

narrador), en sintonía con un modo de mostrar el terror fantástico en la misma cota o en una cota muy cercana a la de la realidad cotidiana de los personajes.

Con el análisis de las dos lecturas que admite *Bajar es lo peor* a partir de la inserción de los elementos no reales en la trama, con las fricciones o incoherencias que provocan las distintas soluciones narrativas al sentido del texto (en uno u otro sentido: fantástico o psicológico), se entiende bien la dirección que toma el tratamiento de lo fantástico en la narrativa de Mariana Enriquez, que puede ejemplificarse con varios de sus relatos en los que, al igual que en esa primera novela, el contexto es la noche, las drogas y la juventud, pero en los que el narrador (de hecho narradoras, personajes que hacen de testigos dentro de la historia) no se permite ambigüedades en torno al carácter de lo narrado, con lo que dificulta en cualquier lectura la posibilidad de obviar o considerar irrelevantes los elementos fantásticos en la trama; pero, al mismo tiempo, permite desconfiar de su versión, para ubicar el argumento desde unas coordenadas realistas.

Enriquez crea en estos cuentos un canal de comunicación entre lo real y lo fantástico en el que fluye en ambos sentidos la información, pero también la repercusión de las acciones: el mecanismo necesario para que lo fantástico tenga consecuencias en el mundo real, pero dentro de un relato bivalente que acerca al máximo estos elementos fantásticos al horizonte de lo cotidiano para darles otra escala en su verosimilitud, diferente a la del cuento fantástico tradicional o clásico.

Convergencias y divergencias de las tramas de *Bajar es lo peor*

Es difícil desbrozar el argumento de esta primera novela de Mariana Enriquez. Tiene demasiado atrezo, con la noche, las drogas y la prostitución: con demasiado espacio dedicado a caracterizar personajes que quedan fuera o escorados de cualquier trama, pero que sirven para construir la atmósfera en la que se mueven los protagonistas. Es una novela estática, o aparentemente estática, con una estructura en espiral que muestra, en primer lugar, unas rutinas muy consolidadas en el comportamiento de los personajes, pero también —gracias a su narrador omnisciente— el modo de pensar de Narval, obsesivo, en un movimiento permanente de oscilaciones al intentar analizar racionalmente lo que le sucede, sin llegar nunca

a conclusiones definitivas, montando y desmontando continuamente hipótesis sobre la naturaleza (real o ficticia) de los seres que solo él es capaz de percibir (o bien fantasmas, o bien alucinaciones suyas). En lugar de una trama que funcione como columna vertebral, capaz de mantener en pie el conjunto de subtramas que engordan la novela, el argumento se construye con dos tramas que convergen y divergen todo el tiempo, con dos protagonistas claros —Narval y Facundo— que se encuentran y se alejan una y otra vez, lo que da lugar a una primera trama, orientada a la relación sentimental entre ambos, y a una segunda trama, enfocada en la persecución que sufre Narval por parte de Ella y los Otros: tramas que solo se unen en momentos muy puntuales a lo largo de la historia, en los intentos de Narval de buscar ayuda que quedan truncados porque no obtiene nunca respuesta, y al final de la novela, cuando Narval consigue sacar de Facundo una confesión parcial sobre su propia relación con esos seres fantásticos, con sus propios demonios.

El asunto más obvio en la historia es la relación homosexual entre Facundo y Narval. Para el sentido último del argumento es más relevante el hostigamiento que siente Narval, y la evolución de su relación con los Otros, que funciona como causa primera del desenlace de la novela, con los dos suicidios. Pero lo que permite el engranaje de los demás elementos de la historia es esa relación sentimental, que ubica la novela en unas coordenadas realistas que algunos teóricos han entendido incluso como realismo sucio; por lo que el narrador puede hacer un barrido a terrenos como el del ocio nocturno, las drogas, el narcotráfico, la prostitución (masculina), o, más generales, la juventud, la exclusión social el vacío del neoliberalismo, escribe David W. Foster (1997, 117), o distintas enfermedades mentales. Con tramas bien resueltas (y bien tejidas entre ellas), que se recrean en unos personajes y acciones que se muestran excesivos pero al tiempo creíbles.

Facundo, no Narval, es quien hace de vórtice de la novela. Todos los personajes se mueven en torno a él. El narrador insiste en presentarlo como un ser único, extraordinario —se introduce incluso la duda de si es real o no (Amaro, 2019, 802)—, que atrae a todos a pesar de mostrarse siempre desdeñoso. Esto permite ensanchar las dimensiones de la historia con las vidas de los siguientes personajes: Carolina, el único personaje femenino, que mantuvo en su día una relación sentimental con Facundo; de Armendáriz, que le paga el piso y le da dinero cada vez que lo necesita a cambio de sus servicios sexuales; de la Diabla, un proxeneta para el que trabajó en el pasado y a cuyo bar acude cada noche; del Negro, un

narcotraficante al que le compra droga; de Esteban, amigo de Carolina; de Mauri, el hermano neurótico de Carolina; y de otros más secundarios, que apenas le sirven al lector como fuentes de información, pero conforman el fondo de ese ocio nocturno que utilizan muchas de las escenas. Como si fuera una novela coral o al menos caleidoscópica (porque sus papeles en la trama son desiguales) en la que se muestran todos a través de diálogos, directamente ellos mismos, sin apenas la mediación del narrador. Narval, en cambio, es solo tangencial para los demás personajes: solo interacciona con Facundo y con los Otros (o muy excepcionalmente con Carolina). Tiene así la autonomía que necesita para abrir ese segundo frente o trama para la novela, con un argumento propio, independiente de cualquiera de esas subtramas que crean los demás personajes, con otras coordenadas, y con una significación muy diferente. Como si fuera un relato dentro del relato. Muy parecido —la influencia es clara, la propia autora ha aludido a ello— al Informe sobre ciegos que Ernesto Sábato incluyó en *Sobre héroes y tumbas*. Con capacidad para desarrollar un espacio propio, con temas que permiten más recorrido en su interpretación (o interpretaciones, que pueden ser muy dispares): primero, en torno a la percepción, si son reales o imaginados los seres que él percibe (Enriquez, 2013, 96), y después, en torno a la tentación de abandonarse a las pulsiones irracionales (lo que parecen representar Ella y los Otros, como los ciegos de Sábato) y renunciar a todo lo que queda fuera, el mundo social (Enriquez, 2013, 159).

En la nota a la edición de 2013 del libro, Mariana Enriquez ha contado de Facundo que fue uno de los motivos más potentes para escribir la novela. Lo construye con los rasgos de Ian Astbury, Nick Cave y Charlie Sexton, las referencias con las que se orienta en su juventud (Enriquez, 2013, 8). *Bajar es lo peor* tiene mucho de catálogo de prosopografías y etopeyas: el narrador se vuelca en caracterizar los personajes (más que en ponerlos en movimiento); sin embargo, mientras todos son descritos de una vez, en su primera aparición, con Facundo aporta más información, de su carácter o de su físico, o de la repercusión de estos, casi en cada aparición. Pero lo que el lector percibe de su comportamiento y sus conversaciones contradice lo que el narrador o los personajes dicen de él. Frente a esa figura de héroe (la Diabla lo llama siempre dios griego), la historia soterrada o menos obvia de la persecución de Narval demuestra que, lejos de heroicidades, Facundo deserta de su misión, renuncia a salvarlo, no por desdén, sino por miedo: "¿Qué querés, arrastrarme?", le dice (Enriquez, 2013, 124). Ningún personaje ni tampoco el narrador observan

esto, y mucho menos se lo reprochan, pero se lo confiesa él mismo a Narval: no quiere ayudarlo porque eso le pondría en riesgo a él, que hace ya mucho tiempo que consiguió liberarse de esos seres (o de otros muy parecidos). Facundo es la fuerza opuesta a los Otros, se reconocen como enemigos, en su voluntad de hacerse ambos con Narval. Pero aquí el comportamiento de Facundo es el contrario que cabría esperar del héroe, con una actitud extremadamente pusilánime: con las referencias de la mitología griega, a diferencia de Orfeo o de Deméter, se niega a bajar al inframundo (o su equivalente) para rescatar a Narval. Orfeo no duda en ir en busca de Eurídice (y casi logra salvarla, y al no conseguirlo se deja matar), como tampoco duda Deméter para salvar a su hija Perséfone de Hades (lo que consigue a medias, con el trato de permanecer seis meses en la superficie y seis meses en el inframundo). Facundo, en cambio, decide no arriesgarse y desoír las llamadas de auxilio de Narval, cada vez más insistentes, reclamándole, aunque solo sea, el reconocimiento de que también él puede percibirlos, para descartar así que son solo alucinaciones (Enriquez, 2013, 122).

La historia la revela un narrador omnisciente. Tiene sentido en una novela grupal, que debe dar cuenta de varios personajes que también actúan por separado, sin la observación siempre de uno de ellos, sobre todo cuando se separan Narval y Facundo (los dos que de verdad interesan); pero con ese enfoque se resiente el modo de contar las vivencias de Narval con los Otros, con ese tono obsesivo, especulativo, que reclama un fluir de la conciencia que el narrador simplemente recoge, añadiéndole un grado más de distancia con el lector, sin una aportación propia que compense este alejamiento. No filtra o analiza lo que observa del personaje para indicarle al lector una interpretación más conclusiva sobre lo que le pasa, que permita sin tantas elipsis comunicar mejor esta trama con la de la relación sentimental, que se encuentra más en la superficie: su mediación es transparente, no aporta ninguna clave para apuntalar los devaneos intelectuales de Narval en su indagación acerca de lo que le pasa. Su actitud es puramente fenomenológica.

La novela parece querer funcionar como dos capas u hojas superpuestas, en la que el narrador rasga partes de la primera (la historia que se muestra en la superficie) para mostrar intermitentemente la segunda que queda debajo (la historia soterrada de Ella y los Otros), hasta llegar a un desenlace en la que se deberían fundir o integrar una y otra para hacer converger ambas tramas haciendo que la segunda acabe de dotar de un sentido más ambicioso a la primera. Pero el resultado es un tanto

deficiente, técnicamente no lo resuelve bien (no podemos olvidar que la autora tenía unos 18 años, y esta es su primera tentativa con la narrativa). Por lo que necesita de un epílogo que funcione como aclaración final, extrañamente clarificadora (dado el resto de la novela), con un narrador que parece diferente al que hasta entonces había contado la historia. La solución la tenía en uno de los personajes, Esteban, que tiene algo de médium (un atisbo de Juan Peterson, de *Nuestra parte de noche*), que advierte en varias ocasiones a los demás de que algo raro les sucede a Narval y Facundo, para lo que desarrolla incluso su teoría de las interferencias (Enriquez, 2013, 81); pero lo ignoran o se enfadan con él, y también el narrador lo deja al margen como personaje muy secundario, solo como un tipo molesto para los demás, aunque habría sido el único capaz de aportar desde dentro de la historia una explicación trascendental, escatológica, al suicidio de los dos protagonistas, y habría evitado así ese epílogo que fuerza la resignificación del final de la novela, y que la pone en evidencia.

El narrador no refuerza o contradice las conclusiones parciales y contradictorias de Narval en torno a la entidad de los seres que lo persiguen. Son capítulos enteros en los que la interacción de Narval con los Otros es solo secundaria respecto a la lucha interna de este por intentar entender lo que le pasa, con esa oscilación entre querer creer que son solo alucinaciones y la constatación intermitente de que son reales. El narrador no ayuda al lector a posicionarse ante una de las dos alternativas: este no tiene otra referencia que las reflexiones de Narval, en un contexto además difícil, por las sospechas que genera el personaje (todos los personajes de la novela) en torno a su capacidad de percepción, de poder discernir lo real de lo imaginado, por su consumo ininterrumpido de drogas y alcohol y por mostrar que puede tener algún tipo de enfermedad mental, dado su comportamiento. Es claro que la autora busca mantener la indefinición de lo que le sucede al personaje: que el lector no pueda asignar al narrador la elección de una de las dos opciones que baraja Narval como la cierta. Le deja a este la responsabilidad de interpretar lo que le sucede a Narval, a partir de las conclusiones que pueda extraer de su larguísima divagación o de los hechos que muestra desde su percepción (distorsionada o no), para intentar luego encajar esa interpretación en la comprensión total del argumento de la novela.

Lo que le sucede a Narval tiene dos lecturas posibles (o más probables):

La primera es que los seres que lo persiguen son imaginados por Narval: no existen en realidad, son solo alucinaciones suyas. Su precario estado mental lo hace muy factible. Aparecen de la nada y desaparecen sin más, sin poder él controlarlo, dice, pero lo hacen en correlación con su estado emocional, sobre todo con los altibajos de su relación con Facundo, en un tira y afloja entre ambas fuerzas, que son también dos modos de tentación.

La segunda es que los seres que lo persiguen son reales, que tienen existencia fuera del pensamiento de Narval. Como fantasmas. Una hipótesis que —a pesar de la resistencia de Narval a creerlo— va tomando fuerza según avanza la novela. Sobre todo al final, no solo con ese epílogo que intenta aclarar las cosas, sino también con el reconocimiento (tácito, mínimo) de Facundo de que también él los sufrió en su momento (aunque en ambos casos podrían ser efectos paranoicos), y sobre todo por las marcas en el cuello, que son de inyectarle Ella droga con una jeringuilla (él solo, dice, no puede) pero que simulan la marca que dejan los vampiros tras morder a su víctima, y convertirla en uno de ellos, lo que lleva a Narval a chupar la sangre de Facundo al final del libro (Enriquez, 2013, 228). Aunque también esto podría explicarse renunciando al elemento fantástico.

Ambas opciones pueden encajar (más o menos) con el resto de la novela, que avanza sin la necesidad de resolver de un lado o de otro estos capítulos, porque sus consecuencias en la otra trama pueden darse tanto si son seres con entidad propia, fantasmagóricos, como si únicamente es que los protagonistas están sugestionados. El relato de los hechos se trasmite solo a través de la percepción de Narval, volcado sin más por el narrador. Es el lector quien, en coherencia con la lectura que haya hecho de esos episodios centrados en Narval, debe interpretar el desenlace de la historia, la muerte de los dos protagonistas, con su suicidio en un intento por huir ambos de unos monstruos, reales o resultado de su enajenación mental. Lo cual, en principio, puede resultar audaz: dos finales potenciales para que cada lectura escoja uno de los dos y descarte el otro, con un planteamiento más realista (o psicológico) o más fantástico. Pero, técnicamente, no queda bien resuelto: una jovencísima Mariana Enriquez no es capaz (todavía) de armar un engranaje tan complejo como requiere una novela con la versatilidad suficiente para moverse en dos planos tan diferentes, sin imponerse claramente uno sobre otro.

Bajar es lo peor anticipa algunas de las mejores características de la narrativa de Enriquez. Tiene una ambición que trasciende a la representación idiosincrásica de los jóvenes marginados en el Buenos Aires de los

90 que encuentran en las drogas el consuelo a la falta de expectativas. Hay soterrada una angustia que tiene un recorrido propiamente metafísico, incluso con esa lectura exclusivamente psicológica. Pero oculta sus méritos su mecanismo deficiente, incapaz de hacer converger en el desenlace las dos tramas con las dos posibilidades interpretativas abiertas. En parte, por tres limitaciones importantes en la trama protagonizada por Narval (sorprendentemente menos trabajada que la otra) que alejan esta historia del lector:

1. Los Otros (Ella un poco más) apenas están descritos, en contraste con las perspicaces descripciones de los demás personajes, bien caracterizados. Se les representa desde el comienzo con unos trazos gruesos, sin detalles (tampoco se les asigna un nombre), y no se enriquece su descripción en sus siguientes apariciones. Son tres personajes de los que el lector solo sabe que son una mujer espantosa, un hombre sin ojos y un hombre con el cuerpo cubierto de arañas.
2. Tampoco el narrador se detiene en la narración de las interacciones de estos con Narval (centradas, tras las primeras apariciones, en el sexo). Apenas las resume: nada que ver con lo que se recrea en el relato de cualquier otro hecho de la novela (sucedido indudablemente en el plano de lo real), aunque su relevancia sea mucho menor.
3. Y, por último, con los Otros no usa el diálogo en estilo directo, no permite que el lector los oiga directamente, a diferencia del resto de personajes, a los que caracteriza fundamentalmente su forma de hablar.

En el punto en que se funden en una sola trama la historia de la relación sentimental entre Narval y Facundo y la historia de la persecución a Narval por los Otros, esta segunda (a pesar de ocupar una parte considerable de la novela) llega con un desarrollo más pobre, le cuesta competir con la primera, que se le impone al lector como la principal; y por tanto desde la que reinterpreta la otra, como su subordinada, y no al revés. Lo que hace que la lectura fantástica pierda fuerza respecto a la lectura psicológica, más manejable con el final de una historia de amor que acaba fatalmente (como tantas otras veces en la literatura) para sus protagonistas. El epílogo, que se sitúa claramente en el plano de lo fantástico (Enriquez, 2013, 248–249), pierde su efecto al quedar desligado del resto de la novela, como un apéndice que quedaría tras el final de esta (con hechos que ocurren tras la novela), no como el final de la misma.

Las renuncias de la película de Leyla Grunberg

Quizá el contexto animó a una lectura más psicológica que fantástica de *Bajar es lo peor*. Basta con tres ejemplos: En Reino Unido Irvine Welsh publicó en 1993 *Trainspotting*, sobre un grupo de heroinómanos. Se convirtió en icónica al momento. La película, dirigida por Danny Boyle, muy popular también, se estrenó en 1996. En español, José Ángel Mañas publicó en 1994 *Historias del Kronen:* una historia ambientada igualmente en el ocio nocturno de la juventud. Su éxito fue rotundo. Montxo Armendáriz rodó la película al año siguiente. Y Lucía Etxebarria ganó el Nadal con *Beatriz y los cuerpos celestes*, más enfocada al sexo, un poco más tarde, en 1998. Es factible pensar que los primeros lectores de la novela de Mariana Enriquez, quien todavía no se había presentado como una de las grandes redefinidoras del género del terror, conocieran estas otras historias (u otras parecidas) y la emparentaran con ellas, poniendo más énfasis en los elementos que comparten que en sus pretensiones metafísicas; y que la promoción del libro (que los editores publicaron solo porque necesitaban en su catálogo una novela juvenil) aprovechara este filón: la historia de *Bajar es lo peor* puede sobrevivir a la amputación de su trama fantástica para quedar, sin más, como el registro de la noche bonaerense más crápula que acoge la historia de amor de vocación más autodestructiva.

Leyla Grunberg dirige en 2002 la versión cinematográfica de la novela, con guion suyo y de Mariana Erijimovich y Santiago Fernández Calvete. No la llega a estrenar en cines o televisión, es una producción con un presupuesto mínimo y ningún apoyo, pero está en YouTube (donde ha tenido en 8 años poco más de 4000 visualizaciones). Con un montaje muy agresivo, que busca la fragmentación de la historia en escenas inconexas, difíciles de seguir, con una estetización máxima del argumento, al que deja en segundo plano para recrearse en la caracterización de los personajes y su entorno, la película no parece querer tanto reemplazar a la novela como complementarla: parece estar hecha para los lectores de la novela. Sin haber leído *Bajar es lo peor*, la película es incomprensible, el espectador no puede reconstruir una historia coherente, no puede entender cómo se relacionan causalmente las escenas. Lo que sugiere que lo que se propone Leyla Grunberg es presentar su lectura personal de la novela, como si lo que mostrara fuera las apostillas al texto de Mariana Enriquez, sin importarle los riesgos de presentar una película que no contiene por sí misma las claves suficientes para su comprensión. Desde ahí, para el

análisis de la novela lo relevante del trabajo de Grunberg son los cambios y omisiones que decide, porque revelan las fricciones en la integración de lo fantástico y lo real del argumento, que ella resuelve sin mayor audacia adelgazando al máximo la trama de la persecución de Narval, por completo irrelevante en la película, como breves episodios esquizofrénicos; pero que muestran también, al fondo, las dificultades para conciliar los dos mundos en una misma historia si quedan desconectados, si no se manifiestan de modo más concluyente en uno de los mundos (el real) las consecuencias de lo hecho en el otro mundo (el fantástico), porque se interrumpe o es muy débil la interacción en esa dirección.

La película se ciñe exclusivamente a la trama realista, a la relación sentimental de Facundo y Narval y los distintos satélites que orbitan a su alrededor: Carolina, Armendáriz, la Diabla y el Negro. Deja fuera el plano más ambicioso de la novela, la trama paralela a los acontecimientos que se suceden en ese plano real, con el progresivo acercamiento de Narval a Ella y los Otros: la evolución que sufre desde la repulsión y el miedo hasta llegar a necesitarlos, a reconocerse en ellos, como uno más, captado definitivamente (y por tanto separado de Facundo), que la novela representa como etapas con las escenas en las que practica sexo con ellos cada vez con más entusiasmo (Enriquez, 2013, 72 y 147), omitidas por Grunberg, a pesar de resultar tan visuales. La película obvia las repercusiones que tiene en la pareja (y en Facundo) el estado emocional de Narval, por lo que, para darle al argumento una consistencia mínima, encauza la historia hacia otro desenlace que cambia por completo respecto al de la novela: la trama mínima que construye Enriquez en torno a la compra de droga al Negro, y las deudas que esto les generan, que es solo más atrezo para el relato, aquí desencadena que el Negro mate a Facundo en un ajuste de cuentas verosímil en el marco con el que la película ha querido constreñir la historia.

La posesión de los personajes como solución técnica para la integración del plano fantástico en el plano real

En *Bajar es lo peor* no queda perfectamente definido ese canal de comunicación entre lo real y lo fantástico, que debe garantizar un flujo de información (con sus repercusiones) en ambos sentidos: su autora no logra dar con una solución sencilla, depurada, con la que operar con la vampirización de Narval en la ecuación que debe resolver la causa del

suicidio (asistido) por sobredosis de Facundo, y desvelar luego de manera impecable la repercusión que esta muerte tiene en su conversión definitiva en vampiro (o en un ser monstruoso, al igual que Ella y los Otros). No es suficiente con que el narrador diga: "Respirando entrecortadamente, se miraron a los ojos un segundo y Facundo se limpió la sangre que caía de sus labios: fue un gesto simple, desafiante, pero Narval necesitó sentir el gusto de esa sangre, beberla, y se le tiró encima" (Enriquez, 2013, 228). Y luego: "Entonces oyó, inconfundibles, los pasos de Ella. En ese momento supo que Facundo estaba muerto y sintió una mano acariciándole la cabeza y secándole las lágrimas. Cuando miró hacia arriba, se topó con una sonrisa cansada y extrañamente feliz: era la primera vez que la veía sonreír" (Enriquez, 2013, 241).

Narval al comienzo del epílogo entra en un túnel negro, de la mano de Ella. Como novela gótica, *Bajar es lo peor* es fiel a las convenciones del género (Forttes, 2021): el túnel funciona de umbral, de intercomunicador de los dos mundos; le sirve, una vez vampirizado, para volver a casa, como se dice a sí mismo, y romper con su vida social (Leandro-Hernández, 2018). Y reencontrarse con sus fantasmas, que representan el tabú (Bustos, 2020), lo desconocido que incomoda, lo ambiguo, que supone una amenaza para lo racional (Semilla, 2018), y que genera un miedo que es un miedo metafísico, en tanto que surge de un cuestionamiento de los límites de la razón a partir de la alteración de la percepción (Brescia, 2020). Los fantasmas (Ella y los Otros) son lo indecible, lo que permanece fuera de lo civilizado.

Pero queda lejana ya esa primera novela tan inhábil. La narrativa de Mariana Enriquez se ha convertido en una de las cumbres de lo que se ha llamado el gótico latinoamericano, el género que, con el recuerdo a Horacio Quiroga (Seifert, 2021), están desarrollando autoras como las ecuatorianas María Fernanda Ampuero o Mónica Ojeda, la boliviana Liliana Colanzi o la también argentina Samanta Schweblin (o Luciano Lamberti): un gótico que ha sabido mostrar, con los clichés de la literatura de terror fantástico, algunos de los problemas más sangrantes de Latinoamérica, desde un contexto fácilmente reconocible que esta literatura intenta desestabilizar (Rioseco, 2020), con un discurso social propio, con la búsqueda de un choque de narrativas que erosione la comprensión más asentada de esa realidad (Menéndez, 2019). También, con las desapariciones que hubo con sus dictaduras militares, por ejemplo. Pero para su caso en concreto se ha usado también la etiqueta de gótico rioplatense (Ramella, 2019), más ceñido a la ciudad de Buenos Aires, omnipresente

en muchas de sus narraciones, porque le sirve para mostrar un modo de vida acelerada, anónima, insensible, en la que el terror puede extenderse sin encontrar apenas resistencia.

Tiene dos libros de cuentos: *Los peligros de fumar en la cama*, que publicó en 2009, y *Las cosas que perdimos en el fuego*, que publicó en 2016. En total son 24 relatos. De ellos, propiamente de terror fantástico son trece: 8 en el primer libro y 5 en el segundo. La mayoría tratan sobre fantasmas, aunque sean fantasmas con cuerpo Mariana Enriquez se ha llegado a definir como una *escritora de cuerpos* (Bustamante, 2019, 31), con una apariencia, para quien puede verlos, más propia de zombis. En "El desentierro de la angelita", que tiene de protagonista a una niña enterrada en el jardín de la casa, la narradora, a quien se la aparece la niña mucho después (para acompañarla sin descanso), escribe: "La angelita no parece un fantasma. Ni flota ni está pálida ni lleva vestido blanco. Está a medio pudrir y no habla" (Enriquez, 2019, 16). O en "Rambla triste", con la que la autora llena Barcelona de chicos fantasmas, le dice un personaje a otro: "Tío, que por algo le dicen Rambla Triste. Dicen que el niño vaga por aquí todavía, sin cabeza" (Enriquez, 2019, 84). O en "El mirador", que tiene de protagonista el fantasma de una mujer que debe conseguir que algún huésped del hotel se suicide para quedar libre ella, el narrador apunta a sus fortalezas al madurar su plan con una potencial suicida: "A lo mejor incluso entrar otra vez, varias veces si hacía falta, y mostrarle cada vez algo más de su verdadera forma. Y de su verdadero olor. Y, por supuesto, de su verdadero tacto. Ah, ella sabía que nada aterraba tanto como su tacto" (Enriquez, 2019, 106).

Dentro de este grupo, que le permite a Mariana Enriquez distintos frentes (las casas encantadas o las conversaciones con los muertos, por ejemplo), se puede diferenciar un subgrupo con aquellos relatos en los que hay una posesión: en los que un fantasma posee el cuerpo de un personaje que pertenece en la ficción al ámbito de lo real. En este subgrupo caben cuentos como "Bajo el agua negra", con la reaparición de un chico al que unos policías habían ahogado en el riachuelo, convertido en otro "Ese chico despertó lo que dormía debajo del agua" le dice el cura a la jueza (Enriquez, 2017, 170). O "La Virgen de la tosquera", en el que una figura de yeso, de una mujer roja de pezones negros pero cubierta con un manto blanco para hacerla pasar por una Virgen, espolea la agresividad de una de las chicas que van a bañarse a una tosquera. O "Ni cumpleaños ni bautizos", en la que uno de los personajes es contratado para grabar en video a una niña que se autolesiona dormida, con la que

ningún tratamiento psiquiátrico ha funcionado: "Yo no me lastimo. Él me lastima. Cuando duermo", le confiesa ella (Enriquez, 2019, 149). O "Chicos que faltan", en el que jóvenes desaparecidos reaparecen de pronto (incluso los que habían aparecido ya antes muertos, incluso con mutilaciones que ya no tienen), convertidos en otra cosa: "Mechi sintió entonces que no eran chicos, que formaban un organismo, un ser completo que se movía en manada" (Enriquez, 2019, 174). Pero hay dos relatos en los que esa posesión articula un mecanismo especialmente audaz para el desarrollo de la trama en dos planos que confluyen en el desenlace (lo que no consigue *Bajar es lo peor*): "Fin de curso" y "Los años intoxicados", ambos de *Las cosas que perdimos en el fuego*.

Se ha escrito mucho de este terror cercano, cotidiano, que parte de una realidad reconocible por el lector, como el responsable más claro de la regeneración de la literatura de terror, hasta hace bien poco estigmatizada. Pero no se ha explicado su mecanismo (o uno de ellos). Mariana Enriquez lo logra permitiendo al lector situarse a un lado u otro del canal que comunica lo fantástico con lo real; entender el relato dentro de los parámetros de lo fantástico o lo real o psicológico; decidirse por una de las dos opciones que el relato le pone delante, sin escamotear nada.

Es ese canal que conecta lo fantástico con lo real el tema último de estos cuentos. En lugar de quedar eludidos o desdibujados esos espacios transitorios, fronterizos, como en su primera novela, los usa para ubicar ahí los nudos de la trama, que va anudando, a la vista del lector, a lo largo del argumento, para desanudarlos en un desenlace muy atento a hacer verosímiles las consecuencias de lo fantástico desde las coordenadas de la realidad cotidiana del lector, pero sin difuminar los elementos fantásticos, por lo que los muestra, precisamente, como la causa primera de todo lo ocurrido. No deja desatendido al lector, sin proporcionarle todas las claves para reconstruir ese canal entre los dos planos. Al contrario; ambos relatos los construye a partir de la demanda de responder acerca de la viabilidad de la supuesta posesión. Que aquí funciona particularmente bien: porque la responsabilidad de los actos se reparte entre un autor material (el poseído) y un autor intelectual (el que lo posee), lo que hace factible que una acción iniciada en el plano fantástico tenga consecuencias en el plano real (en tanto que es un personaje real quien finalmente lleva a cabo la acción, aunque sea por efecto de la acción de un personaje fantástico), pero que hace factible también que esa causa que el narrador achaca a un ser fantástico sea producto de un trastorno mental del personaje. Que haya un narrador homodiegético, sin la autoridad

incuestionable que se arroga el heterodiegético con su omnisciencia, permite al lector una mayor libertad para encarar el sentido del relato: optar la autora por un narrador testigo es reconocer de facto la legitimidad del lector de dudar de la percepción o análisis del narrador, y de plantear una alternativa para la comprensión de los datos que este le da a la historia.

Ese canal que comunica el plano fantástico y el plano real de la narración lo podemos pensar —con una imagen muy intuitiva, más obvia— como un conducto que conecta en uno de sus extremos el mundo fantástico y en el otro el mundo real (entendido "mundo" como conjunto de elementos que comparten un enfoque para medir su verosimilitud, con dos marcos de credulidad distintos). Pero ese canal, en un segundo nivel que muestra mejor su aparataje técnico, lo que representa es, en un extremo, la posición o actitud inicial que adopta el narrador y, en el otro, hasta dónde está dispuesto a llegar en su explicación de los hechos, con unas coordenadas que no son ya de las que partía para calibrar la credibilidad de la historia.

Propiamente, ese canal es el registro de ese cambio de actitud en el narrador, de esa apertura a otro horizonte para la comprensión (con la admisión de lo fantástico en un marco que en un principio se ceñía o parecía ceñirse a las pautas de lo real). Dicho de otro modo: el relato no es tanto el relato de la trama de los acontecimientos fantásticos como del ejercicio de comprensión del factor fantástico por parte del narrador.

En "Los años intoxicados" una cinta blanca para el pelo es la baliza que marca la vía a lo fantástico: al comienzo del relato la tiene una chica que baja de un autobús en medio de un parque forestal enorme, de noche, ante la alarma de los demás pasajeros. La narradora, acompañada de sus amigas, viaja en ese autobús: "La chica, que era de nuestra edad y tenía el pelo atado en una cola de caballo, lo miró [al conductor] con un odio terrible que lo dejó mudo. Lo miró como una bruja, como una asesina, como si tuviera poderes" (Enriquez, 2017, 53). Desde entonces la buscan intermitentemente, sin encontrarla, obsesionadas con esa mirada. Tres años después, enfadadas con una de las amigas por haberse distanciado de ellas por culpa de un novio, hacen un último intento en el que Paula encuentra algo: "Me vino a buscar cuando escuchó un roce entre los árboles, cuando vio una sombra blanca. Las sombras no son blancas, le dije. Esta era blanca, me aseguró. [...] Paula descubrió una cinta blanca que, creía, podría ser de nuestra amiga del parque Pereyra. A lo mejor nos la dejó como un mensaje, me dijo" (Enriquez, 2017, 59–60). Un hallazgo que todavía entonces la narradora no lo cree significativo

pero que es el punto de giro para el desenlace en el que, en una fiesta, Paula ataca al novio de la amiga: "Paula, desde atrás, riéndose, le tiró con las tijeras que habíamos usado para cortar los cartones de ácido. Recién entonces me di cuenta de que se había puesto la cinta blanca de la chica del bosque en el pelo". El novio, histérico con la brecha que le abre en una ceja, sale corriendo, se tropieza y muere. Alrededor del cadáver se juntan las tres amigas: "Paula se guardó en el bolsillo del jean un cuchillo casi de juguete, un cuchillito para untar jalea sobre el pan. No lo vamos a necesitar, dijo. […] Se sacó la cinta del pelo y se la ató en la muñeca" (Enriquez, 2017, 63). Pero, junto a esa cinta de pelo, la narradora apunta a dos sospechas sobre su capacidad de percepción: su debilidad, por tener anorexia, por sentirse sin fuerzas todo el tiempo, y haber tomado ácido en esa fiesta; dos asideros convincentes para el lector escéptico que le permiten cuestionarse su versión, la relación causal que encuentra en la cinta.

Aunque es "Fin de curso" el cuento que mejor muestra el giro en la actitud de la narradora, testigo de las autolesiones de una compañera de colegio: en primera instancia quedan las escenas en las que esta se arranca las uñas o el pelo o se corta con una cuchilla en clase o en el baño, pero el objeto del relato, convertido en un ejercicio de autoconciencia, es mostrar la progresiva atracción que la narradora siente no por la compañera sino por lo que le pasa a la compañera. Antes de verla hacerse daño la ignoraba: "Nunca le habíamos prestado demasiada atención. Era una de esas chicas que hablan poco, que no parecen demasiado inteligentes ni demasiado tontas y que tienen esas caras olvidables" (Enriquez, 2017: 117). Pero enseguida se siente atraída por lo que le sucede: "Lo único que quería era que me hablara, que me explicara" (Enriquez, 2017, 119). Cree entender que no es ella misma la que se pega, que de hecho intenta defenderse: "Sacudía las manos en el aire como si espantara algo invisible, como si intentara que algo no la golpeara" (Enriquez, 2017, 120). Testigo privilegiada de una de estas agresiones, solo a ella le cuenta Marcela lo que ve: "Es un hombre, pero tiene un vestido de comunión. Tiene los brazos para atrás. Siempre se ríe. Parece chino pero es enano. Tiene el pelo engominado. Y me obliga" (Enriquez, 2017, 120–121). Pero una profesora las interrumpe y Marcela ya no vuelve al colegio. La narradora se empeña en saber más: cuando poco después la visita en su casa la ve normal, sana, con mejor aspecto (lo que desde las coordenadas de lo fantástico revela que ya no está poseída). Retoma la conversación interrumpida: le pregunta qué le obliga a hacer. Y le responde: "Ya te vas a enterar. Él mismo te lo va a contar algún día. Te lo va a pedir, creo.

Pronto" (Enriquez, 2017, 123). De vuelta a casa, en la última escena, la narradora muestra que también ella ha empezado a hacerse cortes, lo cual es indicio de que es ahora ella la poseída. Lo que permite eliminar del todo la distancia entre un extremo y otro del canal, con el registro minucioso del proceso con el que llegan a converger ambos planos: el fantástico y el real.

Bibliografía

Amaro, Lorena (2019). "La dificultad de llamarse 'autora': Mariana Enriquez o la escritora *weird*". *Revista Iberoamericana*, 268, LXXXV, 795–812.

Bustamante Escalona, Fernanda (2019). "Cuerpos que aparecen, 'cuerpos-escrache': de la posmemoria al trauma y el horror en relatos de Mariana Enriquez". *Taller de letras*, 64, pp. 31–49.

Bustos, Inti Soledad (2020). "Monstruos, muertos y otras historias del borde: gótico y civilibarbarie en 'Bajo el agua negra', de Mariana Enriquez". *Boletín GEC*, 25, 28–43.

Brescia, Pablo (2020). "Femeninos horrores fantásticos: Schweblin, Enriquez y (antes) Fernández". *Orillas*, 9, 133–151.

Enriquez, Mariana (2013). *Bajar es lo peor*. Buenos Aires: Galerna.

Enriquez, Mariana (2017). *Las cosas que perdimos en el fuego*. Nueva York: Vintage Español.

Enriquez, Mariana (2019). *Los peligros de fumar en la cama*. Barcelona: Anagrama.

Enriquez, Mariana (2021). *Nuestra parte de noche*. Barcelona: Anagrama.

Forttes Zalaquett, Catalina (2021). "¿Te cuento una historia de horror? Representación de la maternidad en la obra reciente de Mariana Enriquez y de Samanta Schweblin". *Atenea*, 523, 287–304.

Foster, David William (1997). "Bajar es lo peor". *World Literature Today*, 71, 117.

Grunberg, Leyla (2002). *Bajar es lo peor*. En https://www.youtube.com/watch?v=2XfBLVQ4ti8. Consultado el 24 de enero de 2022.

Leandro-Hernández, Lucía (2018). "Escribir la realidad a través de la ficción: el papel del fantasma y la memoria en 'Cuando hablábamos con los muertos', de Mariana Enriquez". *Brumal*, 2, VI, 145–164.

Menéndez Mora, Alejandro (2019). "La escritura como erosión de la realidad entrevista con Mariana Enriquez". *Revista de la Universidad de México*, 3, 134–137.

Ramella, Juana (2019). "El reencantamiento terrorífico del cuento argentino: Mariana Enriquez". *Boletín GEC*, 23, 122–138.

Rioseco, Marcelo (2020). "Lo raro, lo espeluznante y lo abyecto: los espacios liminales del terror en 'El chico sucio' de Mariana Enriquez". *Orillas: rivista d'ispanistica*, 9, 85–97.

Sábato, Ernesto (1999). *Sobre héroes y tumbas*. Barcelona: Seix Barral.

Seifert, Marcos (2021). "El país de la selva: la bruja y el gótico mesopotámico en 'Tela de araña' de Mariana Enriquez". *Cuadernos de CILHA*, 34, 1–21.

Semilla Durán, María Angélica (2018). "Fantasmas: el eterno retorno. Lo fantástico y lo político en algunos relatos de Mariana Enriquez". *REVELL*, 20, 3, 261–278.

4.

La memoria en la literatura y el cine del desencanto: el diario como ficción reveladora en *Todos se van*, de Wendy Guerra

Yannelys Aparicio Molina

Universidad Internacional de La Rioja

yannelys.aparicio@unir.net

Resumen: *Todos se van*, de Wendy Guerra, participa de las preocupaciones propias de la generación cubana de los Novísimos, quienes redefinen el concepto de literatura y el papel del escritor dentro del nuevo modelo social a partir de la crisis del periodo especial. En esta novela-diario, la autora desvela, desde los recuerdos de una niña en la primera parte y de su etapa de transición a mujer en la segunda, una serie de acontecimientos que reflejan los pormenores de su tiempo. La protagonista deja constancia en su diario de la crisis económica imperante en la isla, el machismo y la situación de desventaja de la mujer en la sociedad revolucionaria, el abuso de poder y los estragos causados por la censura, temas que serán reactualizados en la versión cinematográfica posterior.

Palabras clave: Wendy Guerra, *Todos se van*, generación cubana de los Novísimos, memoria, autoficción.

Abstract: "Memory in the literature and cinema of disenchantment: the diary as revealing fiction in *Todos se van*, by Wendy Guerra". *Todos se van*, by Wendy Guerra, participates in the concerns of the Cuban generation of the Novísimos, who redefine the concept of literature and the role of the writer within the new social model from the crisis of the special period. In this novel-diary, the author reveals, from the memories of a girl in the first part and her transition to womanhood in the second, a series of events that reflect the details of her time. The protagonist records in her diary the prevailing economic crisis on the island, *machismo* and the disadvantaged situation of women in the revolutionary society, the abuse of power and the havoc caused by censorship, topics that will be updated in the film version.

Keywords: Wendy Guerra, *Todos se van*, Cuban Generation of Novísimos, Memory, Autofiction.

La generación cubana de los Novísimos emerge como un conjunto de escritores que "no se asumen como sujetos posteriores a la Revolución o el socialismo (…) en todo caso, como sujetos posteriores al siglo XX" (Rojas, 2018, 40). El inicio del cambio político y social en la isla da luz a un grupo que se separa de la línea marcada por los escritores revolucionarios de los sesenta y setenta, y deja de glorificar la historia para fijarse en ella como elemento que permite problematizar el presente y dejar constancia de la historia. En tal sentido, la memoria juega un papel primordial en la disposición de las piezas del rompecabezas que van a conformar la versión actualizada de la nueva historia. Estas piezas son, en cada caso, los recuerdos individuales que patentizan una realidad compartida y convulsa, muy distinta de la historia oficial aprendida hasta el momento por los hijos de la revolución. Nacidos después de 1959 y educados en los inicios del proceso liderado por Fidel Castro, los novísimos encabezan los albores de una brecha novedosa en la narrativa y las artes cubanas. Nos referimos a la primera generación de escritores cuyo recuerdo no sobrepasa la etapa de la euforia revolucionaria de los sesenta y que surgen como una "estampida regeneradora" (Pérez Rivero, 2001, 8) en tiempos de la Perestroika.

Walfrido Dorta (2015) define a los novísimos como aquellos que han nacido hasta 1972 o 1975. El "Período especial en Tiempo de Paz" marca la vida de este colectivo. Dicha etapa supuso una reestructuración de la vida política, económica y social y, además de "una categoría de experiencia, ligada a la carencia, la desesperanza y, sobre todo, a la supervivencia y a un sentido de ruptura radical con el pasado" (Hernández-Reguant, 2009, 18). Los nuevos intelectuales, creadores y artistas abordan temas novedosos, así como formas y tratamientos que redefinen el concepto de creador en la isla. Queda atrás la búsqueda en las raíces identitarias, así como la asimilación a la imagen de hombre nuevo que propuso Ernesto Guevara, a mediados de los sesenta, en su obra *El socialismo y el hombre en Cuba*. La nueva narrativa se fija en las individualidades y las necesidades del día a día, que pasan a protagonizar las historias que conforman la memoria colectiva de la nación.

Elizabeth Jelin establece en su libro *Los trabajos de la memoria* que las memorias se encargan de "reconocer que existen cambios históricos en el sentido del pasado, así como en el lugar asignado a las memorias en diferentes sociedades, climas culturales, espacios de luchas políticas e ideológicas" (Jelin, 2002, 2). Si atendemos a la literatura producida a partir de los noventa en Cuba, resulta evidente que se cumplen los presupuestos

de Jelin en cuanto los nuevos escritores basan sus relatos en sus memorias individuales a corto plazo, con lo que consiguen plasmar una realidad colectiva que engloba todos los aspectos recogidos por Jelin en su análisis. Si bien es cierto que los relatos parten de lo individual, las historias contadas a partir de los noventa tienen una repercusión colectiva, por lo que estas memorias constituyen un referente para cualquier cubano que, de una u otra manera, hubiese estado involucrado en alguna de las etapas de avatares y luchas que se librarían en los tiempos referenciados por los relatos en cuestión. Ricoeur lo define como "el conjunto de las huellas dejadas por los acontecimientos que han afectado al curso de la Historia de los grupos implicados que tienen la capacidad de poner en escena esos recuerdos comunes" (Ricoeur, 1999,19).

A las puertas del fin de siglo, la literatura cubana dice adiós a los modelos de individuo confundido e inadaptado de *Memorias del subdesarrollo* y a la abstracción mágica de sucesos que eran aplicables a cualquier país de Latinoamérica. Ahora lo importante es el encuentro con la realidad, que se vuelca en el tratamiento de los placeres carnales, la libido, el sexo, el erotismo como una pasión puramente carnal, sin metáforas, sentimientos ni romanticismos. Apunta Dorta que los novísimos "se erigen como representantes de determinada subjetividad y que quieren hacer valer ciertos modos de vida, con lo cual se refuerzan también los rasgos autobiográficos de estos textos" (Dorta, 2015. 119). Ante este panorama, la escritura diarística se abre paso para enfocarse en las vicisitudes del grupo al que Rafael Rojas (2018) denomina "la generación flotante", que reflexiona acerca de la vida, la sociedad y el paisaje de éxodos y exilios de su tiempo.

La novela *Todos se van* de Wendy Guerra, ganadora del I Premio de Novela Bruguera en 2006, es una de las obras representativas del tipo de narrativa de autoficción que cobra auge hacia el último tercio de siglo. Wendy Guerra es una de las escritoras pertenecientes al grupo de los Nuevos, cuyo *boom* editorial tuvo lugar en los noventa, aunque la novela *Todos se van* sale a la luz en una etapa posterior y protagonizada por la generación cero, conformada por un grupo de escritores y artistas nacidos entre 1976 y 1986, que hace valer su novedosa proyección literaria y que capta la atención de la intelectualidad de dentro y fuera de la isla. La Generación Cero producirá su obra a partir de 2010, es decir, a partir de la segunda década del siglo y, al igual que los Novísimos, se trata de un grupo formado dentro de la revolución, aunque más jóvenes. Ambos grupos presentan un elemento común: han experimentado los principales

retos, conflictos y situaciones acaecidas en los años noventa y reaccionan, cada uno con sus especificidades, ante el nuevo rumbo que propone la caída del campo socialista.

Todos se van se hace eco de las preocupaciones que rondaban la pluma de generaciones que se reinventan y redefinen el concepto de literatura y el papel del escritor dentro del nuevo modelo social. En esta novela-diario, la autora desvela, desde los recuerdos de una niña en la primera parte y de su etapa de transición a mujer en la segunda, una serie de acontecimientos que reflejan los pormenores de su tiempo. Nieve, cuyas peripecias y trayectoria personal protagonizan el diario, deja constancia de las incipientes vertientes que inspiran la creación literaria en la nueva era, a saber, la crisis económica imperante en la isla, el machismo y la situación de desventaja de la mujer en la sociedad revolucionaria, el abuso de poder y los estragos causados por la censura.

El testimonio de Nieve se adentra en las tripas de la revolución. Verdad y ficción se entrecruzan constantemente, al tiempo que se mezclan de manera singular. Según Elizabeth Jelin:

> Nunca hay una memoria única y permanente. Las memorias, que siempre se construyen en un presente, tienen que ver con el pasado, pero también con el momento en que las evocamos o las olvidamos. Se dan siempre en escenarios de lucha, frente a otrxs, que tienen otras interpretaciones del pasado o quieren otros futuros (…) En esto, la noción de lucha es central. Y de esto se desprende una idea que puede ir contra un cierto sentido común: nunca podemos decir que algún acontecimiento o proceso del pasado está saldado, cerrado. Aquellos y aquellas que pensaron que algún tema estaba resuelto, que había una hegemonía de pensamiento –de tipo A o B– se equivocan (Jelin, 2020, 285–290).

En esta línea, *Todos se van* da cuenta de una memoria que avizora la idea de futuro de la protagonista, a la que se le antoja que el aeropuerto de La Habana, al que tantas veces ha tenido que desplazarse para decir adiós, es "el Triángulo de las Bermudas (…) donde todos desaparecen para siempre, incluso, para no variar" (Guerra, 2006, 278). La muchacha crea una fantasía alrededor del constante éxodo de seres queridos y esa percepción se mantiene hasta el final del diario de adolescencia, aunque la fantasía va adquiriendo matices cada vez más críticos.

Los recuerdos de la voz narrativa, la niña en el "diario de infancia" y la adulta en el "diario de adolescencia", reconstruyen el relato a través de la recuperación de acontecimientos que atañen e inciden directamente

en la historia de la nación durante dos décadas de cambios cruciales. Los recuerdos se conforman a partir del pensamiento colectivo que transmite la narradora. La memoria individual se nutre de los recuerdos de todo un pueblo para representar el trayecto hasta el colapso del Mariel y la crisis de los noventa en Cuba. El relato se imbrica, desde los inicios, en un mundo que transmite un panorama de decepción y anhelos truncados. El entorno de Nieve así lo indica: "Mi madre anoche estaba llorando. Leandro se fue para el cine porque no soporta el apagón y nos quedamos solas otra vez. Ella me prometió (…) que yo reconstruiría mi estómago y mi vida" (Guerra, 2006, 108).

Hacia la segunda parte del libro, la voz narrativa se separa de la historia individual para introducir un matiz colectivo, semejante a la memoria del pueblo cubano y testigo fundamental de los sucesos que marcan la realidad histórica:

> Estos días han sido extraños: cierran muchas exposiciones; la policía no deja que la gente exponga en sus casas. Mi madre me llama para que no me meta a exponer arte político. Me pide tranquilidad (…) La cosa está fea (…) Está claro que la vanguardia del pensamiento cubano contemporáneo no la tienen los intelectuales ni los escritores. Esa vanguardia está en la plástica: ellos empujan y fuerzan las compuertas de la sociedad, por muy rígida que esta se manifieste (Guerra, 2006, 232– 233).

La novela nos sitúa ante la delicada línea que divide la autobiografía de la ficción en el que un texto autoficcional, entre matices de recuerdos, deseos, sentimientos, luchas y acontecimientos reales, proyecta una reinterpretación a partir del testimonio que propone una mirada a la identidad, la dictadura y el éxodo en la sociedad cubana de finales del siglo XX: "¿Quién seré yo? Un poco de todo, un poco de nada, un rompecabezas de lo vivido. Soy Nieve en la Habana" (Guerra, 2006, 197).

Wendy o Nieve Guerra: espacio y memoria

El libro de Guerra aporta un testimonio que se convierte en memoria viva. Esta abre una puerta que da acceso a múltiples perspectivas, relatos e interpretaciones de la trama. Si bien es cierto que el lenguaje es claro, ameno y fácil, los deseos y sentimientos de los personajes resultan difíciles de conocer o interpretar. La dificultad para adentrarnos en la psicología de los personajes radica en el propio testimonio de la protagonista. Quedan en el tintero muchas preguntas sin respuesta: ¿Espera Nieve un cambio en

su vida? ¿Añora la protagonista una relación de pareja duradera o estable? ¿Desea recuperar la normalidad en las relaciones familiares? ¿Aguarda la hora de la partida, junto a los amigos que se marcharon? Todas estas interrogantes se ponen en movimiento y la voz de la muchacha da cuenta de otras muchas voces para dar cuenta de la historia.

Sostiene Paul Ricoeur (1999) que en la memoria hay una referencia directa a las experiencias atravesadas por el individuo. El eslabón que existe entre la conciencia y el recuerdo es precisamente la memoria. En el caso de la narrativa de los Novísimos en general y en el análisis que nos ocupa en particular, nos encontramos frente a una memoria individual que consigue afianzar el recuerdo en la memoria colectiva. Ambos conceptos son, según Ricoeur, "los recuerdos plurales y singulares" (Ricoeur, 1999, 16). Ricoeur trabaja el concepto de memoria colectiva y su relación con la reconstrucción del discurso histórico. La memoria colectiva se define entonces como "el conjunto de las huellas dejadas por los acontecimientos que han afectado al curso de la Historia de los grupos implicados que tienen la capacidad de poner en escena esos recuerdos comunes con motivo de las fiestas, los ritos y las celebraciones públicas" (Ricoeur, 1999, 19).

La memoria individual en *Todos se van* se construye sobre un discurso en primera persona que aporta confianza y credibilidad a la narración. La historia transcurre desde la infancia hasta la mayoría de edad de Nieve y se basa en los recuerdos de la protagonista, de los que va dejando constancia en un diario. El lenguaje, por tanto, brota de lo individual para adentrarse en los planos público y social. En el relato de Nieve aflora una memoria viva, que facilita la interpretación del contexto histórico y social de la época de transición cubana, de la sociedad revolucionaria a la economía de consumo. A partir de las memorias individuales se vislumbra el escenario histórico de la generación que es testigo del cambio. Las memorias individuales forjan los recuerdos colectivos y, en este sentido, la novela es un referente de la historia de Cuba en un momento crucial del devenir histórico de la isla. Sobre esto, Elizabeth Jelin afirma que las memorias se encargan de "reconocer que existen cambios históricos en el sentido del pasado, así como en el lugar asignado a las memorias en diferentes sociedades, climas culturales, espacios de luchas políticas e ideológicas." (Jelin, 2002, 2)

El texto de Guerra parece encontrar una especie de vía de escape, en cuya narración se combinan la memoria individual (la de la chica que ha atravesado el Quinquenio Gris, la crisis del Mariel y el ocaso del sistema

socialista) y la memoria colectiva (la de tantísimos cubanos de las denominadas generaciones flotantes), educados todos bajo las premisas de la revolución, testigos y protagonistas de la nueva historia y con inquietudes relacionadas con el incipiente crecimiento del exilio, las experiencias relacionadas con la diáspora y los cambios sociales caracterizados por una "insistente preocupación por registrar estas subjetividades" (Dorta, 2015, 118). La nueva narrativa reafirma unos nuevos modos de vida que afloran en la literatura: la jinetera, los balseros, los drogadictos o los homosexuales.

Muchos de estos modelos se localizan en *Todos se van*, cuya voz de denuncia, aunque tenue, deja entrever la acusación a la restricción de libertades, los estragos causados por la separación de las familias y la persecución y encarcelamiento a los opositores. En la trama, la madre de Nieve es enviada a la guerra de Angola y castigada en el trabajo bajo la acusación de una actitud poco comprometida con la revolución. Más adelante, en la etapa adolescente, la narradora padece la persecución y represalias del agente del gobierno "que siempre va a la casa a mortificar a mami" (Guerra, 2006, 118), sufre la marcha a París y el consecuente abandono de Osvaldo, su primer amor, y la pérdida de Toni, el segundo idilio, que termina en la cárcel por adoptar una conducta impropia. Esto último intensifica el sentimiento de pérdida, y así lo confiesa Nieve: "Mientras abría la carta yo lo supe, lo supe bien, desde donde la hubiese escrito, esta era su carta de despedida" (Guerra, 2006, 264). La última carta de Antonio a Nieve, a la que prefiere llamar Luna, resulta en un alegato por la libertad y la conservación de la historia: "Martí debió decir: Ser libres para ser amados (…) No olvides (…) No me olvides (…) No colabores con la desmemoria" (Guerra, 2006, 265–272).

Probablemente, no todos los sucesos que acontecen en el diario se corresponden con la experiencia de la narradora, pero lo cierto es que todas las situaciones expuestas y contadas constituyen elementos clave de la época en la que se ambienta el relato. La protagonista recurre a la memoria individual para dejar constancia de la memoria colectiva de una nación marcada por varias décadas de dictadura. La descripción aparentemente inocente contrarresta y echa por tierra la imagen idílica de la revolución cubana que en la década de los sesenta había inundado los corazones de la intelectualidad latinoamericana, para dar paso a una amarga certeza: "Mami es tan boba que no se da cuenta de que aquí nadie es dueño de nada. Ella también dice mentiras, pero no es por engañarme (…) Hay que tener paciencia" (Guerra, 2006, 108).

Para Daniel Mesa, "la novela de Guerra intenta una reflexión sobre la situación política en la que surge su discurso y sobre cómo toma forma ese discurso una determinada identidad" (Mesa, 2014, 146). La experiencia de Nieve forma parte de un pasado común como forma de "historizar" la memoria colectiva. El recorrido a través de las memorias de la protagonista compila los sucesos vividos en el pasado, en ocasiones como protagonista y en otras como testigo de terceros. Apunta Mesa:

> *Todos se van* simula reconstruir la infancia y la adolescencia de una chica cubana a partir de la transcripción más o menos cruda de su diario en dos periodos (1978–1980; 1986–1990) (…) El desencanto y la violencia serán constantes soterradas que, en ambos periodos del diario, afectan tanto a la esfera privada como a la pública. De ese relato se desprende un sentimiento de abandono progresivo de lo colectivo y la intensificación de la intimidad como refugio. En ese contexto, la escritura del diario en *Todos se van* cumple una función, podría decirse, constatativa: se trata de un registro aparentemente inocente, pero, en cualquier caso, profundamente melancólico (Mesa, 2014, 149).

El registro melancólico que refiere Mesa está presente en gran parte de la obra de los novísimos y en particular en la novela objeto de análisis. Los dos libros de confesiones que aporta la narradora culminan con los mayores desencuentros de la historia de la revolución cubana. El primero resume la transición de los setenta a los ochenta y concluye con la descripción de los actos de repudio a la escoria del Mariel, que marcaron tanto la vida de quienes se quedaron como de aquellos que se fueron. La segunda parte se adentra en los finales de los ochenta y llega hasta los noventa, en que la toma conciencia de la situación del país coloca a Nieve frente a la inevitable realidad que se repite: "Nos quedamos solas. Otro que se va" (Guerra, 2006, 119).

El cuerpo como persistencia de la memoria y resistencia ante el olvido

En *Todos se van* coexisten dos elementos que se entrelazan para afianzar el testimonio de Guerra en su relato: la memoria como testigo de la historia y el cuerpo como elemento que corrobora la veracidad de la misma. Las tramas expuestas se sustentan en las preocupaciones y etapas de la vida de Nieve y estas, a su vez, coinciden con las de todo un pueblo. Aspectos como el desequilibrio, la ruptura, la pérdida de libertad, el pesimismo, así como las percepciones y reacciones ante las nuevas

perspectivas sociales, culturales y políticas de la isla inciden y se manifiestan en confesiones y relatos. En la primera parte del diario, el cuerpo de la infante funciona como principal receptor de la historia. Sus dolores y padecimientos podrían interpretarse como la metáfora de los avatares de la isla entera. El segundo libro, "Diario de adolescencia", presenta al cuerpo como prueba fehaciente del dolor, las heridas y las pérdidas.

El "Diario de infancia" describe a la niña que se sabe libre mientras juega desnuda con Fausto, el extranjero que vive con su madre. Su paraíso desaparece cuando el juez emite la sentencia de separación de su madre y tiene que marchar a vivir con el padre que la maltrata, insulta y golpea, a veces hasta sangrar. Las anécdotas relatadas por la menor impresionan al lector: "Me dio duro en la cabeza, con mucha fuerza. Me agarró el pelo y lo haló, me arrancó dos mechones grandes que están en la libreta. Me dio duro, pegándome la oreja contra la mesa. Las hebillas me hirieron (…). Me salió mucha sangre porque el hierrito de la hebilla se me incrustó en el cráneo" (Guerra, 2006, 55). El sentimiento de la narradora coincide con el de una generación que se enfrenta a la censura y sus consecuencias: "El miedo a mi padre no me deja hablar. Cuando estoy sola, me propongo hacerlo, pero con él delante nunca lo cumplo" (Guerra, 2006, 37). La omnipresencia de la revolución marca el desencanto: "Ya todo se acabó (…) La revolución no te abandonará. No sé qué tiene que ver la revolución con esto" (Guerra, 2006, 37).

La libertad constituye un valor fundamental en la literatura escrita por los hijos de la revolución. En la novela de Guerra, la protagonista argumenta su estado de indefensión y la aversión que le produce la casa en la que vive con el padre. Para ella, el bosque simboliza el espacio de libertad, aunque implique cierto peligro: "Cuando entro en la casa estoy más en peligro que cuando estoy fuera. Llegando me da el salto en el estómago y me pongo a temblar. Prefiero quedarme en el bosquecito aunque me agarre la noche allí" (Guerra, 2006, 66). La libertad se encuentra fuera de la casa del progenitor, como para los balseros el mar constituyera la única vía de escape, a pesar del riesgo de morir ahogados, mientras la vida en la isla era el equivalente al temor, la inseguridad y la prisión perpetua.

Desde la brecha nuevorrealista que adquiere la narrativa cubana, el humor irá cobrando cada vez más importancia, pues significa la necesidad de afrontar los problemas con cierta calma y de burlarse de las ridículas circunstancias en las que se encontraron los cubanos, sobre todo a partir de la década de los ochenta. Parodia y sátira emergen como constantes en la literatura de escenarios del presente inmediato y cuya naturalidad

se identifica con la historia del narrador mismo. El testimonio plasmado en el diario patentiza una actitud clara de denuncia, que se adorna con algún chiste amargo. La declaración de la niña coloca un fuerte peso en los hombros del lector, a pesar de las pinceladas de humor: "A veces me pongo a contar la cantidad de casas en las que he vivido desde que nací y no me alcanzan los dedos de las manos, sigo con los pies" (Guerra, 2006, 66).

Las reflexiones de la protagonista sobre su propio nombre dan paso a la confesión burlesca de lo que podría ser una inconformidad latente: "Con este calor ¿a quién se le ocurre ponerle ese nombre a una niña en Cuba?" (Guerra, 2006, 191). La autoficción se abre paso entre matices de auto-biografía, el género diarístico, el testimonio, la creatividad y el humor. Este *collage* de géneros es precisamente lo que propicia y solapa la denun-cia y el espíritu rebelde de una voz que transgrede la censura.

La recuperación de la libertad de la protagonista pasará por otra gol-piza, esta vez autopropinada por la niña, con el objetivo de inculpar al padre negligente y escapar. El ansia de libertad es más fuerte que el miedo al dolor provocado por las heridas: Nieve decide que merece la pena el sacrificio. El cuerpo puede soportar el sufrimiento si la liberación es la recompensa: "Me fui al gimnasio y me di golpes y golpes contra los tubos (…) me raspé las rodillas. Uno de los golpes de la frente me ha sacado más sangre que nunca" (Guerra, 2006, 87). Más adelante, Nieve descubre la sexualidad en el internado, al tiempo que va adquiriendo conciencia de la realidad que le rodea:

> Estoy de castigo sin entender nada. Misuco se pasó para mi cama de madru-gada. Quería que yo hiciera de mujer y ella de hombre. Me tocó durante un rato, los dedos estaban tan fríos que parecía un gato caminando por mi espalda. Primero no entendí porque estaba dormida, luego me di cuenta de lo que quería (Guerra, 2006, 94).

El transcurso del tiempo va dejando menos dudas y más certe-zas: "Cada vez que cierro una puerta me parece que no voy a ver más a esas personas que están donde yo estaba. Las miro fijo, para que no se me olviden nunca (…) es un instante en el que me llevo todo lo que hay allí con los ojos" (Guerra, 2006, 103). En gran medida, la protagonista se entiende a sí misma, dentro de su tiempo y de su entorno, cuando se hace cargo de sus realidades, la de su país, la de su tiempo y la de su cuerpo. En esta línea, los estudios de Bourdieu (2000) y Foucault (2005a y 2005b) apuntan a que el cuerpo se relaciona directamente con la realidad

política, social y cultural en la que se desarrolla. Como también concluye Torras, "El cuerpo es un texto" (Torras 2007: 15). Y las verdades aparecen como constantes en los nuevos contextos vitales de Nieve, cuando crece y tiene autoconciencia de su realidad física. Durante los entrenamientos militares, ante las groserías, amenazas e incluso golpes propinados por el teniente al mando del grupo, recuerda las sabias palabras de su madre: "la liberación de la mujer son las latas de conserva para salir rápido de la cocina, una buena lavadora eléctrica para poder lavar la ropa sin esfuerzo, y lo demás lo pone una. En nuestro caso no estamos liberadas" (Guerra, 2006, 156). La experiencia del concentrado militar resulta traumática y dolorosa. La violencia de los representantes del régimen se hace notar con dureza: "El teniente es un animal, Lucía está llena de cardenales por todas partes. Nosotras ya estamos libres del régimen militar, pero ahora empiezan los problemas" (Guerra, 2006, 174). La opresión que siente el cuerpo es también la que pesa sobre la isla, como entiende Pedro García: "No solo en la realidad el cuerpo reclama su libertad, también cuando se encarna al texto. Es, en este momento, en el que realmente expresa su verdadera naturaleza. Y es que los cuerpos se (re)escriben, (re)negocian, (re)transforman, pero, sobre todo, se convierten en encrucijadas" (García, 2021, 3).

Por otro lado, la relación de la protagonista con Osvaldo marca una nueva etapa en la vida de Nieve y la historia de amor transcurre paralela a su acercamiento al escenario político. A través de Osvaldo, la muchacha se inicia tanto en el conocimiento del sexo como en el del mundo del arte y de la censura política. Le gustaría marchar con el amante a París, pero es menor de edad y necesita un permiso del progenitor con el que no cuenta, puesto que el padre se ha marchado para siempre. Se siente atrapada en el lugar que tantos abandonan:

> Cleo me ha regalado seis sombreros que llevo en un solo estuche; el séptimo debo comprarlo en París, un domingo por la tarde. Creo que esto puede ser una despedida. Quizá me doy cuenta por el propio ejercicio de decir adiós en que he sido entrenada (…) Nos besamos en silencio, sin decir una palabra sobre el asunto. Ella también le teme a los micrófonos (…) Pienso en todo lo que voy perdiendo, para quizá después recuperarlo (Guerra, 2006, 232– 235).

Los matices de inocencia que caracterizan el "Diario de infancia" dan paso a un tono de tristeza en torno al futuro. Las certezas de la etapa de madurez psicológica son simultáneas al descubrimiento de placeres,

sufrimientos y sensaciones del cuerpo. El "Diario de adolescencia" es una reflexión en la que memoria y cuerpo parecen claudicar: "Dije adiós a mis amigos durante mi infancia (…) ¡A cuántos falta por despedir antes de que pueda escaparme yo!" (Guerra, 2006, 236). La idea de que Osvaldo no volverá a llamar desde París llega con dolor y el cuerpo es cada vez más el reflejo de la memoria: "Cada vez menos llamadas, menos voz en mi cuerpo, el deseo se escapa en los pretextos (…) Sigo siendo la albacea de su memoria. Poco a poco me voy silenciando" (Guerra, 2006, 247).

Butler (2002, 2011) y Preciado (2002) establecen que el cuerpo no solo funciona como un receptor de la influencia externa, sino que reacciona, transmite, experimenta y revela una realidad que transforma. La teoría de la performatividad otorga protagonismo al cuerpo que actúa. Apunta Torras a que "El cuerpo ya no puede ser pensado como una materialidad previa e informe, ajena a la cultura y a sus códigos" (Torras 2006: 15).

El cuerpo de Nieve reclama justicia y libertad y este reclamo constituye también la añoranza de un país. El texto de Guerra sintetiza, en el recuento de las experiencias vitales, la cara de la historia que ha guardado la memoria del personaje que lleva toda la vida preparándose para afrontar un universo en el que todos se van:

> Osvaldo tiritaba en París y yo me ahogaba de calor diciendo adiós a los últimos amigos que quedaban y ya partían desde La Habana (…) Me enamoré de Antonio y sustituí a mi héroe en esta distancia épica y cruel. Antonio creció ante mis ojos, creció en el coraje de regalar su libertad (…) Se fueron los dos. Uno a París y el otro al encierro (Guerra, 2006, 280).

Todos se van en la gran pantalla: la representación de la historia con nuevas miradas

En el año 2015 se estrena la película inspirada en la novela homónima de Guerra, bajo la dirección del colombiano Sergio Cabrera. Aunque se trata de una cinta de ficción, el filme revela, desde los inicios, una marcada intención de historizar. La adaptación se ocupa de dar vida e imagen al "Diario de infancia", que corresponde a la primera parte de la novela de Wendy Guerra y cuyos escenarios se ubican en la década de los ochenta. Las escenas rodadas en el filme han sido cuidadosamente seleccionadas para reflejar la época en la que se desarrolla la trama. El filme constituye una representación de aquellos sucesos que operaron como catalizador

de los acontecimientos imprescindibles de la década contada: son por tanto los elementos que aceleraron el cambio de rumbo en la historia de la revolución cubana. Tres sucesos fundamentales acuñaron el inicio del desplome del ideal revolucionario en los ochenta y dieron al traste con los sueños de construir una sociedad igualitaria y libre: la crisis del Mariel, la guerra de Angola y el inicio de la etapa rectificación de errores por parte del gobierno cubano.

Si la narrativa reaccionó ante las nuevas realidades e intentó representarlas, un camino similar recorre el resto de manifestaciones artísticas como la música, la plástica y el cine. La representación cinematográfica de la novela *Todos se van* parece constituir un alegato de memoria y verdad, que rellena los espacios no cubiertos por la voz narrativa en el texto escrito. Manuel Alberca (2007) se refiere a las biografías, autobiografías, memorias y diarios como manifestaciones que se oponen al olvido, aunque algunos desvelan una sola cara o versión de la historia. El investigador alude asimismo en su libro *El pacto ambiguo. De la novela autobiográfica a la autoficción* a la certeza de que "Afortunadamente no siempre ocurre así y cualquiera puede aducir ejemplos de compromiso con la verdad personal y de rigor ético que desdicen lo anterior" (Alberca, 2007, 20).

La novela de Guerra asienta en el diario de la protagonista una versión que se forja a partir de las experiencias vitales de la narradora. La adaptación de *Todos se van*, sin embargo, constituye la reafirmación de la salvedad a la que recurre Alberca para apoyar su tesis. La puesta en escena constituye la otra cara del testimonio escrito y, además de completarlo, da paso a otras verdades relacionadas con los hechos y personajes. En este sentido, el componente audiovisual huye de la fidelidad al texto y, lejos de reafirmar una única cara de la historia, asume la incorporación de miradas. Para lograr dicho propósito, el cineasta se apoya en las voces que no se hicieron escuchar en la versión de Nieve Guerra.

Si en la novela, la narración de Nieve alude a los sucesos de un presente y de un pasado inmediato, en los que ella es el eje en torno al que giran su madre, conocidos y allegados, la adaptación mantiene la idea de la protagonista en confidencia con su diario, pero esta imagen se entrelaza con una serie de conflictos. Cada una de las historias, con sus personajes, constituye una arista del poliedro que se construye como versión final de la proyección cinematográfica. Los testimonios de la niña dan paso a las miradas y discursos de nuevas voces que proponen reflexiones y contrastan, sin oponerse, con la visión de Nieve. Poco a poco, el lecto-espectador encuentra respuestas a los pasajes que quedaron poco claros

en el texto del diario, como el caso de la actuación de la madre como pieza fundamental del filme, que da clara cuenta de por qué no es capaz de librar a su pequeña de los abusos del progenitor. El padre desvela los motivos que desencadenan su actitud violenta, en tanto que reacciona a la imposibilidad de ejercer libremente la escritura teatral. La agresividad que caracteriza a Manuel Guerra y que la hija no alcanza a comprender, o no intenta explicar en su diario, queda argumentada en el filme. El escenario visual se encarga de ambientar la historia y corresponde a la ficción concretar los matices que necesita el receptor para adentrarse en las verdades individuales y colectivas.

El filme enfatiza aquellos elementos que funcionan como seña de identidad del entorno político social de la época y estos transcurren paralelos a las vivencias de la niña. La relación de la madre con el marido extranjero —mami y Fausto en la novela de Guerra—, en la escenificación se convierte en el idilio entre Eva y Dan como imagen de los primeros habitantes del paraíso. El entorno idílico se desvanece cuando el hombre es acusado de deslealtad a la revolución y termina expulsado del lugar apacible en el que Nieve había construido su pequeña ciudad y jugaba a dar órdenes al viento en el jardín de la vivienda, junto al mar.

Una de las constantes en la literatura cubana, principalmente a partir de los novísimos, es la escenificación del miedo. En la novela, ese sentimiento se manifiesta a través de la niña, que teme al padre, a las pérdidas y a las despedidas. La adaptación apunta a un miedo que no solo aqueja a la protagonista, pues el sentimiento existe como elemento recurrente en diversas escenas y personajes, en distintas proporciones en cada caso. El miedo se apodera, por ejemplo, del personaje de Eva y se acrecienta en la medida que la mujer es obligada a llevar a cabo comportamientos en contra de su voluntad, como acudir a la guerra de Angola o decidir los contenidos a emitir en la emisora donde trabaja.

En lo sucesivo, el miedo condiciona su vida, le impide enfrentarse a las decisiones arbitrarias del sistema y reaccionar ante las injusticias. Por miedo se resigna a separarse de la hija, que es enviada, durante una temporada, al "depósito de niños" previa orden del estado. Eva no lucha, prefiere el alejamiento a la pérdida definitiva, asociándose así a la primera mujer del Génesis, signada igualmente por la ausencia y el olvido. La negativa del régimen de autorizar a Nieve la salida del país, aunque la madre sí cuenta con el permiso gubernamental, desencadena la ruptura definitiva con Dan. Ante la sentencia del funcionario sobre la permanencia de la menor en la isla "la revolución no la abandonará", Eva decide

claudicar. La decisión de la mujer pasa por abandonar el proyecto de reunirse con su pareja en el extranjero y acatar la idea de separación. En la escena representada en el filme, que no forma parte de la narración del diario, Eva se despide para siempre de Dan. Es la última conversación que sostiene con él, con la frase ahogada "Quiero que te olvides de mí". La escena da cuenta de la indefensión temerosa de la mujer: en una mano el aparato y en la otra la manecita de su hija, también asustada, no deja un resquicio de duda sobre la opresión de un régimen totalitario.

Al indagar en la intimidad de Manuel Guerra, el filme saca a relucir otra de las figuras recurrentes de la Cuba revolucionaria, que no forma parte del diario de Guerra: el intelectual atemorizado y coaccionado por la autoridad. Manuel reside en un barrio situado en las montañas del Escambray y se dedica a producir el tipo de teatro que exige la revolución. El personaje se presenta como un revolucionario incondicional, de carácter duro y principios inquebrantables. Sin embargo, la puesta en escena desvela aspectos que ponen al descubierto a un ser humano desencantado y perdido ante el régimen de censura. La adaptación cinematográfica abre una ventana a la reinterpretación de la historia, cuyos matices redefinen a unos personajes y humanizan a otros. El progenitor ubicado en el filme, inconforme e inadaptado, reacciona ante la obligación impuesta por su jefe de desechar las ideas de escritura crítica, opuestas a los preceptos revolucionarios. La figura del hombre que asusta y maltrata a su hija, que en la novela provoca el rechazo del lector, apunta en el filme a un ser que podría despertar compasión. Los episodios de ira parecen estar provocados por la insatisfacción del escritor que mitiga sus temores y desengaños con alcohol, para mantener la producción del único arte que es bien recibido por su colectivo.

Los sucesos del Mariel se constatan a través de la historia del padre de Nieve Guerra. En el salón de la casa donde la niña y su madre se hospedan, mientras aguardan la tramitación del permiso de salida por causas de reunificación familiar, se escucha la música del noticiero nacional de televisión, que es interrumpida ante una noticia urgente: un grupo de cubanos ha irrumpido en la embajada de Perú, solicitando asilo y la salida del país. Entre los manifestantes, la madre reconoce a Manuel Guerra, que trata de huir a Miami junto al grupo de disidentes asilados. Las imágenes de archivo de los sucesos del Mariel otorgan realismo al simulacro de la trama. Es precisamente el conjunto de los alegatos, testimonios y discursos de la narración fílmica el que conforma la memoria colectiva

que procede de la memoria individual, en este caso, rescatada del diario de Nieve Guerra.

Memoria individual y colectiva, contadas y escenificadas, se encargan de forjar la memoria histórica de una época. Según Julio Montero, una cuestión fundamental radica en que "existe la posibilidad de escribir la historia tal como la concebimos (…) mediante relatos audiovisuales" (Montero, 2015, 42). En su opinión, no se obviar este soporte para exhibir la historia. Si atendemos a la proyección dirigida por el cineasta colombiano, es posible confirmar que asistimos a la proyección con imágenes que patentizan la ruina económica y moral de la nación cubana. Las escenas adaptadas en el filme corroboran la decadencia y declive del proceso instaurado por la revolución.

Santiago Juan-Navarro (2020) establece que, en las últimas décadas, la producción cultural en Cuba y acerca de Cuba se interesa por documentar las causas del derrumbe. Navarro enfoca su análisis hacia un cine documental que, desde una perspectiva histórica, se inspira en "documentales centrados en las ruinas habaneras para pasar luego a las ruinas en el interior del país" (Juan-Navarro, 2020, 19). Es sabido que el género documental es, dentro de las adaptaciones audiovisuales, el más valorado en cuanto a su fiabilidad para reconstruir sucesos. Una buena selección de imágenes, un buen trabajo de sonido o una acertada secuencia de entrevistas son perfectamente capaces de trasladarnos en el tiempo y de provocar sentimientos como la melancolía, la decepción o la sensación de desplome. Además, la presencia de los testimonios, las fotografías y las declaraciones de los entrevistados aportan credibilidad a las historias llevadas a la gran pantalla. La cinemateca documental cubana de la época postsoviética coincide con la narrativa en algunas cuestiones. Según Navarro, los documentales se caracterizan por:

> (…) el predominio de la subjetividad y el resurgimiento de la perspectiva individualista como contrapartida a la crisis de las grandes narrativas de la nación. Ante la ausencia de un sujeto colectivo, se refuerza el sujeto individual. Esta presencia del Yo se inscribe en documentales que combinan lo testimonial y lo político, la historia personal y la realidad social, el pasado y el presente (Juan-Navarro, 2020, 22).

En la misma línea, cabría destacar que algunas películas de la época consiguen un efecto similar al del cine documental en cuanto a las formas de hacer historia, pero en este caso desde la mezcla de realidad y ficción. Si atendemos a *Todos se van,* advertimos cierta intención de proyectar, al

igual que en el caso de los documentales, el retrato de las ruinas de un país en tránsito del socialismo a la economía de consumo. Las imágenes se encargan de retratar los escenarios del relato autobiográfico de Guerra y, por tanto, el relato audiovisual se dispone como complemento del escrito. Los personajes de la adaptación adquieren matices mucho más concretos y esto aporta verosimilitud al relato. Si los Novísimos y la Generación Cero buscaban dejar el testigo de la historia, la producción cinematográfica de ficción de principios de siglo se encarga de narrar con imágenes.

Se cumple así la premisa establecida por Guillermo Cabrera Infante en su libro *Oficio del siglo XX*. Para el cubano, no se entendía el siglo XX sin el séptimo arte, y en su caso concreto, la formación en ese aspecto contribuyó a construir una peculiar visión del mundo, de la cultura e incluso de la manera de entender y escribir literatura. Afirmaba Cabrera que "el cine es el gran narrador de nuestro siglo, el cine es incluso mejor narrador que la novela" (Cremades y Esteban, 2016, 129). La historia del último guion que realizó para Andy García en los noventa y que vio la luz a través de la película *The Lost City*, en 2005, al igual que en *Todos se van*, es muy relevante para demostrar la íntima relación entre cine y literatura, historia personal y colectiva. El siglo XXI trae consigo un buen número de adaptaciones de ficción en las que asoma la verdad histórica y esto, como apunta Montero, "implica una nueva apertura: la de que la historia —el discurso histórico— pueda escribirse en las claves, con los recursos y con la estructura del discurso audiovisual" (Montero, 2015, 44).

El discurso audiovisual en el siglo XXI contribuye a reconstruir el capital narrativo de los nuevos tiempos. La adaptación de la novela de Guerra consigue, de esa forma, un impacto similar al de los documentales rodados, dentro y fuera de la isla, a partir de finales del siglo XX. La polémica planteada entre libertad y autoridad, que destaca la niña en la escena que versa sobre su redacción escolar, deja servida la controversia fundamental acerca de los dos únicos caminos posibles e irreconciliables para los ciudadanos cubanos: la adherencia a la autoridad o la apuesta por la libertad.

El texto de la novela de Guerra arroja un final abierto, que presiente el rumbo de los acontecimientos y donde el futuro es una imagen borrosa y ambigua. El filme, por el contrario, da clara cuenta del escenario al que se enfrentan la protagonista y su madre: seguirán atrapadas en la isla, sometidas a las decisiones de la autoridad, aunque no hay renuncia por parte de Nieve, como en Eva, al anhelo de libertad. Y eso se consigue porque "el cine muestra, no explica" (Montero, 2015, 44). El discurso de la escena

final, que pronuncia Nieve mientras camina junto a la progenitora y que no aparece en la novela, se apoya en imágenes ambientadas en las calles de La Habana y consigue colocar al lector frente a una realidad tangible. La escena se proyecta alrededor de una perspectiva individual desde la que se percibe cierto matiz de anhelo colectivo: "Yo no quiero olvidar ni quiero que nadie se olvide de mí. Cuando vuelva a construir mi ciudad escribiré un cartel muy grande que diga: Se prohíben las despedidas para siempre."

Bibliografía

Bourdieu, P. (2000). *La dominación masculina*. Barcelona: Anagrama.

Butler, J. (2002). *Cuerpos que importan: sobre los límites materiales y discursivos del sexo*. Buenos Aires: Paidós.

Butler, J. (2011). *El género en disputa: el feminismo y la subversión de la identidad*. Madrid: Paidós.

Cremades, R. y Esteban, Á. (2016). *Cuando llegan las musas. Cómo trabajan los grandes maestros de la literatura*. Madrid: Verbum.

Dorta, Walfrido (2015). "Políticas de la distancia y del agrupamiento. Narrativa cubana de las últimas dos décadas". *Istor. Revista de Historia Internacional*, 63, 115–135.

Foucault, M. (2005a). *Historia de la sexualidad. La voluntad de saber*. Madrid: Siglo XXI.

Foucault, M. (2005b). *Vigilar y castigar: nacimiento de la prisión*. Madrid: Siglo XXI.

Foucault, M. (2005c). *El orden del discurso*. Buenos Aires: Tusquets.

García, Pedro (2021). "Cuerpos que se rebelan contra la violencia en la cuentística de Pardo Bazán". *Neophilologus*, 105, 409–423.

Hernández-Reguant, A. (2009). "Writing the Special Period: An Introduction". Hernández- Reguant, A. (ed.), *Cuba in the Special Period: Culture and Ideology in the 1990s* (1–18). Nueva York: Palgrave Macmillan.

Jelin, E. (2002). *Los trabajos de la memoria*. Madrid: Siglo XXI.

Juan-Navarro, Santiago Juan (2020). "La estética del derrumbe en el documental cubano contemporáneo". *Delaware Review of Latin American Studies*, 18, 1–23.

Mesa, Daniel (2014). "La imagen del yo en la novela-diario del siglo XXI: *Todos se van*, de Wendy Guerra". *Mitologías hoy*, 10, 145–159.

Montero, Julio (2015). "Nuevas formas de hacer historia los formatos históricos audiovisuales". Bolufer Peruga, Mónica, Gomis Coloma, Juan y Hernández, Telesforo M. (eds.), *Historia y cine: la construcción del pasado a través de la ficción* (41–62). Zaragoza: Diputación de Zaragoza/ Institución Fernando el Católico.

Pérez Rivero, Pedro (ed.) (2001). *Irreverente eros. Antología de cuentos eróticos.* La Habana: Editorial José Martí.

Ricoeur, P. (1999). *La lectura del tiempo pasado: memoria y olvido.* Madrid: Arrecife-Universidad Autónoma de Madrid.

Rojas, R. (2018). "La generación flotante apuntes sobre la nueva literatura cubana". *Revista de la Universidad de México*, 1, 140–148.

Torras, M. (2006). "Corpus de lecturas". Torras, M. (ed.), *Corporizar el pensamiento: escrituras y lecturas del cuerpo en la Europa occidental* (11–16). Pontevedra: Mirabel Editorial.

Torras, M. (2007). "El delito del cuerpo". Torras, M. (ed.), *Cuerpo e identidad* (11–36). Barcelona: Edicions UAB.

Torras, M. (2008). "Cuerpos interrogantes, rescrituras *queer. Melalcor*, de Flavia Company". *Scriptura*, 19–20, 219–237.

5.

Inés del alma mía: reinterpretación audiovisual de una *lectura* novelesca (y feminista) de la historia

MARTA OLIVAS

Universidad Complutense de Madrid

molivas@ucm.es

Resumen: El presente trabajo se acerca al análisis comparativo del rol protagónico de la adaptación televisiva de Radiotelevisión Española, *Inés del alma mía* (2020) en relación con la figura histórica recreada por Isabel Allende en su novela homónima (2006). A la luz de la interpretación feminista de la que parte el personaje de Allende, se tratan rasgos clave en la reelaboración audiovisual del mismo como la trascendencia de la peripecia amorosa, la maternidad, la importancia de sus relaciones con otras mujeres o la cuestión de la reputación social que, en cierta medida, difieren del texto literario y generan una interpretación más conservadora.

Palabras clave: *Inés del alma mía*, personaje femenino, Feminismo, adaptación televisiva.

Abstract: *"Inés of My Soul*: **audiovisual reinterpretation of a fictional (and feminist) reading of History".** This paper deals with the portrayal of the main female character in Radiotelevisión Española's TV series, *Inés del alma mía* (2020), in relation to the actual historical figure which Isabel Allende recreated in the namesake novel (2006). In the light of the feminist interpretation of the character carried out by Allende, we address key character traits in the audiovisual reimagination. Likewise, we also delve into matters such as the transcendence of loving skills, motherhood, how the relationship with other women are depicted or the matter of social reputation that, in different degrees, differ between the literary text and its TV counterpart, making this last interpretation more conservative.

Keywords: *Inés of My Soul*, female character, Feminism, TV adaptation.

Mujer y nada más: este es su nombre.

"Inés de Suárez", José María Souviron

Isabel Allende publicaba en 2006 una de sus novelas más recordadas, *Inés del alma mía*: la reconstrucción ficcional del personaje histórico de Inés Suárez, conquistadora de Chile junto a Pedro de Valdivia y a cuya figura pocos historiadores se han acercado[1]. A pesar de convertirse en un *best seller*, tuvieron que transcurrir catorce años para que la historia se adaptase y el personaje de Inés se recuperase para un público aún más amplio a través de la pequeña pantalla. En septiembre de 2019 se iniciaba el rodaje de una serie homónima fruto de una coproducción entre Boomerang TV, Chilevisión y Radio Televisión Española (RTVE) y dirigida por Vicente Sabatini, Nicolás Acuña y Alejandro Bazzano donde el guionista Paco Mateo adaptaba el texto original de Isabel Allende con el beneplácito de la propia novelista, quien solo introdujo una serie de cambios menores (RTVE, 2020).

Como proyecto televisivo, *Inés del alma mía* pasaba a engrosar las listas no solo de adaptaciones de novelas a televisión —productos tan míticos dentro del ente público como *Cañas y barro* (Rafael Romero Marchent, 1978), *Fortunata y Jacinta* (Mario Camus, 1980), *La Regenta* (Fernando Méndez-Leite, 1994) o *Las cerezas del cementerio* (Juan Luis Iborra, 2005)—, sino también la nómina de series y telefilmes basados en personajes históricos femeninos relevantes a modo de reivindicación como *Proceso a Mariana Pineda* (Rafael Moreno Alba, 1984), *Clara Campoamor, la mujer olvidada* (Laura Mañá, 2011), *Concepción Arenal, la visitadora de cárceles* (Laura Mañá, 2012) o *Isabel* (2012–2014), entre otras.

Esta apuesta no deja de ser llamativa, pues parte de la adaptación de una novela bien conocida y, al tiempo, sitúa el foco sobre un personaje

[1] Para más información sobre el personaje histórico véanse los estudios de Barros Arana (1873), Gómez-Lucena (2013) o Biselle (2019). Sin embargo, sí ha sido abordada como personaje literario en más de una ocasión como es el caso de las novelas *Inés Suárez*, de Alejandro Vicuña (1941); *Inés y las raíces en la tierra*, de María Correa (1964), *La Condoresa*, de Josefina Cruz (1974) y *Ay, Mamá Inés*, de Jorge Guzmán (1993). A estas novelas, hemos de sumar *Inés de Suarez. Acción dramático-historica*, escrita por Giuseppe Guerra (1941); el drama *Inés Suárez*, de Luis Soto Ramos (1983) obra teatral *Xuárez*, de Luis Barrales y Manuela Infante (2015), cuya puesta en escena recibió sendos premios a mejor obra y mejor dirección del año por parte del Círculo de Críticos de Arte de Chile.

femenino histórico iconoclasta y empoderado. La producción no pudo ser más oportuna, especialmente si la contextualizamos en un momento de auge social y cristalización de la cuarta ola feminista[2] en España y Latinoamérica, como demostraron las multitudinarias manifestaciones del 8 de marzo de 2018. No en vano, durante la rueda de prensa de presentación de la serie, celebrada el 5 de octubre de 2020, Fernando López Puig, a la sazón director de contenidos de RTVE, interpretaba la producción de la serie como una suerte de "apoyo" o "refrendo" a este movimiento: "La visión y la figura de la mujer está cambiando y nosotros [se refiere a RTVE] estamos ahí, potenciando ese cambio" (RTVE, 2020). López Puig ponía de manifiesto, además, la actualidad del relato y su "modernidad absoluta" (2020). Uno de los productores de Boomerang TV, Jorge Redondo se manifestaba en términos semejantes apenas iniciado el rodaje: "Inés de Suárez fue una precursora del feminismo de la época. Viajó por amor a un Nuevo Mundo donde campaba la codicia por el oro y la necesidad de poder. Un mundo muy machista, donde ella quiso imponer una visión de la justicia e instaurar relaciones pacíficas entre los pueblos" (Villanueva, 2019).

Así pues, el alumbramiento televisivo del personaje no puede enajenarse de un contexto al que parece estar apelando. Sin embargo y, sin pretender entrar en disquisiciones históricas que exceden nuestro objeto de estudio, conviene destacar que dicha lectura "empoderadora" del personaje es, lógicamente, posterior y pertenece al ámbito de lo literario más que de lo histórico.

[2] Esta nueva ola, abanicada por movimientos como el #MeToo y por el activismo en redes tiene que ver, de acuerdo con Posada Kubissa (2020, 17) con «una auténtica insurrección, una rebelión contra la violencia sexual. Se ha producido un auténtico movimiento de masas contra la persistencia e, incluso, el recrudecimiento de esa violencia». No representaría un cambio de mentalidad o un levantamiento contra las corrientes previas. Según Chamberlain (2017, 22): «The fourth wave […] does not signify yet another break between the 'old' and the 'new', but simply adds its number to a series of precedents. In order to consider this addition productively, it is necessary to think about the wave as a temporality, as opposed to a specific generation or identity» y, más adelante, «the advent of a new wave does not have to denote a new generation, new methodologies or a radically different form of feminism. In fact, it can purely be a recognition that as chronological time continues, feminism is able to adapt to new demands arising as a result of societal changes» (2017, 41).

Una adaptación audiovisual de una *lectura* novelesca (y feminista) de la historia

Salvador (2016, 161) parafraseando a Jerome de Groot indicaba que "la esencia de las teleseries de género histórico es que explican el pasado y lo hacen accesible a una mayoría social". La producción de RTVE camina en esta línea si bien, por la propia escasez de testimonios historiográficos, la denominación de "género histórico" ha de matizarse.

Antes de iniciar el relato, Allende indica en la "Advertencia" previa a la novela: "En estas páginas narro los hechos tal como fueron documentados. Me limité a hilarlos con un ejercicio mínimo de imaginación. Esta es una obra de intuición, pero cualquier similitud con hechos y personajes de la conquista de Chile no es casual" (2006, [7]). La autora plantea, pues, la naturaleza híbrida de su relato si bien y, como documenta Fáundez-Carreño (2015), algunos hitos de la vida de Suárez contrastados históricamente se repiten en todas las recreaciones literarias, al tiempo que elucubraciones a partir de episodios más oscuros —su casamiento con un soldado cuyo nombre no se recoge en las crónicas o los detalles de su partida y su arribo al Nuevo Mundo— también reaparecen, con variaciones, de texto en texto. En una entrevista con Noah Benalal (2020), Allende ahondaba sobre la caracterización del personaje y sus bases factuales:

> [Benalal]: Una cosa muy llamativa de esta novela es que por supuesto has tenido que hacer una labor documental enorme pero también has tenido que hacer un ejercicio de imaginación muy grande para ponerte en la piel de esta mujer de cuyo punto de vista no sabíamos nada y recomponerlo. ¿En qué te basas de tu experiencia o cómo te agarras a esta Inés Suárez?
>
> [Isabel Allende]: Hay muy poco escrito […] lo que se sabe de ella lo sabemos porque hubo un juicio de la Inquisición contra Pedro de Valdivia […] y nueve de los cargos eran por Inés por celos de otros conquistadores. […] Entonces de eso y de otros documentos que ella firmó de compraventa de tierras y de indígenas ahí sabemos más de ella, así que era fácil imaginar para todo lo que ella hizo qué tipo de carácter tenía. […] Tiene que haber sido muy fuerte muy sana, muy resiliente y muy, muy, valiente porque peleaba contra los indígenas igual que cualquiera de los capitanes y además con un gran sentido común porque ella hizo su fortuna no con minas de oro sino cultivando la tierra, comprando ganado, siendo cuidadosa con su hacienda.

Sin embargo, las ficciones históricas con Suárez de protagonista y, en especial, la de Allende, no leen el carácter del personaje en función del relato de la Inquisición. De acuerdo con Fáundez-Carreño:

> En el acta de acusación de Pedro de Valdivia sus enemigos retratan a Inés Suárez como una mujer intrigante, avara y lujuriosa; la verdadera líder de la conquista de Chile. Esta primera imagen de concubina codiciosa, que el archivo de la moderna historiografía reveló, se ha modificado de manera reciente gracias a la importante labor de la novela histórica de inspiración femenina de la segunda mitad del siglo XX e inicios del siglo XXI (Fáundez-Carreño, 2015, 88).

Así pues, dichas "novelas históricas de inspiración femenina" generan un contrarrelato, una resignificación del personaje de acuerdo con una revisión feminista de la historia, equivalente al revisionismo de los textos literarios propuesto por Adrienne Rich en los 70: "Re-vision –the act of looking back, of seeing with fresh eyes, of entering an old text from a new critical direction– is for women more than a chapter in cultural history: it is an act of survival" (1972, 18). El caso de Suárez se presta especialmente a este cometido, no solo por haber sido preferida por la historiografía, sino por su propia peripecia vital cuyos mimbres urden el perfil de una heroína y su consiguiente interpretación en clave feminista por su transgresión del sistema patriarcal. Ser una mujer "en un mundo y un tiempo de hombres" la convierte en una revolucionaria. Tal y como señalan Pearson y Pope (1981, 9–12):

> The hero who is an outsider because she is female, black, or poor is almost always a revolutionary. Simply by being heroic, a woman defies the conditioning that insists she be a damsel in distress, and thus she implicitly challenges the *status quo* [...] Any author who chooses a woman as the central character in the story understands at some level that women are primary beings, and that they are not ultimately defined according to patriarchal assumptions in relation to fathers, husbands, or male gods. Whether explicitly feminist or not, therefore, works with female heroes challenge patriarchal assumptions. In addition, both traditional and contemporary works with a female hero typically depict her primary problems as outgrowths of the culture's attitudes about women and of women's economic and social powerlessness.

Así pues, Inés Suárez se convierte en una figura heroica *per se* cuyos actos desafían la opresión social y la represión sexual del patriarcado. Por tanto, Allende y, más tarde, Paco Mateo la convierten en una mujer paradigmática para las espectadoras que, como ella, se levantan contra los escombros del sistema en su aquí y ahora.

El potencial heroico del personaje histórico-allendiano aumenta exponencialmente gracias a la epopeya que protagoniza: un profundo viaje interior y exterior durante el cual el lector tiene la oportunidad de asistir no solo a sus éxitos bélicos, sino a la génesis de un carácter complejo, de una manera semejante al campbelliano viaje del héroe: "As with the male, the journey offers the female hero the opportunity to develop qualities such as courage, skill, and independence, which would atrophy in a protected environment" (Pearson y Pope, 1981, 9). De hecho, es la "redondez" de la protagonista uno de los elementos que Elena Rivera, la actriz que interpreta a Inés Suárez en la pantalla, ponía especialmente en valor, pues pasaba de ser una "niña en Plasencia a ser gobernadora de Chile" (RTVE, 2020).

La distancia entre página y pantalla: divergencias de la Inés televisiva con respecto de la Inés novelesca

Isabel Allende ha manifestado públicamente su satisfacción con la adaptación y su fidelidad al original: "Me gustó mucho que fueron fieles a la historia, no solamente a la que escribí yo, también a la historia real. A quién era Inés Suárez. Olvidada por la historia, esta serie la trae a la actualidad" (RTVE, 2020). No obstante, a pesar del mantenimiento de los rasgos caracterizadores más importantes del personaje femenino (re) creado por Allende y en la que Paco Mateo afirmaba haber "respetado el espíritu de la obra original" (SER, 2019), todo ejercicio de traducción a otro lenguaje implica una selección y una serie de cambios.

Así pues, de acuerdo con la teoría de la adaptación en su vertiente más tradicional e intertextual[3] hablaríamos de la labor de Mateo, siguiendo a Wagner (1975, 219–231), como un "comentario"; esto es, una adaptación fiel, aunque con introducción de variantes. Por encima de algunas consabidas e incluso habituales en este tipo de trasposiciones como la fusión de personajes o la sintetización de la trama, destaca en esta ficción televisiva una modificación esencial por lo que tiene que ver con la lectura feminista extraíble de la novela: la pérdida del narrador protagonista y la modificación del tiempo externo e interno de la novela. La serie no

[3] Teniendo en cuenta la naturaleza de este análisis, aplico esta nomenclatura que emana del concepto de "intertextualidad" y toma la novela como "texto de referencia". Sin embargo, como comenta Pérez-Bowie (2004) este tipo de enfoque ha sido superado por otros autores como Patryck Cattrysse o Michael Serceau.

concluye en la vejez del personaje, sino con la muerte de Pedro de Valdivia —lo que nos habla de la radical importancia que este tiene para la figura protagónica— y emplea un *racconto* "parcial" y no total a partir de la defensa de Santiago de Chile.

Pasaremos a valorar a continuación esas variantes que afectan a la caracterización de la Inés televisiva con respecto de la Inés novelesca. Algunas de ellas resultan, a diferencia de lo esperable si tenemos en cuenta el contexto social al que nos hemos venido refiriendo, algo más "conservadoras" que el original en lo que tiene que ver con la lectura feminista propuesta por Allende.

El amor como principal motor de acción

Una de las principales disonancias en la traslación a la pantalla de la protagonista es la raíz misma de su personalidad. Si bien resulta innegable que tanto la interpretación que Allende hace del personaje histórico como la que hace Mateo del novelesco parten de la pasión y el amor como importantes motores de acción, este último destaca y, prácticamente limita el amor y la lealtad a sus amantes: el impulso vital de Inés Suárez. Parte del mensaje empoderador y feminista del texto tiene que ver con la independencia y la voluntad propia del personaje. Inés marcha a América decidida a localizar a su primer marido, Juan de Málaga, si bien ella misma reconoce que "Mi motivo no era la fidelidad, sino el deseo de salir del estado de incertidumbre en que Juan me había dejado. Hacía muchos años que no lo amaba, apenas recordaba su rostro y temía que cuando lo viera no lo reconocería" (Allende, 2006, 94)[4]. Meses antes, el personaje reconoce la atracción hacia la aventura indiana, precisamente por la sensación de libertad y la posibilidad de volver a empezar:

> En las Indias cada uno era su propio amo, no había que inclinarse ante nadie, se podían cometer errores y comenzar de nuevo, ser otra persona, vivir otra vida. Allá nadie cargaba con el deshonor por mucho tiempo y hasta el más humilde podía encumbrarse. [...] ¿Cómo podía reprochar a mi marido esa aventura, si yo misma, de ser hombre, la hubiese emprendido? (2006, 27).

[4] Este tropo de la búsqueda del amado al que, en realidad no se ama o se termina por no amar, en una suerte de novela "neo-bizantina" de una única dirección lo encontramos también en la historia de Eliza Sommers en *La hija de la fortuna* (1999), relato también histórico marcado por otra fiebre del oro, la del siglo XIX.

Sin embargo, en la serie el amor entre ambos permanece intacto a pesar de los desmanes de Juan e Inés parte motivada por el amor con la esperanza de encontrarlo y de unirse a él. Es también movida por amor y la esperanza de una vida diferente que decide permanecer en América que, en el capítulo 2, "La conquista de un sueño", tras descubrir que, efectivamente, su esposo ha fallecido, está decidida a regresar a España. La huida de las corruptelas de Cuzco y su pasional romance con Pedro de Valdivia consigue hacerle cambiar de opinión:

[PEDRO:] No te vayas, te lo ruego. Quédate conmigo.

[INÉS:] Sabes lo que le harían a una mujer adúltera en Cuzco. ¿Eso quieres para mí?

[PEDRO:] No nadie tiene por qué saberlo.

[INÉS:] ¿Y qué pasará cuando partas a hacer la guerra? ¿Me llevarías contigo?

[PEDRO:] Al fin del mundo te llevaría conmigo si pudiera.

[INÉS:] No. Tú te debes a Pizarro, tu sitio está aquí... Y ahora me toca a mí encontrar el mío... Si es que ese lugar existe.

[...]

[PEDRO:] No, no te vayas, Inés. Otro mundo es posible. Donde no nos llevemos los pecados del viejo mundo. Donde tú y yo podamos tener una oportunidad (Acuña, 2020).

Nada más lejos de lo sucedido en la novela, en la que Inés comunica al mismísimo Pizarro su decisión de no regresar jamás a España:

> En un gesto inesperado, me pasó una bolsa de dinero para que sobreviviera «hasta que pudiera embarcarme de vuelta a España», como manifestó. En ese mismo instante tomé una decisión impulsiva, de la que nunca me he arrepentido.
>
> –Con todo respeto, excelencia, no pienso regresar a España– le anuncié (Allende, 2006, 105).

O más tarde, cuando es ella quien toma la iniciativa de acompañar a Valdivia en la conquista de Chile:

– Aunque me cueste la vida, intentaré la conquista de Chile– me dijo.

– Y yo iré contigo.

– No es una empresa para mujeres. No puedo someterte a los peligros de esa aventura, Inés, pero tampoco deseo separarme de ti.

– ¡Ni se te ocurra! Vamos juntos o no vas a ninguna parte– repliqué (Allende, 2006, 124).

Estas decisiones, impulsadas por amor o por iniciativas externas al personaje, leen su motivación en términos arquetípicamente femeninos: la lealtad y la fidelidad hacia el varón o la pulsión sentimental… Así, a diferencia de la interpretación allendiana —y de otras previas como la de María Correa en *Inés y las raíces en la tierra* (1964)— la gran epopeya vivida por Inés Suárez está tamizada en la adaptación televisiva por su veneración hacia Juan de Málaga primero y por Valdivia después quien, por momentos, es dibujado —también en la novela— como una suerte de *alter ego* masculino—"Éramos similares, ambos fuertes, mandones y ambiciosos" (2004, 124).

En consonancia con esta interpretación, también el episodio que implica un cambio más representativo en la manera de hacer y la caracterización de Inés Suárez y que, en última instancia, forjó el mito, la legendaria decapitación de los caciques rehenes durante la defensa de Santiago, también se relaciona de manera indirecta con Valdivia en el guion de Mateo. Así, es la ira al creer muerto al general a manos del ejército de Michimalonko la que empuja a la heroína a empuñar las armas contra los indígenas. Esto no deja de ser simbólico si interpretamos ese momento como una suerte de no-retorno y de autoconocimiento del personaje que, hasta entonces, se nos había presentado como un ser totalmente inocente que solo se había manchado las manos de sangre en legítima defensa. Allende, por el contrario, vincula la decisión de Inés con su desazón tras ver la ciudadela destruida y con la aparición del espectro de Juan de Málaga, quien le ayuda a asesinar a los enemigos.

Todas estas decisiones, quizá las más cruciales que el personaje lleva a término durante su peripecia vital, palían la interpretación de la Inés Suárez televisiva como actante plenamente independiente, puesto que están impelidas por la fidelidad a sus amantes más que por la necesidad de autoafirmación, la búsqueda de su propia libertad o el establecimiento de una vida bajo sus propias normas, que queda más subrayado en la obra. Estos cambios acercarían a nuestra heroína al prototipo de "mujer sumisa" entendida como "mujeres que viven por y para los hombres, incapaces de generar ideas y tomar decisiones propias, se dejan guiar por

su pareja, ponen el centro de interés en el 'amor' y la relación de pareja" (Arranz Lozano, 2019, 52).

No deja de ser llamativo que, como apuntábamos al inicio de este epígrafe, la serie concluya con la muerte de Valdivia y no, a diferencia de la novela, con la propia muerte de la protagonista. Si bien en ambos relatos la relación amorosa constituye la trama principal, no es menos cierto que tenemos bastantes noticias de la vida de Inés pos-Valdivia, algo que queda reducido en el guion de Mateo a las cartelas finales que cierran el último capítulo titulado, muy elocuentemente, "Hasta el fin del mundo".

Así pues, el amor sigue siendo una vía de liberación y autodescubrimiento del personaje, tal y como ocurre en muchas de las heroínas novelescas de Allende. Sin embargo, en el texto de Mateo, dicha vía parece el único buscapié de su emancipación pues el personaje reacciona exclusivamente en función de dichos estímulos "sentimentales".

El énfasis en la maledicencia y la represión sexual de la sociedad

En su adaptación televisiva, la rebeldía femenina se forja a la sombra de una figura patriarcal tiránica, el abuelo de Inés, don Alonso, cuyo papel resulta mucho más determinante que en la novela. El personaje, que recuerda a otros patriarcas de la autora como el Esteban Trueba de *La casa de los espíritus* (1982), reprime a Inés desde un punto de vista vital pero también sexual en la adaptación televisiva. Su carácter, atormentado por la pérdida de la reputación de la difunta madre de Inés, es castradora de todo punto, pues incluso intenta ingresar a su nieta en un convento tras descubrir sus amoríos con Juan de Málaga. Este episodio, ausente en la novela, representa un choque frontal entre los deseos de la heroína y el ultracatolicismo de la España del siglo XVI que ayuda a simbolizar y condensar de manera clara para el espectador, el sometimiento de la mujer al hombre. Don Alonso, en la mejor tradición de la ficción española, representa un claro antagonista que destaca las motivaciones de Inés: autenticidad frente a convencionalismos; amor frente a honra; sexo frente a castidad; libertad frente a la cautividad del ámbito doméstico o el claustro; poder de decisión frente a la imposición familiar masculina… La contundencia del contrapunto no puede ser más elocuente ni más efectiva.

Sin embargo, la "persecución" por parte de las malas lenguas no termina con la emancipación de Inés tras su unión con Juan de Málaga y su marcha a América. En el tercer capítulo de la serie, "La muerte, menos temida, da más vida", Inés es apedreada en la plaza pública de Cuzco por unos cuantos exaltados a causa de su relación adúltera con Valdivia. Si bien el acto es promovido por los celos de Sancho de la Hoz, cuya traducción en la pantalla implica la fusión de varios caracteres de la novela, es un episodio crudo que enfatiza, de manera mucho más constante e incisiva que en las páginas de Allende, la alargada sombra de la crítica social que se cierne sobre la heroína.

Tras la denuncia de la Inquisición contra Pedro de Valdivia que condenaba la naturaleza ilícita de su relación con doña Inés, la serie enfrenta a su protagonista con la esposa legítima de su Valdivia Marina Ortiz de Gaete —quien aparece en pantalla como personaje actante en lugar de como personaje referido—. El contraste entre ambas mujeres viene a subrayar, de nuevo, la "mancha" de doña Inés, mancha que personajes creados *ad hoc* como las beatonas Doña Carmen y Doña Lucía, ponen de manifiesto en el marco de una próspera Santiago, hasta en los detalles más ínfimos como el hecho de que doña Inés se case vestida de blanco— "¡Qué indecencia!" (RTVE, 2020). A diferencia de este constante señalamiento, en la novela la propia Suárez reconoce: "En Chile yo era doña Inés Suárez, la Gobernadora, y nadie se acordaba de que no éramos esposos legítimos" (Allende, 2006, 281). Quizá para subrayar esa estigmatización social como barragana del gobernador, Mateo prescinde de las jóvenes amantes de Valdivia cuando este abandona a Inés: María de Encio y Juana Jiménez.

La presión del Santo Tribunal obliga al personaje a contraer matrimonio, pero, mientras que en el texto original la fiesta se entiende como una celebración de la relación, hasta entonces platónica, entre Rodrigo de Quiroga e Inés, en la serie hay una cierta "romantización" del sacramento que se interpreta como una prueba de amor y lealtad entre los amantes. Tanto es así que Valdivia, movido por unos celos desatados, intenta postergar el acto una y otra vez.

Si bien en la novela pasan más desapercibidos, el escudriñamiento del comportamiento y sexualidad de Inés Suárez están mucho más presentes en la adaptación ya que, quizá en un alarde de verosimilitud histórica, se pretende poner de manifiesto el pertinaz juicio social hacia la mujer y el problema de la honra.

El "problema" de la maternidad

En la novela, Inés Suárez no tuvo descendencia más allá de Isabel, la hija mestiza de Rodrigo de Quiroga con una joven quechua llamada Eulalia, a quien Allende convierte no solo en su hija adoptiva sino también en la narrataria[5] a la cual van dirigidas las memorias de la protagonista. Como bien indica Suárez en ciertos puntos de la novela, Isabel es para ella como una hija biológica: "No me debes nada, te lo he dicho a menudo; soy yo quien está en deuda contigo, porque viniste a satisfacer mi más profunda necesidad, la de ser madre" (Allende, 2006, 119). Y, más adelante: "Te adoré desde el momento en que cruzaste mi umbral [...]. Nunca te devolví a tu padre, con diferentes excusas te mantuve a mi lado hasta que Rodrigo y yo nos casamos, entonces fuiste legalmente mía" (2006, 282).

La relación entre ambas va más allá del mero amor pues, como ocurre en otros textos de la autora, la palabra es la herencia más importante que se deja a las generaciones venideras en busca de una pervivencia y una perpetuación de lo propio que no tienen que ver necesariamente con lo genético, sino con el ejemplo vivencial que se ofrece al resto de mujeres de la familia o del entorno.

En este sentido, resulta curioso cómo en la serie se otorga a la maternidad *sensu stricto* un espacio mucho más amplio, hasta el punto de marcar la relación entre los dos protagonistas y en el devenir de su historia de amor. El falso conato de embarazo al que asiste el espectador en el sexto capítulo, "Hambre de gloria", colma de felicidad a la pareja primero y deteriora la relación entre ambos después. La infecundidad de la pareja —especialmente de Inés, sobre quien se cierne únicamente la sospecha— desencadena un conflicto de raigambre casi lorquiana cuando Valdivia la deja temporalmente de lado al desmentirse el embarazo. Así, este desencuentro representa un importante punto de fricción que no existe en la novela, donde la esterilidad es asumida con pesadumbre —aunque con naturalidad y resignación— por la narradora.

[5] Nótese cómo esta reivindicación de la escritura como modo de preservación de la memoria, la narración femenina en primera persona y el oficio o la afición de escribir por parte del personaje femenino es uno de los estilemas de la obra de Allende que encontramos en otros textos como *La casa de los espíritus* (1982), *Eva Luna* (1989), *Los cuentos de Eva Luna* (1990), *Paula* (1994) o *La hija de la fortuna* (1999).

Además, la esterilidad de la Inés televisiva es doble, puesto que la única relación maternal que se dibuja en la ficción hacia el personaje de Felipe/Lautaro también se quiebra por el abandono del muchacho, quien reniega de su "parentesco" con Inés:

[INÉS:]	¿Qué te pasó?
[FELIPE:]	Volví con los míos
[INÉS:]	Nosotros somos los tuyos, Felipe. Tu familia.
[FELIPE:]	A mi familia la mataron los españoles.
[INÉS:]	Yo te quiero como a un hijo.
[FELIPE:]	Yo tengo mi propia familia. Mi deber es luchar por su libertad y por la de mi pueblo.
[INÉS:]	Tú eres uno de los nuestros
[FELIPE:]	Adiós, madre (Acuña, 2020)

Así, la ausencia o la pérdida del hijo tanto biológica como simbólica determinan la lectura audiovisual del mismo. A diferencia de la reconstrucción de Allende, la Inés Suárez de Paco Mateo no es dibujada como la matriarca —prácticamente la "madre nutricia" de todo Santiago— en distintos momentos del relato, sino una mujer hasta cierto punto marcada por la ausencia de hijos. De esta forma, la lectura de Suárez pone el foco en una configuración del personaje más acuciada por conflictos "prototípicamente femeninos" por encima de sus capacidades para sobreponerse a esa limitación.

La pasión amorosa y la liberación sexual

Uno de los grandes hallazgos de *Inés del alma mía* y, en general, de lo que se ha dado en llamar "literatura del Posboom" es el tratamiento de lo sexual: "La sexualidad y su ejercicio pasara a ser un tema privilegiado de la generación: suprimidas las causas traumáticas, se entrega a una desenfrenada exploración del erotismo" (Skármeta en Shaw, 1998, 9). Y, más concretamente en la literatura escrita por mujeres, la reivindicación del personaje femenino de su cuerpo y de su propio placer que ha dado como resultado: "una literatura erótica sin inhibiciones, en donde deseos, pasiones, fantasías, lo subconsciente y lo sexual, se codifican" (López de Martínez, 1999, 272). En esto, Allende es quizá el mejor ejemplo dentro de su generación, pues personajes como Eva Luna no solo aman y son amadas, sino que se entregan al sexo sin miedos, sin reservas y sin tabúes. En este

sentido, Inés Suárez es un personaje que sorprende por la naturalidad con la que se entrega al sexo, por lo mucho que lo disfruta y por la franqueza con la que describe sus relaciones a Isabel.

Ese espíritu desprejuiciado y la iniciativa con la que siempre encara sus relaciones sexuales seguramente ha debido ceñirse a los parámetros que impone el medio y la franja horaria de emisión. Así, la relación con Juan de Málaga, marcada por el despertar sexual de Inés, resulta en la ficción televisiva más romántica que meramente física y los colores que matizan al personaje en su autodescubrimiento han de verse necesariamente suavizados. Con todo, esta sexualidad desbocada está más o menos presente y, sobre todo, contrasta con la pacatería de Marina Ortiz de Gaete: envés sexual del personaje, vestida con la *chemise cagoule* y amedrentada por la pasión sexual de Pedro de Valdivia, quien llega a hacerle llorar en el único acercamiento sexual entre ambos que se le muestra al espectador[6].

En ambos productos se vuelve entonces a "responder" al estereotipo de la mujer pantera, puesto en boca de algunos colonos o de las mujeres beatas. Sin embargo, cada vez que se emplea el término "bruja" o "hechicera" este resulta, en la propia terminología de la época, como "mujer independiente":

> Cualquier mujer que destacara podía suscitar la vocación de cazador de brujas. Replicar a un vecino, alzar la voz, tener un carácter fuerte o una sexualidad un poco demasiado libre, ser un estorbo de una manera cualquiera bastaba para ponerte en peligro. Con una lógica familiar para las mujeres de todas las épocas, tanto un comportamiento como su contrario podían volverse en su contra: era sospechoso faltar a misa demasiadas veces, pero también era sospechoso no faltar nunca; era sospechoso reunirse regularmente con las amigas, pero también llevar una vida demasiado solitaria… (Chollet, 2019, 17).

Inés Suárez no es una mujer fatal, no es una hechicera, solo es una mujer que disfruta de su propio cuerpo y que mantiene una relación de igual a igual con su compañero, como ella misma se encarga de refutar en la novela: "A menudo se dijo que yo tenía a Pedro hechizado con encantamientos de bruja y pociones afrodisíacas, que lo atontaba en la cama con

[6] No hay, pues, una vergüenza del cuerpo en el personaje televisivo como no la hay en el novelesco si bien la traducción en imágenes de los encuentros se salda con desnudos exclusivamente de la heroína. En este sentido, recuérdense a Mulvey (1992) y su teoría de la mirada masculina sobre lo femenino a la que tan acostumbrados nos tienen las ficciones audiovisuales de toda índole.

aberraciones de turca, le absorbía la potencia, le anulaba la voluntad y, en buenas cuentas, hacía lo que me daba la gana con él. Nada más lejos de la verdad" (Allende, 2006, 286).

Esta condición "peligrosa" de la mujer libre se deja sentir en la serie desde la propia caracterización del personaje, cuyo cabello rojizo —de claras referencias a la brujería o a la nefasta Lilith— siembra la desconfianza entre los hombres. El deseo que Inés despierta entre los personajes masculinos es común a ambas lecturas si bien queda más destacada en la adaptación de Paco Mateo, pues hasta el propio Valdivia, en un enfrentamiento, da pábulo a las habladurías: "Va a ser verdad eso que dicen de vos, que sois una bruja" (Acuña, 2020).

¿Una mujer entre mil?: el retrato individual frente a la visión colectiva

Como comentábamos anteriormente, el gran baluarte feminista y empoderador de la ficción es la protagonista, su determinación y su apuesta por la libertad personal. Sin embargo, tanto en la novela como, sobre todo, en la serie, el personaje protagónico se presenta como una excepción dentro de un mundo de hombres: una mujer frente a miles. En este sentido, recordamos a Gallagher (2014, 26), cuando comenta que

> With few exceptions, however, feminist discourse in the media remains conservative. Relying heavily on notions of women's individual choice, empowerment and personal freedom, it fits perfectly within a vocabulary of neoliberalism. This process [...] through its insistent focus on female individualism and consumerism, unpicks the seams of connection between groups of women who might find common cause, and "makes unlikely the forging of alliances, affiliations or connections".

Si bien la princesa Cecilia ejerce las funciones de confidente y apoyo incondicional de Inés Suárez en la serie de RTVE y la extremeña se refiere a ella como "mujer fuerte", no hay mención a otras féminas poderosas que sí encontramos en el original.

Como ocurre en otras ficciones de la escritora chilena, se traza en *Inés del alma mía* una "genealogía" feminista, plagada de caracteres especiales, temperamentales —la abuela de Inés— e incluso dotados de poderes "mágicos". Así, lo que el personaje tiene de extraordinario no emerge de manera espontánea, sino que está determinado por un linaje previo "responsable" de las principales cualidades del individuo. De este modo,

Inés aprende las dotes zahoríes de su madre, así como su buena mano para la gestión de la hacienda. Tampoco es ella la única que destaca por su carácter clarividente, capaz de ver el espíritu de Juan de Málaga —episodio omitido en la serie— pues su hermana Asunción fue marcada por los estigmas sagrados cuando era una niña y Catalina también tiene dotes adivinatorias además de excelentes capacidades como curandera. Aunque la lectura de las hojas de coca por parte de su criada aparece y la propia Inés califica de "bruja" a su madre en el primer capítulo, la reivindicación de "las mujeres" por encima de "la mujer" queda algo minimizada en la ficción televisiva.

El potenciamiento del personaje de Cecilia, la princesa inca esposa de Juan Gómez, va encaminada a preservar el concepto de sororidad y redes de apoyo y cuidados que tan presente está en el texto de Allende. Recordemos que Inés Suárez, tras la muerte de Valdivia, mantendrá económicamente a sus dos amantes y a su legítima esposa hasta su muerte, en un gesto que habla de su lealtad, pero también de su infinita empatía hacia la situación de otras mujeres.

A modo de conclusión: una traducción audiovisual *tradicional* de un personaje iconoclasta

La *Inés del alma mía* de Acuña, Bazzano y Sabatini supone un paso importante dentro de la ficción televisiva del *prime time* español pues, a diferencia de los roles femeninos que suelen asomarse a nuestras pantallas, se sitúa a una mujer en el centro de un relato histórico —normalmente protagonizados por hombres— y con unos parámetros de carácter vehementes. Las características del personaje y su periplo vital en pleno siglo XVI lo convierten en una figura heroica y feminista *avant la lettre*, especialmente a la luz de la presencia pública y mediática de que está gozando la cuarta ola del movimiento.

Sin embargo, en la cuidada adaptación que Paco Mateo ha llevado a cabo, algunas elecciones en la traslación del personaje audiovisual prescinden de los rasgos de la Inés novelesca que permitían leerla como una mujer más independiente, más libre, más "moderna" y con una red de relaciones con otros personajes femeninos más semejante a las expectativas feministas actuales y a la genealogía dispuesta en la novela. Dichos cambios merman su rol como actante independiente y, hasta cierto punto, lo supeditan a Pedro de Valdivia, su amante. La ficción televisiva revaloriza

el personaje y subraya su rebeldía en el plano público, en contraste con la sociedad y la época en los que le tocó vivir, sin embargo, la reduce en el plano privado a la reacción o la imitación de las decisiones ajenas. Este dibujo del personaje lo enmarca en un contexto más tradicional al vincular la epopeya vital a la amorosa, quizá en aras de un acercamiento a la edad del público del *prime time* y a las temáticas que se explotan en este.

Con todo, es una buena noticia comprobar cómo las televisiones públicas otorgan espacio a ficciones que reivindican roles protagónicos femeninos en épocas, lugares y condiciones diversas, que exceden la actualidad y la cotidianidad, con cierta perspectiva de género y que, además, son creadas por mujeres.

Bibliografía

Acuña, Nicolás, Bazzano, Alejandro y Sabatini, Vicente (2020). *Inés del alma mía* [Serie de televisión]. Boomerang TV, Chilevisión, Televisión Española.

Allende, Isabel (2006). *Inés del alma mía*. Nueva York: Harper Collins.

Arranz Lozano, Fátima (2020). *Estereotipos, roles y relaciones de género en series de televisión de producción nacional: un análisis sociológico*. Madrid: Instituto de la Mujer. Ministerio de Igualdad.

Barros Arana, Diego (1873). *Proceso de Pedro de Valdivia y otros documentos inéditos concernientes a este conquistador*. Santiago de Chile: Imprenta Nacional.

Benalal, Noah (2020). "Entrevista a Isabel Allende, autora de *Inés del alma mía*". *RTVE Play*. [Vídeo] En: https://www.rtve.es/play/videos/programa/entrevista-isabel-allende-ines-del-alma-mia-mujeres-del-alma-mia/5719231/. Consultado el 4 de enero de 2022.

Bisselle, Lucille J (2019). *El papel de mujeres españolas en la conquista y colonización de las Américas: las mujeres más importantes en el Pacífico sudamericano durante el siglo XVI*. [Tesis] Vermont: University of Vermont, College of Arts and Sciences College.

Chamberlain, Prudence (2017). *The Feminist Fourth Wave. Affective Temporality*. Londres: Palgrave MacMillan.

Chollet, Mona (2019). *Brujas. ¿Estigma o la fuerza invencible de las mujeres?*. Barcelona: Penguin Random House.

Faúndez-Carreño, Rodrigo (2015). "De concubina a devota: recreaciones del personaje Inés Suárez en las letras de Chile". Donoso Rodríguez, Miguel (ed.), *Mujer y literatura femenina en la América virreinal*, 87–100. Nueva York: IDEA.

Gallagher, Margaret (2014). "Media and the representation of gender". Carter, Cynthia; Steiner, Linda y McLaughlin, Lisa (eds.), *The Routledge Companion to Media and Gender*, 23–31. Nueva York: Routledge.

Gómez-Lucena, Eloísa (2013). *Españolas del nuevo mundo*. Madrid: Cátedra.

López de Martínez, Adelaida (1999). "Feminismo y literatura en Latinoamérica. Un balance histórico". Forges, Roland (comp.), *Mujer, creación y problemas de identidad en América Latina*, 260–281. Mérida: Universidad de Los Andes.

Mulvey, Laura (1992). "Visual Pleasure and Narrative Cinema". Merck, Mandy (ed.), *The Sexual Subject. A Screen Reader in Sexuality*, 22–34. Nueva York: Routledge.

Pérez Bowie, José Antonio (2004). "La adaptación cinematográfica a la luz de algunas aportaciones teóricas recientes", *Signa: revista de la Asociación Española de Semiótica*, 13. En: http://www.cervantesvirtual.com/obra/la-adaptacin-cinematogrfica-a-la-luz-de-algunas-aportaciones-tericas-recientes-0/. Consultado el 29 de enero de 2022.

Pearson, Carol; Pope, Katherine (1981). *The female hero in American and British literature. Nueva York: Bowker.*

Posada Kubissa, Luisa (2020). "Las mujeres y el sujeto político feminista en la cuarta ola". *IgualdadES*, 2, 11–28.

RTVE (2020). "RTVE presenta *Inés del alma mía*". *RTVE Play*. [Vídeo]. En: https://www.rtve.es/play/videos/programa/rueda-prensa-ines-del-alma-mia-rtve-presenta-actores-guionistas-direccion-produccion/5677190/. Consultado el 12 de enero de 2022.

Rich, Adrienne (1972). "When We Dead Awaken: Writing as Re-Vision." *College English*, 34, 1, 18–30.

Salvador Esteban, Lucía (2016). "Historia y ficción televisivas. La representación del pasado en Isabel". *Index.Comunicación*, 6, 2, 151–171.

SER (2019). "Adaptaciones en televisión: *Inés del alma mía*". *La Ventana. Cadena SER*. [Grabación] En: https://cadenaser.com/programa/2019/09/04/la_ventana/1567592621_212535.html. Consultado el 27 de diciembre de 2021.

Shaw, Donald L. (1998). *The Post-Boom in Spanish American Fiction.* Albany: State University of New York Press.

Villanueva, Eduardo (2019). *"Inés del alma mía* o la precursora del feminismo en el Nuevo Mundo". *Agencia EFE.* En: https://www.efe.com/efe/espana/cultura/ines-del-alma-mia-o-la-precursora-feminismo-en-el-nuevo-mundo/10005-4057571. Consultado el 28 de diciembre de 2021.

Wagner, Geoffrey (1975). *The Novel and the Cinema.* London: Tantivy Press.

Segunda parte:

LITERATURA ESPAÑOLA EN CONTEXTOS AUDIOVISUALES

6.

Decirse poeta: figuraciones autoriales de la poesía española contemporánea escrita por mujeres

Vicente Luis Mora
Universidad de Sevilla
vmora@us.es

Resumen: A partir del documental dirigido por la poeta Sofía Castañón *Se dice poeta* (2014), donde 21 poetas, nacidas entre 1974 y 1990, reflexionan sobre el hecho de escribir poesía como mujeres, se establecerán varias hipótesis sobre las figuraciones autoriales de las poetas españolas en la actualidad. Para ello se estudiarán diversas estrategias autoriales, sin ánimo exhaustivo, pero sí con la vocación de pergeñar un panorama amplio, capaz de acoger las formas y dinámicas más habituales de presentación de las autoras dentro del campo literario.

Palabras clave: Poesía española, autoría, poesía escrita por mujeres, género.

Abstract: "It's said *poeta*: authorial figurations of Spanish contemporary poetry written by women". Departing from the documentary *Se dice poeta* (Sofía Castañón, 2014), in which 21 poets (born between 1974 and 1990) deliberate about writing poetry as women, several hypotheses will be stablished in order to clarify the authorial figurations of Spanish poetry written by women. To this effect, a range of authorial strategies will be examined, with no exhaustive purpose, but with the inclination of drawing a broad panoramic view of the literary field, able to portrait the most frequent behaviors and dynamics of women's poetic performing.

Keywords: Spanish poetry, authorship, poetry written by women, gender.

Introducción

Como hemos expuesto en otro lugar (Mora, 2021), la autoría no solo no ha desaparecido, sino que en nuestros días sigue más viva que nunca, porque existen cada vez más esferas donde presentarla y defenderla, y

nuevas vías para hacerlo —algo que ratifica para el caso de la escritura de mujeres Natti Goluvob, 2015—. Como decía Derrida en "Firma, acontecimiento, contexto" (1989, 357), "escribir es producir una marca", y esa marca es visible para todos los componentes del campo literario, especialmente desde que la *producción de visibilidad autorial* parece ser en este siglo XXI uno de los sectores de mayor crecimiento del mismo, gracias primero a los medios de comunicación de masas y hoy a la tecnología digital. Pero esta obviedad omnipresente no significa que la creación de la figura autorial no sea ella misma problemática en general, por sus especificidades, y que esa nubosidad conceptual, en particular, no alcance cotas de singular complejidad en la figura autorial de las mujeres escritoras, por las razones que iremos esclareciendo y porque "el problema de las autorías es también nuestro problema, el de nuestras subjetividades y nuestros cuerpos", en palabras de Lorena Amaro Castro (2021, 275).

Comenzando por los problemas de la creación y sostenimiento de las estrategias autoriales desde un punto de vista general, y aunque no podamos entrar en un examen detenido del asunto, hay que recordar que el desarrollo de la figuración literaria adquiere diversas perspectivas, apuntaladas por la doctrina tradicionalmente operativa a partir de las siguientes cuestiones: si la publicación de un libro conlleva la creación de autoría —cuestión casi pacífica en cuanto a la respuesta positiva, salvo casos de seudónimo mantenido en estricto secreto, o raros supuestos de anonimia completa—; si toda escritura es o no autobiográfica, y si lo es en cada caso, o solo a veces (Lejeune, 1975); si la escritura de corte autobiográfico o autorialmente próxima al referente configura este, o si sucede al contrario —esto es, si es una mera consecuencia de la personalidad o subjetividad de la persona que escribe (De Man, 2005, 462)—; si la identidad nominal entre nombre citado y nombre de la autora circunscribe una práctica autoficcional (Alberca, 2017) en cualquier caso; o si la figuración autorial de la poesía se encuentra, como dice Laura Scarano (2014), en un terreno intermedio y en ocasiones confundible con teorías más centradas para la prosa, etcétera. Son los citados debates pertinentes, porque el imaginario autobiográfico ha sido empleado de diversas maneras para aquilatar la figuración autorial femenina, y por tanto no siempre actúa de un modo idéntico. Como señala Romiti Vinelli para las autoras latinoamericanas, en términos que pueden trasvasarse a las poetas españolas,

Si bien con las vanguardias del período de entreguerras comienza la descomposición identitaria del sujeto burgués, las escritoras latinoamericanas que despliegan sus estrategias para ingresar al circuito literario viven otra situación, en la que deben constituirse por primera vez como figura social. Muchas son las mujeres que en las primeras décadas del siglo xx, en la hora de su ingreso al sistema literario latinoamericano, recurren al discurso autobiográfico –propongo que esta nomenclatura sea leída con flexibilidad de modo que permita incluir autoficciones y otras variedades de las escrituras del yo– para autorrepresentarse en el primer peldaño de su vocación literaria, es decir en el inicio de su práctica de lectoras. (2011, 217)

Prácticas que, por cierto, ya habían utilizado a su manera Teresa de Cartagena en el siglo XV, o Teresa de Cepeda y Ahumada y Juana Inés de Asbaje en el XVII, pero que en las dos últimas centurias ha cobrado la forma de estrategia colectiva para aparecer en el campo literario, quizá por la necesidad de presentar un *iter* biográfico que colabore en la construcción de esa figura autorial y la apuntale gracias a la memoria reelaborada. En un segundo momento, como apuntó en un estudio seminal Carmen Martínez Romero (1989), se pasa de establecer la imagen autobiográfica a comentar los aspectos *no dichos*: todos los condicionamientos que rodean a la escritura realizada por mujeres —algo impensable en el caso de los varones—. Y luego, bien sea por las propias autoras (por ejemplo, las poetas María Rosal, 2006; o Marta López Vilar, 2016), bien sea por sus estudiosas —principalmente— o estudiosos, se pasa a la reflexión teórica sobre unas y otras cuestiones. En este último sentido, son ya numerosos los estudios que, centrándonos en la poesía española contemporánea, han historizado y analizado críticamente las dificultades para el reconocimiento de la mujer dentro de la práctica lírica —Ugalde (1991), Benegas (1997), López (1999), Ciplijauskaité (2004), etc.—; también se van publicando estudios sobre las formas en que la textualidad femenina encuentra dinámicas y habitaciones propias (Tolaretxipi, 1999), algunas alternativas y otras *oposicionales* (Mora, 2006), y van siendo cada vez más numerosas, por fortuna, las iniciativas de recuperar esas figuras, tanto a través de los estudios parciales o individuales, como de la elaboración de antologías (Fernández Menéndez, 2021 y 2022), ya sean personales o colectivas. Como ha recordado Barbara Korte (2000), si por un lado la operación antológica en cuanto libro y en cuanto línea estética (Ruiz Casanova, 2007) es una de las formas de consolidación de los cánones poéticos, también es una de las formas de subvertirlos (en el mismo sentido, Medina, 2012).

En el presente texto partiremos de un ejemplo concreto de visibilización de las estrategias autoriales de la poesía actual escrita por mujeres, y con posterioridad apuntalaremos con algunos ejemplos de interés.

Se dice poeta

Para abrir los términos del debate, se podría ser sugestivo partir del documental realizado por la poeta Sofía Castañón *Se dice poeta. Una mirada de género al panorama poético contemporáneo* (2014), que ha tenido una notable difusión, teniendo en cuenta sus características —ligadas en principio a una práctica literaria de minorías, como la poética—. Su inclusión en el catálogo de la plataforma Filmin y su exhibición en varios festivales y muestras, tanto de corte poético como cinematográfico, ha realzado su importancia, a lo que coadyuvó el gran número y el prestigio de las autoras entrevistadas durante la filmación. Así, en el documental, definido por Marta López Vilar como "bello y necesario" (2016, 27), participan como entrevistadas las siguientes personas, por orden de intervención: Yolanda Castaño, Teresa Soto, Carmen Camacho, Laura Casielles, Isabel García Mellado, Alba González Sanz, Luci Romero, Carmen Beltrán, Sara Herrera Peralta, Sonia San Román, Elena Medel, Ana Gorría, Silvia Cosío, Miriam Reyes, Raúl Quinto, Vanesa Pérez-Sauquillo, Martha Asunción Alonso, María Couceiro, Vanesa Gutiérrez, Sara R. Gallardo, Laia López Manrique, David Eloy Rodríguez, José María Gómez Valero, Erika Martínez, Estíbaliz Espinosa, Lucas Ramada Prieto y Carles Mercader. Realizado por la productora Señor Paraguas y con ayudas del Ayuntamiento de Gijón y del Gobierno del Principado de Asturias, el documental afronta diversos temas que la directora y coguionista, Sofía Castañón —quien sostiene la narración elocutoria de la voz en *off*—, y el otro coguionista, Juan Tizón, han considerado relevantes para hablar de poesía escrita por mujeres en el siglo XXI.

María Teresa Navarrete ha señalado que *Se dice poeta* desvela "caracterizaciones de procedencia únicamente factibles gracias a las conexiones que favorecen las nuevas tecnologías, pero igualmente se perciben modalidades dentro de la agrupación fácilmente identificables como herencias de las prácticas de la sociedad literaria convencional" (2019, 253–254), y, en efecto, el documental de Castañón parece proponer una agenda de posibles acciones a realizar tanto en la esfera digital como en el campo literario tradicional. Así, llama la atención la cantidad e importancia de los temas abordados por las veintiuna poetas entrevistadas (nacidas entre

1971 y 1994) a lo largo de esta crónica documental dialogada, así como el hecho de que coincidan, en buena parte, con los ejes del debate teórico sobre asuntos de literatura y género: la escasez de publicaciones de mujeres respecto a la abundancia de libros firmados por hombres, el papel decisivo de la publicación de antologías (Paz Moreno, 2017), la formación y el comportamiento de los jurados de premios literarios con los originales que parecen firmados por mujeres, la misoginia de la crítica, la consideración de la imagen de la poeta a la hora de considerar su valía literaria, las cuotas de género en el mundo cultural, la falta de nombres de mujeres en las listas de los premios nacionales, la composición del canon literario y de los programas académicos de asignaturas literarias —tanto en la educación secundaria como en la Universidad—, la relectura histórica de la literatura hecha por mujeres, las referencias a varios nombres de poetas hispanoamericanas y extranjeras, el feminismo, el lenguaje y su poder para evitar la discriminación, la inclusividad, la igualdad de oportunidades con los varones en la carrera literaria, etcétera.

En lo tocante a su estructura, *Se dice poeta* recorre de forma sistemática la casuística de la escritura de poesía femenina actual, mezclando las intervenciones de las escritoras mediante una alternancia dirigida al dinamismo narrativo. Las voces y opiniones se suceden, lo que no significa que haya un discurso coherente y único, pues en ocasiones hay discrepancias claras entre las visiones de las poetas, como sucede en algunas cuestiones siempre polémicas, como la política cultural de presencia de cuotas femeninas, o el uso del término "poetisa" como alternativa válida al de "poeta" para referirse a la lírica escrita por mujeres.

A la hora de reflexionar sobre la *figuración* autorial a partir del documental de Sofía Castañón, habría que distinguir dos acepciones dentro de la palabra "figuración". En primer lugar, hablamos y hablaremos del estatuto autorial entendido en un sentido más filológico; es decir, de la construcción de una *personalidad* literaria reconocida irreconocible por el resto de personas que conforman el campo literario, que a veces puede trasvasarse a los textos con un grado mayor o menor de ficcionalidad (Pozuelo Yvancos, 2010; Scarano, 2014). Pero, en segundo lugar, y no menos importante, la figuración puede aludir también a la vertebración icónica y al ejercicio social del modelo de mujer poeta, y las inesperadas consecuencias que pueden deducirse del ejercicio público de ese modelo. Intentaremos en lo posible caminar teóricamente por un sendero metodológico lo suficientemente ancho como para incluir al mismo tiempo los dos apuntados sentidos de la palabra *figuración*.

En lo tocante al ejercicio social, queda claro en *Se dice poeta* que la
práctica de la escritura poética por las mujeres desde una clara conciencia
de los problemas sociales en general y de los de género en particular es
parte constitutiva de la experiencia lírica española de nuestro tiempo.
Bajo una actitud que sigue en lo sustancial la de las poetas mujeres desde
la transición española, y aun la de algunas mujeres escritoras de la Edad
de Plata de principios del XX, antes de la llegada de la Guerra Civil y la
posguerra, las poetas filmadas por Castañón —mayoritariamente jóvenes,
en un sentido laxo del término—, se muestras concienciadas respecto
de las carencias a las que se enfrentan por su sexo; asimismo, muestran
conocimiento de las cuestiones de género, y, en menor o mayor medida,
se muestran como *activistas* de la lucha por la igualdad, lucha en la que
encuentran varones cómplices —algunos son entrevistados a lo largo de
la cinta, véase la nómina antes apuntada—. De hecho, este activismo, que
como decimos es en algunos casos más firme o informado que en otros,
es una de las características principales del hecho de *decirse mujer poeta*
en la actualidad.

Vamos a ver algunos momentos del documental especialmente rele-
vantes a este respecto. "Poeta es la persona que es capaz de hacer poesía.
Persona. Mujer u hombre", responde Carmen Beltrán justo al principio
de *Se dice poeta*, abriendo la cuestión. En esta parte liminar del docu-
mental queda claro que el hecho de denominarse o "decirse poeta", y
no "poetisa", es ya una toma de postura respecto del lenguaje con que
es denominada la escritura de mujeres. Poetisa, para ellas, es un término
connotado negativamente —el proceso histórico de ese desprestigio
nominal lo ha explicado Noni Benegas (1997, 27)—, aunque algunas
poetas sostienen que podría recuperarse si se la despoja de esas connota-
ciones.

La poeta y estudiosa de las cuestiones de género Alba González Sanz
agrega elementos de interés: "Está de moda que haya autoras, pues hace-
mos antologías de mujeres a porrillo. Pero además está de moda y da
dinero", añadiendo a continuación un elemento visual importante: "Y
además suelen ser más o menos monas y, en fin, funcionamos con una
serie de códigos de la musa, la escritura, que pueden resultar rentables
económicamente y agradables para un lector estándar masculino al
que suelen estar destinadas estas antologías" (González Sanz en Casta-
ñón, 24'11"). Consideramos que la apuntada faceta de la imagen visual
pública de las mujeres poetas tiene la suficiente trascendencia *figurativa*
para examinarla aparte.

La imagen de las poetas y su exótica (pero tan significativa) importancia

No son pocas las mujeres poetas españolas que tienen la sensación de practicar su arte, afición o profesión en un ambiente marcado masculinamente, llegando algunas vates a emplear la expresión "poetarcado" (Ana Gorría en Asensio, 2019). Un aspecto en el que la presión de la mirada masculinizada se muestra especialmente poderosa es el de la apariencia física de las mujeres poetas, algo que no debería revestir ninguna importancia literaria o crítica. Y, sin embargo, y lamentablemente, las circunstancias distan de seguir el sentido común, como queda claro varias veces a lo largo del documental *Se dice poeta*. Así, Miriam Reyes (en Castañón, 31'21') asevera de modo tajante en una de sus intervenciones: "de las mujeres es muy común que se acabe hablando de su físico, por ejemplo, cuando se supone que se está hablando de su poesía. Una manera de criticar su poesía es criticar su físico. O dejar caer que será por la miradita, o será por las piernas, o será por no sé qué, que a esta mujer la han publicado". Sara Herrera Peralta (en Castañón, 31'45) camina en el mismo sentido: "Cuando se hace una crítica de un libro de una mujer, a menudo va acompañada de una foto de esa mujer en que se la ve bien, de una forma que a lo mejor no tienen por qué sacar a un hombre, en lugar de sacar una foto de un libro". No son quejas nuevas en el campo literario español —véanse las estremecedoras páginas 45–50 de la introducción de Isabelle Touton a *Intrusas* (2018), su volumen de entrevistas a escritoras—, pero sorprende desagradablemente el número de menciones en el documental a este problema, ya sea de manera puntual o desarrollando la idea. En esta última senda hay que destacar las aportaciones de Yolanda Castaño, quien anota un elemento importante, porque apunta de modo directo a la posibilidad misma de *figurar* en el panorama lírico:

> En Galicia, sin necesidad de dar nombres, pues sí he visto mujeres escritoras que han renunciado a muchos proyectos (…) porque implicaban una exposición pública de ellas mismas. No sé si su autocensura, o su vivencia de la autoría y de la faceta pública es más exigente, o más compleja, más complicada que la de los hombres. Pero ningún hombre me ha dicho: "no, no quiero exponerme en el ruedo público, porque me da problemas" (Castaño, en Castañón, 8'23").

Es decir, que el problema es de tal magnitud que impide a varias mujeres poetas comparecer en el espectro poético y darse a conocer, o al menos a adquirir notoriedad, si esa visibilidad trae aparejada la exposición —digámoslo

claro— al acoso por parte de los colegas varones, tema que retomaremos en el apartado siguiente. La propia Yolanda Castaño (en Castañón, 9'51') señala además que, mientras que un poeta varón puede comportarse en público más o menos como quiera, la mujer se ve expuesta a una evaluación según la perspectiva tradicional: no puede vestirse de cualquier forma, o se comentan los detalles si lo hace, no debe mostrar cierto tipo de actitudes no consideradas "correctas", etc.[1] El testimonio de Martha Asunción Alonso tampoco tiene desperdicio:

> Sí que había una minoría de mujeres, ¿no? en los concursos en los que he podido participar y sí que he vivido… […] he sido testigo en algún momento de situaciones en las que, bueno, se hacían comentarios sobre el aspecto físico de las candidatas, mirando las fotos de contraportadas de sus obras y, lamentablemente, sí que he vivido un par de situaciones así (en Castañón, 15'53").

Sin embargo, no todos los aspectos de la figuración visual abordados en *Se dice poeta* son negativos. Por ejemplo, un aspecto relevante y positivo del documental tiene que ver con la presentación icónica de las vates dentro de los espacios donde son grabadas las poetas. La grabación, según se aclara en los metros finales, ha sido rodada en librerías, bibliotecas y centros culturales de Madrid, Barcelona, Coruña, Valencia, Zaragoza, Logroño, Granada, Sevilla Oviedo y Gijón. En esos entornos, las poetas suelen comparecer en planos medios, a veces en primer plano, rodeadas la mayoría de ocasiones por estantes de libros, como anaqueles, o afiches literarios. No parece un detalle baladí, por cuanto este tipo de representación dentro de un marco libresco es muy similar a la que tradicionalmente viene ligada a la representación de los escritores varones[2], dentro de un entorno burgués privado (Urquízar, 2015, 210) —del que se aleja el documental, grabado en espacios públicos de cultura—. De esa forma, la elección del entorno de emisión del discurso de las poetas mujeres parece incidir claramente en un estatus intelectual de horizontalidad, en una deliberada búsqueda de códigos visuales que muestren a las mujeres escritoras en una completa igualdad simbólica de condiciones

[1] Obsérvese el revelador testimonio de la escritora Rachel Krantz para elegir su fotografía, de cara a ilustrar uno de sus artículos: "Tenía que ser inteligente, pero no sexy, cercana pero no tontita, guapa pero no guapa de la manera equivocada y hortera, sabia pero sin arrugas y con capacidad para exudar *gravitas* y no esnobismo" (en Gómez Urzaiz, 2020, 12).

[2] Es el modelo del escritor varón grave o solemne: "Algunos agudos observadores, analizando la representación icónica del escritor actual, han señalado cómo la mayoría

con sus homólogos masculinos. La presencia del objeto libro como una constante casi obsesiva a lo largo del documental refuerza la pertenencia indisoluble de la mujer a ese imaginario, y también a esa práctica, de la que son trabajadoras, como cualquier trabajador cultural.

La figuración digital

Un factor nuclear para las figuraciones de la mujer poeta en el campo literario ha sido la irrupción de las tecnologías digitales en general y de las redes sociales en particular, que han expandido el campo literario y han permitido una redimensión más libre de lo femenino, al poder configurar con su actuación decidida parte de ese campo (Torras, 2004; Navarrete, 2019). Las mujeres han generado gran parte de la "escritura a la intemperie" (Mora, 2021) visible en las redes, y encuentran en la red un lugar propicio para el encuentro, la autopublicación, la creación de tejidos culturales y revistas, así como para la preparación de antologías. En este último sentido, hay dos ejemplos que pueden rescatarse, por su significatividad. El primero, recientemente recordado y analizado por Gonzalo Torné en la introducción a su antología *Millennials* (2022), es *Tenían veinte años y estaban locos* (Luna Miguel, 2011), fruto de un largo trabajo previo en la red, hasta el punto de que "ningún crítico […] que se relacionase con los métodos de distribución y soportes tradicionales de la poesía […] podía tener noticia de la circulación fantasmal de este enorme flujo de poemas en medio nuevo" (Torné, 2022, 16). En efecto, a menos que se fuera bastante activo en redes, alguien podría haber tenido la impresión de que Miguel "se inventaba" a veintisiete poetas jóvenes que no existían, a modo de heterónimos. Y sin embargo esos vates publicaban sus textos desde hacía años, solo que su medio de impresión no empleaba la imprenta, ni su edición respondía al quehacer de ninguna editorial, porque se limitaban a mostrarse en la red, especialmente en el blog de Tumblr creado previamente por Luna Miguel al efecto, *Estaban locos* (https://www.tumblr.com/blog/view/estabanlocos). Otro ejemplo de activismo de la poesía de mujeres en línea sería *Cien de cien* (2015–2016), una antología digital preparada por Elena Medel ya desaparecida,

de los autores suelen aparecer en las fotografías con rostro grave, apoyada la cabeza en la mano como si los problemas del mundo descansasen sobre sus hombros, situados estratégicamente frente a solemnes bibliotecas de madera recia y libros editados en cartoné" (Mora, 2021, 27).

en la que se proponía rescatar a cien mujeres poetas, para expandir el canon vigente de la poesía contemporánea. Pese a no estar disponible, durante los años en que estuvo activa ofrecía no solo poemas de las autoras antologadas, sino también toda una serie de textos y paratextos que contribuían a su entendimiento complejo. Según Fernández Menéndez (2022, 362), aunque la horizontalidad de las posibilidades digitales para la apertura del canon se veía obstaculizada por el control exclusivo de Medel, que marcaba y decidía el contenido visibilizado, no cabe duda de que "*Cien de cien* no solo visibiliza, sino que, además, propone, a través de las distintas entradas del portal, un cuestionamiento del relato dominante sobre la poesía española del siglo XX de notable influencia en las políticas editoriales de los últimos años" (Fernández Menéndez, 2022, 364). Es decir, que la figuración digital de las poetas —en este caso, erigidas en antólogas— tiene un peso decisivo a la hora de la visibilización de un modelo de canon más extendido y abierto, que critica los relatos oficiales, construidos en su mayoría por antólogos varones, al menos en la parte más visible del campo literario.

Esta ampliación del campo de batalla para las mujeres, sin embargo y como era previsible, no se ha hecho sin pagar algunos precios. La posibilidad de *personarse* en distintas prácticas digitales, tanto textuales como visuales, implican la circulación amplia de la imagen propia, pues "estas estrategias del marketing digital también inducen a un grado de exposición personal más alto" (Navarrete, 2019, 248). Tampoco puede obviarse que, como ha señalado María Rosal (2018), algunas poetas jóvenes han ofrecido una imagen bastante sexualizada que, más que al empoderamiento femenino, podría asociarse a la mirada masculinizada emitida por otros medios. Por todo ello, el ambiente cibernético ha sido un lamentable caldo de cultivo para los acosos de todo tipo a mujeres poetas. Por poner un ejemplo, en 2018 y en la órbita del fenómeno #MeToo anglosajón, que animaba a las mujeres a denunciar acosos de forma pública, varias escritoras españolas —e incontables latinoamericanas— expusieron en Twitter algunos casos concretos, entre los que se mencionaba algún festival poético peninsular (Navarrete, 2019, 255). A título estrictamente personal, a lo largo de mi larga experiencia en el mundo poético español he oído testimonios de varias mujeres de numerosos casos de presiones más o menos insistentes, en todo caso desagradables, que han sufrido en sus carnes virtuales, por el mero hecho de que gracias a Internet era fácil para los varones hallar sus perfiles en redes. Todo esto demuestra que en el campo de la igualdad resta un ímprobo trabajo pendiente, y que ni

siquiera el más elemental de los tratamientos, el del respeto, debe darse por supuesto.

La figuración textual del yo-mujer

> [...] y el deseo (todavía entonces apenas comprendido o valorado por quienes rodean a [...] la mujer que esto deseaba): escribir literatura de creación, poesía...
>
> Rosa Romojaro (2021, 10)

Como hemos visto, la conciencia de sí misma en cuanto mujer que escribe y un cierto activismo, convencido según grados, son dos de las características más habituales de la mujer poeta española actual; la tercera sería el frecuente trabajo de constitución de un yo-mujer que explicita en sus versos —y por supuesto en sus poéticas, artículos y entrevistas—, de diferentes formas, esa condición femenina y ese activismo al que hacíamos antes referencia. Si Rosi Braidotti habló de "ficción teorética" (2000, 196) a la hora de explicar qué sea un yo textual, esa construcción del yo poético ficcional (Mora, 2016), múltiple y boscoso, pero donde queda clara la adscripción femenina, es una constante de las poetas españolas contemporáneas.

Sin olvidar el trabajo pionero de algunas poetas que reivindicaron el papel de la mujer desde los propios poemas en momentos históricamente poco propicios para hacerlo (Lucía Sánchez Saornil, Carmen Conde, Gloria Fuertes, Ángela Figuera Aymerich, Francisca Aguirre, etc.), es obvio que la llegada de la democracia vino a normalizar en parte el estatuto textual de la figuración poética femenina. Desde principios de los años ochenta del pasado siglo numerosas voces de mujeres comenzaron a presentar un sujeto lírico deseante, desacomplejadamente emancipado, con una presente corporalidad, que vindicaba un papel de clara autonomía respecto al masculino. Poetas como Ana Rossetti, Juana Castro, Almudena Guzmán, Julia Uceda, María Victoria Atencia, Dionisia García, Amparo Amorós, Olvido García Valdés, Esperanza Ortega, María José Flores, Ada Salas, Miren Agur Meabe, Isabel Pérez Montalbán o Chantal Maillard, entre muchas otras, presentaban en sus poemas un yo elocutorio que, o bien se caracterizaba por un activismo feminista militante, o al menos figuraba en los textos a mujeres en actitudes y situaciones opuestas a las varoniles, o, según casos, igualadas por entero a ellos, pues ambas

formas pueden conducir al estatuto de la igualdad simbólica. En algunos casos extremos, como el de Concha García, algunos de sus libros ofrecen a sus lectores "un mundo en el que, virtualmente, no existe lo masculino, ni siquiera por oposición" (Mora, 2016, 275).

Con el paso de los decenios, las promociones siguientes de mujeres poetas han continuado por ese sendero de apertura, de recuperación del lugar perdido y también de construcción de los espacios propios, haciendo suyo el discurso poético especialmente en algunos temas (maternidad, cuidados, deseo, orientación sexual, sororidad y un largo etcétera). Un ejemplo bastante explícito puede ser este poema sin título de la poeta joven María García Díaz (2021, 127), que apela a las restricciones que se sufren por el mero hecho de ser mujer:

> Fundamental laws of Nature often
> take the form of restrictions
> Matteo Lostaglio *et al.*
> No subas
> a la mimosa, no manches
> los náuticos,
> no huelas a regla,
> no silbes, no andes encorvada,
> no aplanes la hierba,
> no las quieras
> *simultáneamente.*

En otros casos, las cuestiones de género han devenido incluso el tema de los poemarios; por poner algún ejemplo, tendríamos *Poesía masculina* (2021), de Luna Miguel, donde, invirtiendo el procedimiento usado en su momento por Pablo García Casado —quien, en algunas partes de *Las afueras* (1997) y *El mapa de América* (2000), cedía la voz poética a un yo del sexo opuesto—, escribe un libro en primera persona del singular masculino, mostrando la voz de un varón en las últimas fases de su relación amorosa. Por más que Miguel retrata a un hombre más o menos cómplice con la igualdad entre sexos —véase el poema "Un hombre moderno debe rasurarse"—, algunos detalles revelan el trabajo por hacer: "nunca he sido demasiado sutil / para qué voy a serlo si me llamo hombre" (Miguel, 2021, 23), o: "qué va a haber de femenino en mí / si no escucho la parte que no entiendo / que es a su vez aquello que me falta / que es a su vez la violencia que ejerzo" (Miguel, 2021, 37). El resultado,

si bien no llega poéticamente a la calidad deseada, sí es buen índice del antes citado activismo de las mujeres poetas respecto a la necesidad de establecer *narrativas oposicionales* (Ross Chambers, 1991) o *mímesis críticas* (Luce Irigay, 1974) respecto del discurso masculino dominante. Otros ejemplos anteriores serían los de Juana Castro con *Narcisia* (1986, véase Mora, 2006), dentro de la reescritura femenina de los mitos (tema desarrollado por María Payeras, 2009) o los de la revisión del folclore popular y sus tratamientos de género por Mercedes Cebrián (*Muchacha de Castilla*, 2019), Berta García Faet (*Corazón tradicionalista*, 2017) o María do Cebreiro Rábade (*O estadio do espello*, 1998). En las generaciones más jóvenes ese compromiso sigue patente, en ocasiones más claro y en otras menos, como es natural.

Recapitulación

A lo largo de este texto hemos visto formas heterogéneas de figuración de las mujeres poetas en la lírica española contemporánea, que a su vez tienen dimensiones o figuraciones de distinto alcance, pues a veces, como señala Juan José Lanz (2008, 38), el marbete "poesía escrita por mujeres" puede resultar a veces un "marbete falsamente unificador", que esconde una notable diversidad. Así, hemos visto que documentales como el de Sofía Castañón pueden ayudar a visibilizar a las poetas y sus preocupaciones de una forma muy eficaz, pues productos audiovisuales "como *Las Sinsombrero* de Tania Batlló para RTVE o *Se dice poeta* de Sofía Castañón [...] han dotado a estas poetas de una 'visibilidad' que, como ha estudiado Nathalie Heinich (2012, 46), es en sí misma una forma de 'capital simbólico' imprescindible para el reconocimiento del autor/a o artista" (Fernández Menéndez, 2022, 359). También hemos pulsado el valor canonizador de las antologías y la especial situación de algunas de ellas, en conexión con otro factor de la máxima relevancia *figurativa*: las tecnologías digitales, que han actuado como dinamizador, como divulgador, como plataforma editorial y como eje del asociacionismo de la poesía escrita por mujeres, con la intención a veces explícita de cuestionar el canon poético establecido por los varones precedentes.

También hemos podido verificar cómo el activismo, en mayor o menor medida, parece ser una constante entre las mujeres poetas, de cara a solventar o al menos denunciar los numerosos problemas fruto de la falta de igualdad en el campo literario español —y cómo la red, de nuevo, se convierte en espacio propicio para esa actitud activa y activista—, para

que *lo no dicho* salte a la luz y se pongan negro sobre blanco las desigualdades más acuciantes. Como señala Aina Pérez Fontdevila (2021, 268), esta práctica femenina se topa con "múltiples operaciones de exclusión o de *inclusión excluyente* de la escritura de las mujeres en el campo cultural, así como al imaginario misógino que opone creatividad y procreación y feminidad", pero se resiste contra esas resistencias y las denuncia, tanto en los textos creativos como en las intervenciones efectuadas en actos literarios, en sus declaraciones públicas o en sus entrevistas mediáticas. Y, por último, hemos podido asomarnos también a los textos para evaluar diversas maneras en que la encarnadura poética del yo elocutorio que enuncia el poema se convierte, asimismo, en una figuración femenina de primer nivel, convirtiéndose en el lugar natural donde el género deviene logomaquia. Por todo ello, creemos que las distintas figuraciones abordadas en este capítulo muestran una poesía española escrita por mujeres de la mayor variedad y calidad, que siempre tiene en mente que resta infinito trabajo por hacer, pero que, al menos en lo que a ellas respecta, ese trabajo se está haciendo. Nos toca a nosotros, los varones, realizar de una vez el nuestro.

Bibliografía

Alberca, Manuel (2017). *La máscara o la vida. De la autoficción a la antificción*. Málaga: Pálido Fuego.

Amaro Castro, Lorena (2021). "'Todas las escritoras no somos todas las escritoras'. Hacia una crítica feminista de la autoría en el nuevo milenio". *Pasavento. Revista de +Estudios Hispánicos*, IX, 2, 273–292.

Asensio, Carlos (2019). "Ana Gorría: 'Las mujeres introducen una mirada que no es transmitida por la tradición'", *Diario 16*, 07/01/2019. En https://diario16.com/ana-gorria-las-mujeres-introducen-una-mirada-no-transmitida-la-tradicion/. Consultado el 30 de enero de 2022.

Benegas, Noni (1997). "Estudio preliminar". Benegas, Noni y Munárriz, Jesús (eds.), *Ellas tienen la palabra. Dos décadas de poesía española* (15–88). Madrid: Hiperión.

Braidotti, Rosi (2000). *Sujetos nómades*. Buenos Aires: Paidós.

Castañón, Sofía (2014). *Se dice poeta. Una mirada de género al panorama poético contemporáneo*. Gijón: Señor Paraguas.

Chambers, Ross (1991). *Room for Maneuver: Reading (the) Oppositional (in) Narrative*; Chicago: Chicago University Press.

Ciplijauskaité, Biruté (2004). *La construcción del yo femenino en la literatura.* Cádiz: Universidad de Cádiz.

De Man, Paul (2005). "La autobiografía como des-figuración". Cuesta, José Manuel y Jiménez Heffernan, Julián (eds.), *Teoría literarias del siglo XX* (461–471). Madrid: Akal.

Derrida, Jacques (1989). *Márgenes de la filosofía.* Madrid: Cátedra.

Fernández Menéndez, Raquel (2021). "Apuntes bibliográficos y antologías para una escritura domesticada: autoría y género en la literatura española de la segunda mitad del siglo XIX", *Bulletin of Spanish Studies*, 98, 217–241.

Fernández Menéndez, Raquel (2022). "Género y antologías: la revisión del canon en la era de la cibercultura y el proyecto *Cien de cien* (2015–2016)", *Signa*, 31, 353–372.

Goluvob, Nattie (2015). "Del anonimato a la celebridad literaria: la figura autorial en la teoría literaria feminista", *Mundo Nuevo*, VII, 16, 29–48.

Gómez Urzaiz, Begoña (2020). "Antivirales", *Cultura/s* de *La Vanguardia*, 05/02/2022, 12.

Irigay, Luce (1974). *Speculum de l'autre femme.* Paris: Minuit.

Korte, Barbara (2000). "Flowers for the Picking: Anthologies of Poetry in (British) Literary and Cultural Studies". Korte, Barbara; Schneider, Ralf y Lethbridge, Stefanie (eds.), *Anthologies of British Poetry: Critical Perspectives from Literary and Cultural Studies* (1–32). Amsterdam: Rodopi.

Lanz, Juan José (2008). "Luces de cabotaje: la poesía de la Transición y la generación de la democracia en los albores del nuevo milenio". *Monteagudo*, 13, 25–48.

García Díaz, María (2021). *Ye capital tolo que fluye / Es capital todo lo que fluye.* Barcelona: Ultramarinos, 2021. Trad. Xaime Martínez.

Lejeune, Philippe (1975). *Le pacte autobiographique.* Paris: Seuil.

López, Elsa (ed.) (1999). *La poesía escrita por mujeres y el canon. III Encuentro de mujeres poetas.* Lanzarote: Cabildo Insular.

López Vilar, Marta (ed.) (2016). *(Tras)lúcidas. Poesía escrita por mujeres (1980–2016).* Madrid: Bartleby.

Martínez Romero, Carmen (1989). "La escritura como enunciación. Para una teoría de la literatura femenina". *Discurso*, 3–4, 51–60.

Medina, Raquel (2012). "Poesía y poética cultural: las antologías de poesía en la España democrática", *Hispanic Review*, 80, 3, 507–528.

Miguel, Luna (ed.) (2011). *Tenían veinte años y estaban locos*. Madrid: La Bella Varsovia.

Miguel, Luna (2021). *Poesía masculina*. Madrid: La Bella Varsovia.

Mora, Vicente Luis (2006). "Juana Castro: del Yo al Nosotras", estudio introductorio a Juana Castro, *La extranjera* (7–31). Málaga: Diputación Provincial de Málaga, Col. Puerta del Mar.

Mora, Vicente Luis (2016). *El sujeto boscoso. Tipologías subjetivas de la poesía española contemporánea entre el espejo y la notredad (1980–2015)*. Madrid / Frankfurt: Iberoamericana / Vervuert.

Mora, Vicente Luis (2021). *La escritura a la intemperie. Metamorfosis de la experiencia literaria y la lectura en la cultura digital*. León: Universidad de León.

Navarrete Navarrete, María Teresa (2019). "*Se dice poeta*: poesía española, mujer y nuevas tecnologías", *Signa*, 28, 245–269.

Paz Moreno, María (2017). "Tomando la palabra: el género como compromiso en antologías femeninas españolas recientes". García, Miguel Ángel (ed.), *El compromiso en el canon. Antologías poéticas españolas del último siglo* (227–257). Valencia: Tirant Humanidades.

Payeras Grau, María (2009). "La odisea de Penélope: lecturas de la mitología clásica en la poesía femenina española contemporánea". López Criado, Fidel (ed.), *Héroes, mitos y monstruos en la literatura española contemporánea* (281–288). Santiago de Compostela: Andavira.

Pérez Fontdevila, Aina (2021). "A modo de introducción. Posturas autoriales y estrategias de género en el campo literario actual". *Pasavento. Revista de Estudios Hispánicos*, IX, 2, 265–272.

Pozuelo Yvancos, José María (2010). *Figuraciones del yo en la narrativa: Javier Marías y E. Vila-Matas*. Valladolid: Cátedra Miguel Delibes.

Romiti Vinelli, Elena (2011). "Juana de Ibarbourou y la autoficción". *Revista de la Biblioteca Nacional*, 4–5, 215–230.

Romojaro, Rosa (2021). *Puntos de fuga (Cuaderno de Alemania)*. Sevilla: Renacimiento.

Rosal Nadales, María (2006). *Poesía y poética en las escritoras españolas actuales*. Tesis doctoral. Granada: Universidad de Granada.

Rosal Nadales, María (2018). "Poetas de ahora. La recepción, las redes". Sánchez, Remedios (ed.), *Nuevas poéticas y redes sociales. Joven poesía española en la era digital* (251–262). Madrid: Siglo XXI Editores.

Ruiz Casanova, José Francisco (2007). *Anthologos: Poética de la antología poética.* Madrid: Cátedra.

Scarano, Laura (2014). *Vidas en verso: autoficciones poéticas (estudio y antología).* Santa Fe: Universidad Nacional del Litoral.

Tolaretxipi, Eli (1999). "El canon en la poesía escrita por mujeres en la lengua vasca". López, Elsa (ed.), *La poesía escrita por mujeres y el canon. III Encuentro de mujeres poetas* (153–176). Lanzarote: Cabildo Insular.

Torné, Gonzalo (2022). "Introducción: Primitivos de la nueva era. Notas sobre la poesía millennial". Torné, Gonzalo (ed.), *Millennials. Nueve poetas* (15–25). Madrid: Alba.

Torras, Meri (2004). "Cuerpos, géneros, tecnologías", *Lectora. Revista de dones i textualitat,* 10. En https://raco.cat/index.php/Lectora/article/view/205473. Consultado el 30 de enero de 2022.

Touton, Isabelle (2018). *Intrusas. 20 entrevistas a mujeres escritoras.* Zaragoza: Institución Fernando el Católico.

Ugalde, Sharon Keefe (1991). *Conversaciones y poemas. La nueva poesía femenina en castellano.* Madrid: Siglo XXI.

Urquízar Herrera, Antonio (2015). "Estrategias de imagen de las élites urbanas". Alicia Cámara Muñoz *et alii, Imágenes del poder en la Edad Moderna.* Madrid: UNED / Editorial Universitaria Ramón Areces.

7.

Usos y abusos de la memoria: la recuperación de las escritoras de la Edad de Plata a través de biografías teatralizadas

Juana María González García

Universidad Internacional de la Rioja

juanamaria.gonzalez@unir.net

Resumen: El objeto de este trabajo es valorar las recientes adaptaciones al teatro de las biografías de escritoras de la Edad de Plata como recurso para recuperar su figura y obra. Además, se tratará de determinar la imagen de la mujer que transmiten dichas obras de teatro y si estas contribuyen de forma efectiva a la inclusión de dichas escritoras en el canon literario. Para ello, el trabajo reflexiona sobre cuestiones como los usos y los abusos de la memoria, así como recurre a diversos trabajos en torno a la inclusión de la literatura escrita por mujeres en los estudios críticos y manuales escolares en España. Asimismo, se realiza un primer análisis de búsquedas en Internet a través de *Google Trends* a fin de reforzar las conclusiones de este estudio mediante el uso de métodos cuantitativos.

Palabras clave: adaptación teatral, biografía, Edad de Plata, mujer, canon.

Abstract: "Use and Abuse of Memory: the Recovery of the Writers of the Silver Age through Theaterized Biographies". This article seeks to assess if the recent theater adaptations of the lives of female writers during the Silver Age have been an effective mechanism to recover their figure and work. In addition, an attempt will be made to determine the image of women which is being conveyed by said plays and whether they effectively contribute to the inclusion of these female writers in the literary canon. The article also reflects on issues such as the uses and abuses of memory, and leverages existing studies regarding the inclusion of literature written by women in critical studies and school manuals in Spain. Lastly, an analysis of Internet searches is carried out via *Google Trends* in order to reinforce the conclusions of this study through the use of quantitative methods.

Keywords: theater adaptations, biography, Silver Age, women, canon.

Introducción

En los últimos años se han adaptado al teatro español y latinoamericano varias biografías de escritoras e intelectuales de la Edad de Plata, fundamentalmente figuras pioneras del feminismo en España, de ideología progresista o con un impacto social y mediático importante, a saber: Carmen de Burgos (*Colombine*) (*Tardes con Colombine* [2018])[1], Clara Campoamor (*Las raíces cortadas* [2011]; *Clara Campoamor y los debates del voto femenino* [2007]), Concha Méndez (*Concha Méndez, una moderna de Madrid* [2010]), Elena Fortún (*De corazón y alma* [2018]), María Zambrano (*La tumba de María Zambrano (Pieza poética en un sueño)* [2018], *Habitaciones propias* [2014]), Emilia Pardo Bazán (Trilogía *Mujeres que se atreven (Emilia, María Teresa y Gloria)* [2016]), Halma Angélico (*Halma* [2019]), Isabel Oyarzábal de Palencia (*Beatriz Galindo*) (*Beatriz Galindo en Estocolmo* [2018]), Manuela Ballester (*Manolita en la frontera* [2012]), Margarita Xirgu (*Guardo la llave. Memoria de un exilio* [1999]), María de la O. Lejárraga (*Firmado Lejárraga* [2019]; *En el nombre de María: visiones y desengaños de María de la O. Lejárraga* [2018]; *Y María, tres veces amapola, María...* [1998]), María Teresa León (*Una gran emoción política* [2018]; *Mujer olvido* [2017]; Trilogía *Mujeres que se atreven (Emilia, María Teresa y Gloria)* [2016]; *La mujer de la sinmemoria* [2004]), Victoria Kent (*Las raíces cortadas* [2011]), entre otras (García-Pascual, 2020, Nieva-de la Paz, 2019 y García-Manso 2016). Estas adaptaciones teatrales confluyen, a su vez, con diversas iniciativas que han ido apareciendo en el ámbito universitario y audiovisual para recuperar la vida y obra de mujeres escritoras de la Edad de Plata (ver, por ejemplo, la recopilación de Fraga de 2018). El ejemplo más mediático es, a este respecto, el proyecto *crossmedia Las Sinsombrero*, dirigido por Tania Batlló, iniciado en 2015, al que se suman los esfuerzos de editoriales como Torremozas y Renacimiento o el proyecto *Mnemosine* a cargo de Dolores Romero y el grupo La Otra Edad de Plata : Historia Cultural y Digital, por nombrar algunos.

Este proceso de rescate se ha debido a varias razones: (i) la identificación de las primeras décadas del siglo XX como un período fundamental en la mejora de la situación de la mujer en España: es en estos años cuando las mujeres conquistan el derecho al voto, se avanza en su acceso

[1] Se utilizan las fechas de estreno de las obras, no de su publicación.

a la educación y al trabajo o se aprueba la ley del divorcio, por ejemplo (Scanlon, 1986 y Camps, 2013); (ii) la identificación por parte de los autores y autoras de estas adaptaciones teatrales de ideas o principios vitales en la biografía y obra intelectual de estas escritoras coincidentes con los "valores de la lucha feminista actual", lo que las convierte en referentes para la sociedad y las mujeres de hoy (Nieva-de la Paz, 2019; García-Manso, 2016 y Vilches-de Frutos y Nieva-de la Paz, 2012); (ii) la aprobación de leyes como la Ley Orgánica 3/2007, de 22 de marzo, para la igualdad efectiva de mujeres y hombres (LOIHM) que redunda en el apoyo de las instituciones públicas a las iniciativas culturales que promuevan la paridad y la Ley Orgánica 52/2007, de 26 de diciembre[2] por la que se reconocen y amplían derechos y se establecen medidas en favor de quienes padecieron persecución o violencia durante la Guerra Civil y la Dictadura.

En opinión de Nieva-de la Paz "el teatro tiene un papel importante en la promoción de una sociedad más igualitaria, tanto en la aplicación del principio de igualdad de trato y oportunidades entre mujeres y hombres [...] como en la transmisión de imágenes más favorables a un pensamiento igualitario" (2019, 190). La reciente recuperación de las trayectorias vitales y profesionales de escritoras e intelectuales de la Edad de Plata a través del teatro se enmarca así en (i) la urgencia por hacer visible vidas de mujeres "que puedan servir de modelo para el cambio social ante las nuevas generaciones", es decir, en la recuperación de modelos positivos del pasado reciente para presentarlos como iconos de la igualdad de género (Nieva-de la Paz, 2019, 191) y (ii) la elaboración de una genealogía de escritoras mujeres que puedan integrarse en el canon literario y servir de modelo o referente para las escritoras actuales (García-Manso, 2016 y García-Pascual, 2014). Asimismo, apunta Nuria Capdevila "el regreso de las modernas a la escena cultural española del siglo XXI tiene mucho que ver con la comprensión histórica de la rebeldía de un amplio grupo intergeneracional de mujeres castigadas, mujeres discriminadas en el ámbito cultural" (2018, 28).

Estas adaptaciones teatrales de biografías de escritoras e intelectuales de la Edad de Plata han sido recogidas y analizadas ya en su mayor parte (García-Manso 2016 y 2020; Nieva-de la Paz, 2019; García-Pascual,

[2] Actualmente hay en proyecto una revisión de esta Ley: https://www.lamoncloa.gob.es/consejodeministros/Paginas/enlaces/200721-enlace-memoria.aspx.

2014, entre otros trabajos). Se trata de textos que suelen basarse tanto en autobiografías, memorias, correspondencia y obra escrita de las escritoras e intelectuales protagonistas, como en estudios de especialistas sobre las mismas. Las escritoras e intelectuales objeto de la adaptación teatral suelen ser representadas generalmente, como "mujeres inspiradoras" (en terminología de Pascual, 2016) esto es, luchadoras, capaces de romper los límites y las normas sociales establecidas respecto de su condición de mujer, independientes, seguras, firmes en la defensa de sus derechos, con afán por integrarse en la vida pública, orgullosas de sus logros, con inquietud intelectual y ambición profesional.

La mayor parte de ellas pueden vincularse a la izquierda política española de la primera mitad del siglo XX, es decir, fueron afines a los ideales republicanos y sufrieron por este motivo el exilio a causa de la Guerra Civil. Asimismo, estas figuras son representadas como mujeres que sufren discriminación social a causa de su género, conscientes de su situación de desigualdad respecto de los hombres que son quienes copan la actividad pública en la sociedad de su tiempo.

Los autores y autoras de estas obras teatrales eligen por tanto figuras femeninas rupturistas que son capaces de conectar con "la actual sensibilidad por el respeto a la diversidad de identidades, como aquellas heroicas republicanas exiliadas, que sufrieron una doble marginación y olvido, y también algún ejemplo de diversidad de género en mujeres que protagonizaron una silenciosa ruptura con el integrismo ideológico de la posguerra española" (Nieva-de la Paz 2019, 201). También lo indica así Nuria Capdevila-Argüelles: "el regreso de las modernas constituye una poderosa línea de acción feminista y, como tal, está preñada de poder transformador si el mensaje que comunica es escuchado e incorporado rotundamente a nuestro devenir cultural" (2018, 19).

El objetivo final de estas adaptaciones teatrales de biografías de mujeres de la Edad de Plata es, no obstante, recuperar las voces de las escritoras e intelectuales de la Edad de Plata para el canon de la literatura española.

Para poder valorar en qué medida dichas adaptaciones están logrando su objetivo, es necesario profundizar en el concepto de canon y en cómo se conforma, la relevancia de que una obra se incluya en el canon para sobrevivir en el tiempo y en qué medida se está avanzando en incluir a escritoras dentro del canon de la literatura española de la Edad de Plata.

Relevancia del canon literario para la recuperación plena de las escritoras de la Edad de Plata

En su antología *El canon literario* de 1998, Enric Sullà hace una compilación de trabajos de investigación que han abordado la cuestión de la catalogación autorial desde distintas perspectivas teóricas y críticas. En concreto, el autor incluye textos de autores como Harold Bloom (1994), H. L. Gates Jr. (1992), W. V. Harris (1991), J. Culler (1988), entre otros.

Para algunos de estos autores, el canon literario es el núcleo de la cultura occidental, el "elenco de obras consideradas valiosas y dignas por ello de ser estudiadas y comentadas" (Sullà, 1998, 11). Para otros, es un instrumento de poder, un mecanismo de "exclusión de la mayoría en beneficio de una minoría" (Sullà, 1998, 16). El canon es, por tanto, un concepto sometido a debate.

Sullà (1998) se hace eco también de trabajos como los de Kermode (1979) y Robinson (1983) para profundizar, entre otras cosas, en los mecanismos de configuración del canon. Tal como recoge el autor, lo que garantiza la perdurabilidad de una obra, su institucionalización como literatura canónica es, fundamentalmente, su enseñanza y estudio: "cuantos más comentarios genera una obra y durante más tiempo, más probabilidades tiene de sobrevivir a su época" (Sullà, 1998, 22). En este sentido, las obras de las que no se habla, es decir, aquellas a las que la crítica no presta atención no pasan, en su mayor parte, al ámbito de la enseñanza y, por tanto, quedan relegadas al olvido. En el mismo sentido se pronuncia Pozuelo-Yvancos (1996) quien defiende que las antologías y las historias literarias tienen un papel definitivo en la canonización de los escritores y sus obras.

Bourdieu (1997), por su parte, hace hincapié en la radical historicidad de los textos y del sistema literario. Obviar la dependencia que se establece entre los textos, los autores y el contexto histórico social es a todas luces una postura ingenua. En este sentido, y tal como afirma Pozuelo-Yvancos "todo canon se resuelve como estructura histórica, lo que lo convierte en cambiante, movedizo y sujeto a los principios reguladores de la actividad cognoscitiva y del sujeto ideológico, individual o colectivo que lo postula" (2000, 103).

Entre las mayorías excluidas por el canon literario occidental a día de hoy se encuentran, principalmente, las mujeres. Según indica Robinson (1989) "desde hace más de una década, las estudiosas feministas han

llamado la atención sobre el abandono, en apariencia sistemático, de la experiencia de las mujeres en el canon literario, abandono que se manifiesta en la lectura distorsionada de las pocas escritoras reconocidas y en la exclusión de las otras" (en Sullà, 1998, 117). Sobre la obra literaria de las mujeres se ha hablado poco y mal lo que redunda en un conocimiento insuficiente de la misma, en una suerte de "conjura del olvido" (Ibeas y Millán, 1997).

En lo que se refiere a las escritoras de la Edad de Plata la situación no es muy diferente. Las artistas e intelectuales de preguerra son prácticamente desconocidas en la actualidad por el público general, es más "se las ha recordado siempre por sus relaciones personales con otros escritores o artistas del 27" (Alonso, 2016, 103) y no tanto por su obra escrita. En este sentido, las autoras de la Edad de Plata forman parte de esa "mitad ignorada" de la que hablaba Jairo García Jaramillo en 2013 al referirse a las mujeres intelectuales de la Segunda República, consecuencia de la dominación masculina (Bourdieu 2010) del canon de la literatura española de preguerra.

La investigadora Alba Martín Santaella abordó precisamente en su trabajo *Desde la orilla. Las mujeres en la Revista de Occidente (1923–1936)* (2021) los elementos principales que contribuyeron a la formación del canon de la Generación del 27, grupo literario principal de la Edad de Plata. En opinión de la autora, fueron las antologías y los estudios críticos realizados en el siglo XX, centrados en su mayoría en la obra de los escritores varones, los que contribuyeron a la exclusión de las autoras del canon literario de la Edad de Plata: "poco a poco, antología tras antología, estudio tras estudio, las mujeres fueron quedando al margen, cayendo así en un olvido en absoluto inocente e ingenuo" (Martín, 2021, 69). Los continuos actos de evaluación de manera explícita e implícita de la obra de las mujeres contribuyeron a perpetuar su desaparición de la historiografía.

Por su parte, Inmaculada Plaza-Agudo analizó en 2012 los estereotipos sobre las mujeres incluidos en los prólogos a los libros de poesía de escritoras españolas de preguerra que realizaron críticos reputados del momento. La autora concluye en el artículo que en estos prólogos se pueden detectar una serie de tópicos que "sitúan la poesía de autoría femenina en un orden inferior a la masculina: espontaneidad, facilidad expresiva, emotividad y sinceridad, autobiografismo, etc." (2012, 97). Esto no contribuyó a la inclusión de las mujeres de la Edad de Plata en el canon literario.

Por su parte, Estíbaliz Espejo-Saavedra afirma que "los cánones, en su concreción curricular, encierran una gran cantidad de información

acerca de cómo concebimos el mundo, especialmente acerca de quién lo conforma en nuestro imaginario colectivo: quién queda fuera y quién dentro" (2020, 58). En este sentido "el concepto de valor que mantiene un canon es un punto de vista histórico, un modelo normativo sujeto a las distintas tradiciones interpretativas que mantendrán una determinada narración histórica" (Martín, 2021, 68). Excluir a las autoras del 27 de la historiografía literaria y de las antologías, minusvalorar su obra literaria, verter sobre ellas juicios negativos o sujetos a una actitud a todas luces paternalista supuso relegarlas a la excepcionalidad, a la marginalidad, a eternizar su subordinación al varón.

Por todo lo expuesto hasta ahora, parece urgente que se promuevan iniciativas de diverso tipo para recuperar la obra de las mujeres escritoras de la Edad de Plata e incorporarlas al canon literario. Espejo-Saavedra (2020) recoge, concretamente, dos formas diferentes de enfrentar el estudio de la literatura desde una perspectiva feminista planteadas por Iris María Zavala en su *Breve historia feminista española (en lengua castellana)* (2011 [1993]): "observar la representación y la imagen de las mujeres a través del análisis de los textos de nuestras letras, teniendo en cuenta tanto lo que se dice sobre la mujer como la propia construcción de los personajes femeninos" y trabajar "en la reivindicación y visibilización de la literatura realizada por mujeres" (Espejo-Saavedra, 2020, 59). Por su parte Martín señala la importancia de realizar estudios individuales sobre la obra literaria de estas mujeres y trabajar en la reedición de sus textos (2021, 70).

La teatralización de biografías de mujeres escritoras de la Edad de Plata parece, en este sentido, un buen medio para recuperar su obra escrita y rescatarlas para el canon literario, así como para convertirlas en un referente, en un modelo a seguir para las mujeres de hoy. La cuestión que hay que abordar es si estas obras de teatro están contribuyendo realmente a la recuperación de la vida y obra de estas escritoras, es decir, si permiten al público general acercarse a su creación literaria y ponen de manifiesto su aportación al panorama literario del momento.

Limitaciones de las biografías teatralizadas: la adaptación, la ficcionalización y la hiperbolización

Si bien, y como ya hemos apuntado, el teatro tiene un papel importante en los avances hacia la igualdad de género, también es cierto que las biografías teatralizadas a las que nos referimos en este artículo cuentan con

algunas características que pueden limitar su eficacia a la hora de impulsar la inclusión de las escritoras de la Edad de Plata en el canon literario.

En primer lugar, como indica Stam (2009, 11), el lenguaje que se ha utilizado para hacer la crítica de las adaptaciones, fundamentalmente las adaptaciones cinematográficas, ha sido en su mayor parte profundamente moralista. En este sentido se suele reflexionar sobre si la adaptación hace justicia al original o lo deforma, si es fiel o infiel a la *opera prima*, si vulgariza, profana, viola el texto primigenio etc., y por tanto, "se puede decir que gran parte de este discurso se ha enfocado en el muy subjetivo asunto de la calidad de las adaptaciones, en lugar de enfocarse en asuntos más interesantes como, por ejemplo: (1) el status teórico de la adaptación y (2) el interés analítico de las adaptaciones" (11–12).

Por otra parte, con frecuencia los llamados "géneros del yo", como las biografías —y en mayor medida las biografías teatralizadas— experimentan un proceso de ficcionalización e hiperbolización que les puede llegar a restar rigor histórico.

Como apunta Alberca (2007) "basta asomarse a algunas memorias, diarios o autobiografías, para ver hasta qué punto algunos autobiógrafos se aferran a una sola cara de su personalidad, normalmente a la más fatua y simple, para evitar los perfiles más comprometedores y refugiarse en difuminados dibujos mediante olvidos complacientes" (20). De igual forma las biografías teatralizadas de escritoras e intelectuales de la Edad de Plata no son sino imágenes ficcionalizadas de sus protagonistas, una ficción de la ficción.

Esto no puede, sin embargo, abocarnos al error de pensar que la teatralización de una biografía, e incluso, la escritura de la biografía misma de un autor, es imposible. Alberca (2007) afirma que "la creencia de que la verdad absoluta es inasible puede ser una creencia respetable, pero no parece que sea suficiente para igualar los relatos factuales y los ficticios" (47). Según el autor, en la autobiografía, como en tantos otros géneros del yo, "seleccionamos recuerdos, ordenamos y jerarquizamos los hechos o les damos una cronología, a veces forzada, según procedimientos similares a los de la novela. Sin embargo, todas estas operaciones memorialísticas y narrativas, consustanciales al relato autobiográfico, no presuponen invención o ficción" (Alberca, 2017, 48), aunque quizás sí puedan suponer una cierta hiperbolización.

En el mismo sentido se pronuncia Ricoeur cuando dice que "la idea de relato exhaustivo es una idea performativamente imposible. El relato

entraña por necesidad una dimensión selectiva" (2010 [2003], 581). La adaptación teatral de una biografía implica, necesariamente, seleccionar, suprimir, elegir los momentos más destacados o de énfasis, etc. pero no por eso deja de ser una rememoración vital de una persona y, por tanto, de estar sujeta a un cierto pacto de veracidad. El problema está, no obstante, en caer en posibles manipulaciones ideológicas, conscientes o inconscientes, de estas biografías de modo que su reconstrucción fuera movilizada "al servicio de la búsqueda, del requerimiento, de la reivindicación de identidad" (Ricoeur, 2010 [2003], 111). Es decir, al rememorar a través de la teatralización los elementos más significativos de las vidas de las autoras protagonistas, corremos el peligro de hacer un uso instrumentalizado de las mismas, cuyos efectos podrían ser, entre otros, la distorsión de la realidad o la legitimación del sistema de poder (Ricoeur, 2010 [2003], 112–113).

En este sentido, si bien es cierto que no se puede calificar a la teatralización de una biografía, una ficción, de mentirosa, parece no tener sentido mitificar el relato de la propia vida si lo que se pretende es recuperar las voces de las mujeres escritoras olvidadas del pasado: "la superposición de versiones, coincidentes en uso momentos y divergentes en otros, crea una mitología frondosa, impenetrable para el lector, al que se le oculta la verdadera biografía y al que sólo el conocimiento de la vida real del autor le devolverá el auténtico referente con el que cotejar y contrastar esas versiones superpuestas del pasado personal" (Alberca, 2007, 293–294).

En el caso concreto de las biografías teatralizadas de escritoras de la Edad de Plata, y tal y como hemos comentado, estas se han centrado fundamentalmente en recuperar a figuras pioneras del feminismo en España, tratándose habitualmente de personas afines en su mayoría a políticas de izquierda, o escritoras, artistas e intelectuales que por su perfil biográfico o profesional pueden alinearse a estas líneas ideológicas (García-Manso, 2016).

Por una parte, y desde la perspectiva cronológica, estas adaptaciones se centran principalmente en los años republicanos y el exilio español por considerarlo un período de importantes transformaciones y conquistas de derechos para las mujeres. Se selecciona a autoras que pueden alinearse con estos principios ideológicos y no otros.

Se seleccionan, asimismo, pasajes significativos de las biografías de las autoras objeto de la adaptación, o se inventan para dotarlos de simbolismo ideológico (Nieva-de la Paz, 2019). Interesa mostrarlas, sobre todo,

como autoras feministas, republicanas, que rechazan el modelo femenino tradicional. Por este motivo, se pone el énfasis en los logros profesionales y la recuperación de las ideas de las autoras representadas a fin de subrayar su independencia y modernidad (García-Manso, 2016). Tienen menor importancia su papel como madres y esposas, por ejemplo.

Por otra parte, se utilizan documentos (folletos, cartas, poemas, texto, etc.) y elementos audiovisuales (proyecciones fílmicas, cuadros, emisiones de radio) en el montaje de las obras para dotar de realismo a la obra y dar a conocer la obra y pensamiento de las autoras objeto de la adaptación (Nieva-de la Paz, 2019). Se emplean personajes o escenarios que permiten rememorar el pasado de las mujeres sobre las que versa la adaptación teatral y dotarla de dramatismo: fantasmas, cementerios, tumbas, etc. Aparecen referencias constantes a la memoria y a la necesidad de su recuperación (Nieva-de la Paz, 2019). Se utilizan elementos simbólicos como personajes que sufren alzhéimer y a los que es necesario ayudar a recordar (García-Pascual, 2014), por ejemplo.

Adicionalmente, es frecuente el empleo del monólogo interior para conectar mejor al público con el mundo emocional de la autora objeto de la adaptación (Nieva-de la Paz, 2019). Se produce una identificación con personajes míticos o literarios y personajes de la historia reciente que resultan representativos o simbólicos para ilustrar el drama de la vida de las mujeres representadas, por ejemplo: Antígona, Medea, Casandra y Mariana Pineda, Federico García Lorca o Pablo Picasso (García-Pascual, 2014). También se utilizan espacios como la cocina, la mesa de trabajo o los viajes que se convierten en un símbolo del tipo de vida que tuvieron las mujeres sobre las que versa la adaptación teatral (Nieva-de la Paz, 2019).

Finalmente, las autoras de la Edad de Plata seleccionadas para su adaptación teatral con frecuencia forman parte de una nómina muy concreta, de gran impacto mediático debido en gran medida a sus convicciones ideológicas y políticas, que copa el protagonismo de los estudios críticos y de los proyectos de investigación con perspectiva de género en torno a la Edad de Plata. Esto repercute, sin embargo, negativamente en la recuperación de la vida de otras muchas mujeres escritoras e intelectuales (políticas, artistas, etc.), que no presentan alguna de estas características o el rescate de aquellas que, presentándolas, tuvieron o tienen un impacto social mucho menor, por ejemplo: Blanca de los Ríos, María Goyri, María Luz Morales, Carmen de Icaza, Teresa de Escoriaza, Carmen Velacoracho, Lucía Sánchez Saornil, Consuelo Berges, Mercedes Camposada, Eulalia Galvarriato, y un largo etcétera.

En conclusión, las adaptaciones de biografías de escritoras de la Edad de Plata a las que nos referimos en este artículo se focalizan frecuentemente en un conjunto de autoras limitado, concretamente figuras destacadas por su ideología de izquierdas y pensamiento feminista, y en "momentos muy concretos de la vida de estas protagonistas, momentos especialmente significativos de su aportación a la lucha por la igualdad", es decir, no se interesan tanto por "indagar en la verdad de lo que ocurrió (qué hechos protagonizaron y cómo lo hicieron), como dotar de simbolismo y valor genérico a los episodios recreados" (Nieva de la Paz, 2019, 201). Esto limita en gran parte, desde nuestro punto de vista, la eficacia de los esfuerzos realizados para recuperar a las mujeres de la Edad de Plata, y dificulta, como tendremos ocasión de ver, su plena inclusión en el canon.

Asimismo, la reflexión sobre estas adaptaciones teatrales de biografías de escritoras de la Edad de Plata nos hace plantearnos el problema del posible uso abusivo de la memoria socapa de un supuesto deber de "hacer justicia". Como afirmaba Todorov (1995), leído por Ricoeur, el control de la memoria "no es sólo propio de los regímenes totalitarios; es patrimonio de todos los celosos de la gloria" (Ricoeur, 2010 [2003], 117). Este modo de acercarse a la vida y obra de las escritoras de la Edad de Plata, aunque lícito, podría volver a marginalizar la obra de las mujeres en tanto que tiende a agrupar a estas escritoras por su simbolismo ideológico y no, precisamente, por su excelencia creativa.

Algunos estudios sobre la eficacia de los esfuerzos realizados para recuperar a las mujeres escritoras de la Edad de Plata

En el año 2012 los investigadores Ana López-Navajas y Ángel López García realizaron un estudio sobre el desconocimiento de la tradición literaria femenina y su repercusión en la falta de autoridad social de las mujeres. Los autores concluyeron que la exclusión de las mujeres de los manuales y textos de referencia escolares aboca a la sociedad a la transmisión de una historia falseada que mina la autoridad social de las mujeres y les impide el ejercicio del poder. En el año 2014 López-Navajas, ya en solitario, realizó, además, un exhaustivo análisis de la presencia femenina en más de un centenar de manuales de la ESO (Educación Secundaria Obligatoria) de todas las asignaturas y cursos de tres editoriales españolas

diferentes. La autora concluyó en este estudio que "los textos escolares [españoles] no recogen las aportaciones de las mujeres a la cultura y la sociedad ni su activa participación en la historia" (2014, 302), solo el 12,8 %, y que esta ausencia "se convierte en un activo mecanismo discriminatorio con una gran inercia y que articula la ocultación de los logros femeninos, puesto que presenta una visión del mundo androcéntrica y epistémicamente muy limitada y que se difunde desde la enseñanza" (2014, 302).

Por su parte, en 2020, Sonia Sánchez estudió el número de escritores (705) y escritoras (74) que aparecen en libros de texto de 4º de ESO de seis editoriales españolas publicados para la última reforma legislativa. La autora concluyó que, es sorprendente que al día de hoy las escritoras aún no estén incluidas en los manuales escolares estudiados y clama por una necesaria revisión de los planes de estudio no solo de la asignatura de lengua y literatura castellana, sino del resto de asignaturas.

También en el año 2020, Estíbaliz Espejo-Saavedra realizó un análisis del apartado dedicado a la literatura en los manuales de Lengua y Literatura en primero y segundo de bachillerato de las tres editoriales más utilizadas en los institutos de la Comunidad de Madrid. La autora concluyó que la presencia femenina en estos manuales es ínfima y que "en los pocos casos en los que se hace mención de mujeres autoras, lo habitual es que solo se refleje su nombre" (Espejo-Saavedra, 2020, 60). También indicó que es llamativo que "pese a que en todos los manuales analizados podemos encontrar una generosa introducción acerca del contexto histórico y sociocultural de cada periodo, en ninguno de ellos se alude a la condición y la situación de la mujer (Espejo-Saavedra, 2020, 60).

En el mismo sentido se pronuncia Zaida Vila en su análisis de cuatro libros de lengua y literatura castellana de 2º de Bachillerato de las tres editoriales más presentes en las clases de esta materia y uno de uso geográficamente más reducido. En este caso la autora indica que el número de autoras incluidas en estos manuales es ridículo en comparación con el número de autores y que esto "inclina a pensar que la inclusión de estos nombres femeninos es simplemente una obligación para ser políticamente correcto o acatar ciertas directrices de la ley educativa en vigor" (2020, 107).

También la ya mencionada Alba Martín Santaella (2021, 52–70) realizó en su trabajo sobre la *Revista de Occidente* un análisis de la presencia femenina en las antologías y grandes obras de la historiografía literaria

que han abordado la Edad de Plata de la literatura española. La autora concluye que la presencia de las mujeres en estos trabajos, incluso en algunos muy recientes realizados por voces autorizadas, es casi nula; aún más, en ellos no se aborda siquiera la presencia del movimiento feminista en España en dicho periodo. En este sentido en opinión de Martín Santaella, ni los intelectuales y artistas de la Edad de Plata ni los grandes críticos, también actuales, "han visto necesario reivindicar dicho espacio ni incluirlas […] entre las páginas de la «gran literatura», al menos por una cuestión de justicia histórica" (Martín, 2021, 67).

A la vista de los trabajos mencionados, parece que, a pesar de los esfuerzos por recuperar la vida y obra de las mujeres escritoras de la Edad de Plata desde diversos ámbitos, estas siguen sin ser incluidas en el canon literario y suelen ser tratadas de manera marginal y superficial en el ámbito de la enseñanza y la crítica literaria. Asimismo, muchas de estas escritoras tienden a ser agrupadas y reivindicadas por la actualidad de su compromiso ideológico y no por las características y aportes de su obra creativa, lo que genera una posible "falsa categorización", en terminología de Russ (2018), que no contribuye a su recuperación como autoras.

Valoración cuantitativa de la recuperación de la figura y obra de las mujeres escritoras de la Edad de Plata

Existen algunas herramientas de acceso público que permiten estimar en cierta medida la mayor o menor relevancia de distintos temas en la sociedad, siendo Google Tendencias probablemente la más conocida (Lorenzo, 2017).

Google Tendencias es una herramienta de acceso libre y gratuito que permite comparar la popularidad de búsqueda de varias palabras o frases en un periodo de tiempo determinado. Los resultados se muestran en valores relativos, basados en una escala del 0 a 100, donde 100 representa el punto más alto en niveles de búsquedas realizadas respecto a un término o palabra clave (Academia Crandi, 2021).

Con el objetivo de valorar en qué medida crece el interés de la sociedad española por la figura de las mujeres escritoras de la Edad de Plata, se ha realizado una consulta a Google Tendencias con las siguientes características:

- Términos consultados (escritoras): "Maria Zambrano"; "Emilia Pardo Bazan"; "Carmen de Burgos"; "Elena Fortun"; "Margarita Xirgu"[3]
- Términos consultados (escritores): "Benito Perez Galdos"; "Rafael Alberti"; "Ramon Gomez de la Serna"
- Periodo: 01/01/2006 hasta 30/11/2021[4]
- Región: España

En este caso, el análisis de los resultados permite obtener la siguiente gráfica:

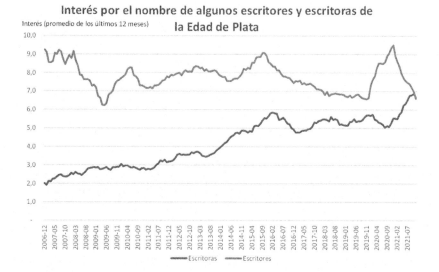

Interés por el nombre de algunos escritores y escritoras de la Edad de Plata

Puede apreciarse en la gráfica anterior cómo los españoles cada vez buscan más en Google el nombre de las citadas escritoras de la Edad de Plata y cómo la frecuencia de estas búsquedas es prácticamente idéntica a la frecuencia con la que se buscan los nombres de otros escritores de primer nivel de la Edad de Plata.

[3] Los términos se han buscado entrecomillados y sin acentos ya que la mayoría de los usuarios de Google en la región de España han realizado estas búsquedas sin incluir los acentos en el buscador. Por ejemplo, en la región de España la búsqueda "Maria Zambrano" fue más de 9 veces más frecuente que la búsqueda "María Zambrano". Desgraciadamente, el uso de los acentos no es muy común en las búsquedas de Google.

[4] Se ha escogido un periodo superior a los 15 años, al considerar que es un plazo suficiente para poder observar tendencias, si las hubiera.

A continuación, se ha repetido el ejercicio, pero referido al volumen de búsquedas en Google sobre la obra de estos escritores:

- Términos consultados (escritoras): Maria Zambrano obras; Emilia Pardo Bazan obras; Carmen de Burgos obras; Elena Fortun obras; Margarita Xirgu obras[5]
- Términos consultados (escritores): Benito Perez Galdos obras; Rafael Alberti obras; Ramon Gomez de la Serna obras[6]
- Periodo: 01/01/2006 hasta 30/11/2021
- Región: España

En este caso, el análisis de los resultados obtenidos permite obtener la siguiente gráfica:

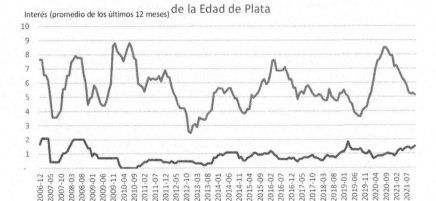

Interés por conocer la obra de algunos escritores y escritoras de la Edad de Plata

5 En este caso la búsqueda se ha realizado sin entrecomillar y, nuevamente, sin acentos. Se ha optado por añadir el término "obras" a la consulta para intentar estimar el interés de los ciudadanos por conocer las obras de estas escritoras y escritores. Alternativamente se podría haber realizado este ejercicio analizando la frecuencia de búsqueda de algunas obras concretas, sin embargo (i) no todas las escritoras y escritores tienen una gran obra de referencia con un título unívoco que suela ser buscado en Google con la suficiente frecuencia como para que las conclusiones del análisis fuesen significativas, y (ii) se introduce un elemento adicional de subjetividad al tener que acotarse qué obras en concreto se quieren estudiar para cada autor.

6 En este caso la búsqueda también se ha realizado sin entrecomillar y sin acentos.

En esta segunda gráfica, sin embargo, puede observarse que la brecha entre el volumen de consultas en Google referidas a la obra de escritoras y el volumen de consultas en Google referidas a la obra de escritores se encuentra muy lejos de cerrarse.

Conclusiones

La teatralización de biografías de escritoras relevantes de la Edad de Plata forma parte del conjunto de iniciativas académicas y creativas de ciertos sectores de la cultura española y latinoamericana por rescatar, principalmente, la vida y obra de escritoras de la Edad de Plata que por su ideología o pensamiento conectan con parte del pensamiento feminista actual. En este sentido, se seleccionan autoras relacionadas con el área ideológica de izquierdas, represaliadas por la guerra civil, cuya vida puede servir de modelo para la mujer del siglo XXI, esto es, mujeres empoderadas, luchadoras, con ambición profesional que se apartan del arquetipo del "ángel del hogar" o de la relegación de la mujer al ámbito doméstico.

A pesar del inmenso valor de estas iniciativas, reivindicar la figura de estas escritoras fundamentalmente por el valor simbólico de su vida o su ideología, supone relegar, desde nuestro punto de vista, a un segundo plano su obra creativa y, en definitiva, no recuperarlas para el canon literario. Del mismo modo, reducir la nómina de autoras de la Edad de Plata "rescatables" por parte de la historiografía, al hecho de si contribuyeron o no a la consolidación del pensamiento feminista moderno o a las posibilidades de impacto mediático de su figura, supone no solo no contribuir a la apertura del canon, sino instituir un modelo normativo siguiendo criterios morales o éticos que crean nuevas marginalidades, "nuevos centros y nuevos bordes" (Martín, 2021, 51) y, en consecuencia, no contribuir realmente a su descolonización del patriarcado.

Por otra parte, trabajos de investigación actuales sobre la inclusión de las mujeres en los manuales escolares y en los manuales de historiografía literaria muestran que las iniciativas para la recuperación de su vida y obra de las mujeres escritoras de la Edad de Plata no parecen estar funcionando: la presencia de las mujeres en los mismos es ínfima, suelen aparecer en epígrafes aparte a los de los hombres y su obra no es tratada con profundidad.

Asimismo, el análisis de la frecuencia con la que se realizan búsquedas en Google Tendencias sobre los nombres de estas escritoras y sobre sus

obras parece corroborar que el creciente conocimiento e interés sobre la vida de estas escritoras no se está traduciendo de forma clara en un mayor conocimiento e interés sobre sus obras literarias.

Quizás la clave de esta problemática esté en que, tal como indicaban Vilches-de Frutos et al. (2014), "aunque se ha iniciado la recuperación de figuras y obras producidas por las creadoras republicanas en el destierro, que han permanecido hasta hace pocos años prácticamente ignoradas, se encuentra todavía en un estado incipiente la aplicación de la clave analítica de Género tanto al estudio de temas, argumentos y conflictos, diseño de personajes, utilización simbólica de los espacios plásticos y sonoros e innovación formal (en los textos) y técnica (hibridación de géneros y empleo de nuevas tecnologías en los discursos escénicos), así como su labor como agentes de la producción teatral en el exilio (directoras, guionistas de radio y televisión, figurinistas, decoradoras, etc.)" (2014, 14).

Si bien todas las iniciativas para recuperar la vida y obra de las mujeres de la Edad de Plata son importantes y necesarias, parece urgente invertir más en la reedición de sus obras (en la línea de editoriales como Torremozas o Renacimiento), ampliando la nómina de autoras rescatadas, y en los trabajos críticos acerca de su obra escrita. Estos deberían, además, estar enfocados no solo en mostrar la modernidad del pensamiento de estas mujeres y de su papel en la configuración del pensamiento feminista moderno, sino en su aportación al panorama literario del momento, su proximidad o no a las corrientes literarias que tradicionalmente se identifican en este periodo histórico, a fin de cuestionar y revertir de manera efectiva el canon predominantemente masculino de nuestro siglo XX. Asimismo, es indispensable promover iniciativas de orden didáctico como las que recoge López-Navajas y Querol (2014) a fin de aumentar el conocimiento sobre la obra literaria de las mujeres escritoras de la Edad de Plata en las aulas.

Bibliografía

Academia Crandi (2021). "¿Qué son las tendencias Google y cuál es su importancia?" En https://academia.crandi.com/posicionamiento-seo/tendencias-google/. Consultado el 12 de enero de 2022.

Alberca, Manuel (2007). *El pacto ambiguo. De la novela autobiográfica a la autoficción*. Madrid: Biblioteca Nueva.

Alonso, Encarna (2016). *Machismo y vanguardia. Escritoras y artistas en la España de preguerra.* Madrid: Devenir el otro.

Bloom, Harold (1994). *The western canon. The books and school of the ages.* Nueva York: Harcourt Brace. Trad. Esp. *El canon occidental.* Barcelona: Anagrama, 1995.

Bourdieu, Pierre (1997). *Las reglas del arte. Génesis y estructura del campo literario.* Barcelona: Anagrama.

Bourdieu, Pierre (2010). *La dominación masculina.* Barcelona: Anagrama.

Camps, Victoria (2013). *El siglo de las mujeres.* Madrid: Cátedra.

Capdevila, Nuria (2018). *El regreso de las modernas.* Valencia: La Caja Books.

Culler, J. (1988). *Framing the sign.* Oxford: Blackwell.

Espejo-Saavedra, Estíbaliz (2020). "La necesidad de las teorías críticas feministas en la escuela: un vistazo al canon literario". *Puentes de Crítica Literaria y Cultural,* 7, 58–65.

Fraga, María Jesús (2018). "2018: El año de la mujer. La segunda juventud de las escritoras de la Edad de Plata". *Mediodía,* 1, 167–177.

García, Jairo (2013). *La mitad ignorada (en torno a las mujeres intelectuales de la Segunda República).* Madrid: Devenir el otro.

García-Manso, Luisa (2016). "Las autoras dramáticas españolas del exilio republicano de 1939 como protagonistas teatrales: hacia la construcción de una genealogía". *Bulletin of Hispanic Studies,* 93, 8, 885–899.

García-Manso, Luisa (2020). "Memoria transcultural, exilio republicano y teatro: *Visto al pasar* (2002), de Carmen Antón, actriz de La Barraca, y *Desde la mecedora* (2017), de Elena Boledi". *Romance Studies,* 38, 3, 134–147.

García-Pascual, Raquel (2014). "Las protagonistas del exilio republicano en la escena española del siglo XXI: una aproximación". Vilches-de Frutos, Francisca, Nieva-de la Paz, Pilar, López García, José Ramón y Aznar Soler, Manuel (eds.), *Género y Exilio Teatral Republicano: Entre la Tradición y la Vanguardia* (223–236). Amsterdam-New York: Ropodi.

García-Pascual, Raquel (2020). "La escena española actual ante las mujeres del exilio republicano en Argentina". *Romance Studies,* 38, 3, 148–159. Consultado el 12 de enero de 2022.

Gates, H. L. (1992). *Loose canons: Notes on the culture wars.* Nueva York: Oxford.

Harris, W. V. (1991). "Canonicity". *PMLA,* 106, 1, 110–121.

Ibeas, Nieves y Millán, Mª Ángeles (ed.) (1997). *La conjura del olvido. Escritura y feminismo*. Barcelona: Icaria Antrazyt.

Kermode, F. (1979). "Institutional control of interpretation". *Salgamundi*, 43, 72–86. Trad. Esp. El control institucional de la interpretación. *Saber* 6, 5–13, 1985.

López-Navajas, Ana (2014). "Análisis de la ausencia de las mujeres en los manuales de la ESO: una genealogía de conocimiento ocultada". *Revista de Educación*, 363, 282–308.

López-Navajas, Ana y López García, Ángel (2012). "El desconocimiento de la tradición literaria femenina y su repercusión en la falta de autoridad social de las mujeres". *Quaderns de Filologia. Estudis literaris*, XVII, 27–40.

López-Navajas, Ana y Querol, María (2014). "Las escritoras ausentes en los manuales: propuestas para su inclusión". *Didáctica. Lengua y Literatura*, 26, 217–240.

Lorenzo, Adrián (2017). "Google Trends, la herramienta para descubrir de qué habla el mundo". En *Google Trends, la herramienta para descubrir de qué habla el mundo | BBVA*. Consultado el 12 de enero de 2022

Martín, Alba (2021). *Desde la otra orilla. Las mujeres en la Revista de Occidente (1923–1936)*. Almería: Edual.

Nieva-de la Paz, Pilar (2019). "Iconos femeninos contemporáneos: propuestas desde la escena actual". *Estreno. Cuadernos del Teatro Español Contemporáneo Especial*, 190–205.

Pascual, Itziar (2016). "Mujeres inspiradoras en la escena española contemporánea". *Anales de Literatura Española Contemporánea*, 41, 2, 201–226.

Plaza-Aguado, Inmaculada (2012). "Estereotipos sobre las escritoras en los prólogos a las poetas españolas de preguerra". Vilches-de Frutos, Francisca y Nieva-de la Paz, Pilar (coord. y ed.). *Imágenes femeninas en la literatura española y las artes escénicas (siglos XX y XXI)* (83–103). Ohio: Society of Spanish and Spanish-American Studies.

Pozuelo-Yvancos, José María (1996). "Canon ¿estética o pedagogía?", *Ínsula* 600, 3–4.

Pozuelo-Yvancos, José María (2000). *Teoría del canon y literatura española*. Madrid: Cátedra.

Ricoeur, Paul (2010). *La memoria, la historia, el olvido*. Madrid: Trotta.ERobinson, L. S. (1983). "Treason our text: Feminist challenges to the literary canon". *Tulsa Studies in Women's Literature*, 2, 1, 83–98.

Russ, Joanna (2018). *Cómo acabar con la escritura de las mujeres*. Sevilla/ Madrid: Barret/Dos Bigotes.

Sánchez Martínez, Sonia (2020). "Escritoras (des)conocidas y ausentes en los libros de texto. Siglo XX. Una propuesta de inclusión". *Aula de Encuentro*, 22, 2, 22–57.

Scanlon, Geraldine M. (1986). *La polémica feminista en la España contemporánea 1868–1974*, Madrid: Akal, trad. de Rafael Mazarrasa.

Stama, Robert (2009). *Teoría práctica de la adaptación*. México: Textos de difusión cultural/UNAM.

Sullà, E. (comp.) (1998). *El canon literario*. Madrid: Arco Libros.

Todorov, Tzvetan (1995). *Les Abus de la mérmoire*. Paris: Arléa. Trad. Esp. Miguel Salazar, *Los abusos de la memoria*. Barcelona: Paidós, 2000.

Vila, Zaida (2020). "Hacia la coeducación: análisis de los libros de Lengua castellana y Literatura de 2º de Bachillerato". *Aula encuentro*, 22, 2, 86–112.

Vilches-de Frutos, Francisca ; Nieva-de la Paz, Pilar, López García, José Ramón y Aznar Soler, Manuel (2014). "Exilio, paradigmas identitarios y agencia femenina: la renovación de los discursos narrativos y visuales del Teatro Español del siglo XX". Vilches-de Frutos, Francisca, Nieva-de la Paz, Pilar, López García, José Ramón y Aznar Soler, Manuel (eds.). *Género y Exilio Teatral Republicano: Entre la Tradición y la Vanguardia* (13–27). Amsterdam-New York: Ropodi.

Vilches-de Frutos, Francisca y Nieva-de la Paz, Pilar (2012). "Representaciones de género en la industria cultural. Textos, imágenes, públicos y valor económico". Vilches-de Frutos, Francisca y Nieva-de la Paz, Pilar, *Imágenes femeninas en la literatura española y las artes escénicas (siglos XX-XXI)* (15–34). Ohio: Society of Spanish and Spanish-American Studies.

Zavala, Iris M. (2011). *Breve historia feminista de la literatura española (en lengua castellana). I. Teoría feminista: Discursos y diferencia*. Barcelona: Anthropos.

8.

Entrevistas con Teresa de Jesús: holografías transatlánticas de Gabriela Mistral y Rafael Gordon

ALMUDENA VIDORRETA
Universidad Internacional de La Rioja
almudena.vidorreta@unir.net

Resumen: El legado de Teresa de Jesús ha sido reinterpretado desde perspectivas muy heterogéneas. Erigida como un singular personaje de la Modernidad Temprana y convertida en un icono del feminismo contemporáneo, sus representaciones son innumerables tanto en el campo literario como en la gran pantalla. Este trabajo analiza motivos y estrategias retóricas para la configuración de dos diálogos en los que la santa ha sido convertida en interlocutora ficcional: una conversación escrita y protagonizada por Gabriela Mistral a la altura de 1925 para una de sus crónicas; y, en el ámbito audiovisual, la entrevista con un holograma de la de Ávila en la película *Teresa, Teresa*, de Rafael Gordon (2003). Pese a su naturaleza diversa, convergen en la convocación de ciertos tópicos y la imitación de la escritura teresiana, en la que el molde dialógico estuvo presente tanto en su poesía, como en su prosa confesional o en su autobiografía espiritual.

Palabras clave: Santa Teresa, Gabriela Mistral, diálogo, Rafael Gordon.

Abstract: "Interviews with Teresa de Jesús: Transatlantic Holographies by Gabriela Mistral and Rafael Gordon". The legacy of Teresa of Avila has been reinterpreted from many diverse perspectives. Rereadings of her figure have enhanced her status both as an extraordinary woman writer from the Early Modernity and as a feminist symbol in literature and cinema. This paper analyzes some prevalent topics and rhetorical strategies employed in two fictional dialogues with Saint Teresa: an original conversation crafted by Gabriela Mistral starring herself in a literary chronicle from 1925; and an interview with her hologram, conducted in a lifelike television program by a woman reporter in *Teresa, Teresa*, a film by Rafael Gordon (2003). Although both examples are very different in nature, they draw on common topoi as well as on the imitation

of Saint Teresa's literature, particularly her well-known recourse to the conventions of the dialogue both in her prose and poetry.

Keywords: Saint Teresa, Gabriela Mistral, dialogue, Rafael Gordon.

Cada vez son más los espacios destinados a las experiencias de realidad virtual o aumentada[1]. Durante los últimos años, las proyecciones audiovisuales y las holografías han ganado terreno en museos y exposiciones temporales. Este tipo de propuestas, que apelan a lo sensorial, consisten, más que en conocer una época, una persona o una obra, en tratar de experimentarlas, en invitar a vivirlas. Ideales para la iniciación en una determinada disciplina, así como para el disfrute de escolares y aficionados, se han convertido en un recurso didáctico que forma parte ya de nuestra infraestructura cultural, pero también en una herramienta del aparato administrativo y del mundo de las telecomunicaciones. Son fruto de un largo recorrido tecnológico e intelectual, cuya complejidad requiere todavía de una mayor reflexión crítica. Entre otros prodigios, permiten la interacción con un objeto no viviente, la manipulación de una realidad inamovible, o la conversación con un ser difunto. De ello tratan estas páginas.

El objeto de este trabajo es presentar algunas manifestaciones de cómo se emplea el mito teresiano, los usos culturales de la figura de Teresa de Jesús a lo largo del último siglo a través de diversas apropiaciones culturales, así como la imitación de su estilo escriturario para la configuración de un personaje espiritual con el que dialogan dos mujeres desde la literatura y el cine. Una de ellas es el alter ego de Gabriela Mistral en la conversación que compuso ella misma para uno de sus artículos de 1925, crónica de un periplo castellano durante sus tan disfrutados viajes por la península Ibérica. La otra, una entrevistadora de hologramas de la película *Teresa, Teresa*, de 2003, dirigida por Rafael Gordon (Madrid, 1947), culmen audiovisual de algunos de los elementos que ya podían atisbarse, por ejemplo, en la aguda prosa de la chilena, como trataremos de mostrar. A pesar de sus divergencias, se analizará de qué manera convergen estos ejemplos por medio de las citas paralelas de la obra de santa Teresa y la memoria de ciertos motivos recurrentes para la recreación de tan singular personaje, cuyo influjo e inspiración parece inagotable cinco siglos después.

[1] Madrid Artes Digitales, primer museo permanente de realidad virtual, es un ejemplo de ello. Abre sus puertas en 2022 en el seno del centro de creación contemporánea del Matadero para convertirse en el primer centro de experiencias inmersivas de Europa.

Entrevistas y diálogos: de los tiempos de Teresa a nuestros días

Sabida es la consideración del género dramático, según el capítulo tercero de la *Poética* de Aristóteles, como aquel que tiene por fin imitar a las personas realizando acciones, esto es, en estado performativo. El cine es digno heredero de las representaciones clásicas, en las que el público se imbuía de la trama en presencia de sus actores, si bien la pantalla construye un muro cristalino en ocasiones más infranqueable que la cuarta pared de un escenario. En cualquier caso, los une la acción y la interacción de los personajes, habitualmente en forma conversacional.

Dejando a un lado los géneros teatrales, de los que indudablemente es deudor el lenguaje cinematográfico, la esencia del molde conversacional como marco pragmático cuenta, además, con una herencia literaria de suma importancia en época áurea, que ha despertado un notable interés entre los hispanistas (Gómez, 1988, 7). Siguiendo el ejemplo de los clásicos, el diálogo se convirtió en un género por excelencia durante el Renacimiento, después de una larga trayectoria que prosigue prácticamente inextinguible hasta nuestros días. Con el Humanismo, esta modalidad discursiva, que bebe tanto de la antigüedad grecolatina como de las culturas orientales, adquirió un notable protagonismo como forma de argumentación, exploración y transmisión del conocimiento para el tratamiento de todo tipo de asuntos (Vian Herrero, 2010). Era de sobra conocida su eficacia pedagógica: sentirse partícipe de la reflexión, acompañar al surgimiento de las ideas mostradas en estilo directo, además de la admiración provocada. En definitiva, promueve la viveza de la lengua y favorece el deleite del receptor.

Escoger el molde conversacional para revisitar el personaje de Teresa de Jesús no es en modo alguno una técnica ajena a su propia obra literaria. La estructura dialógica subyace a menudo en la obra teresiana a través de diversas formas, tanto en la poesía, como en la prosa confesional o la autobiografía espiritual. Al igual que en otros títulos esenciales de su producción, ella misma sigue en su *Vida* preceptos elocutivos para la transcripción de su comunicación con Dios, "implicado en el acto de la escritura", plagada de exclamaciones, interrogaciones y respuestas, que alejan su proyecto literario de los tratados de oración tradicionales (Egido, 2012, 156). Del mismo modo que Teresa de Cepeda alude y pone voz a los interlocutores de sus numerosos parlamentos literarios, desde confesores y monjas de su orden hasta la propia divinidad, muchas

de sus más agudas lectoras modernas han recurrido al artificio del diálogo para entablar su particular conversación con la de Ávila.

Precisamente ese aspecto llama la atención de una de las actrices que intervino en la película de Rafael Gordon, *Teresa Teresa,* en la publicación de cuyo guion otorgó un espacio en los preliminares al testimonio de las dos actrices principales de la cinta (Gordon, 2002). Assumpta Serna, que encarna la vanidad del mundo[2], la terrenal entrevistadora, expresa su admiración por el trabajo del cineasta señalando que

> ha sido capaz de decir lo que piensa en una conversación entre dos mujeres. Así de simple. Así de difícil: la espiritualidad enfrentada a la sensualidad... Y sé que, sea cual sea la andadura en el mercado mundial, esta película va a quedar siempre en la categoría de lo excepcional, quedará en la memoria de los que han osado ver y escuchar sin prisa, sin prejuicios preconcebidos, ese encaje de bolillos, ese mapa de emociones que son dos rostros humanos (Serna en Gordon, 2002, 11).

El diálogo fue también la forma elegida por Gabriela Mistral para dar cuenta de su propio mapa de emociones, así como de ese enfrentamiento entre el plano espiritual y lo terrenal. De esa crónica de viajes titulada "Castilla", en la que enseguida nos detendremos con más detalle, conviene llamar la atención sobre dos aspectos que enmarcan su escritura en otro contexto mucho más cercano. Por una parte, la chilena recorre la geografía de sus viajes a través de la literatura en numerosas ocasiones, prosas en las que narra sus experiencias y describe detalladamente sus reflexiones sobre destinos tan dispares como Ecuador o la Provenza. Por otra, si nos centramos en lo que respecta al diálogo como estrategia escrituraria, son muchos los personajes con los que la chilena simuló entablar animadas conversaciones, "como si fueran amigos suyos con quienes se encontrara a diario y discutiera los temas que más les atañen" (Gazarian-Gautier, 1990, 20): san Francisco de Asís, san Vicente de Paúl o santa Teresa de Lisieux, entre otros. En los recursos empleados para construir su conversación con la de Ávila y enmarcar sus apariciones vamos a centrarnos a continuación.

[2] La cubierta del libro con el que se dio a imprenta el guion de la cinta posee un falso fotograma de la misma, que es en realidad una fotografía de Ouka-Lele, titulada, precisamente, *La vanidad del mundo hablando al oído de Santa Teresa.*

Teresa ante Gabriela, "sin misterio de aparición"

Es difícil caracterizar algunas de las prosas de Gabriela Mistral, cuya hibridez genérica les otorga, precisamente, la riqueza que hoy nos hace volver a ellas. "Castilla" es considerada una de sus crónicas de viajes, que también posee rasgos de ensayo metaliterario y reflexión metafísica a partes iguales. El texto comienza con la narración de un desplazamiento en tren nocturno de Barcelona a Madrid. La travesía de Mistral en 1925 por la meseta castellana se traduce en una experiencia hipnótica y, desde luego, filosófico-literaria, que arranca con una mención que no parece casual: "Castilla no se conoce sino en extensión; como Kempis, deprime en un versículo" (Mistral, 1978, 203). Conocida es la admiración de santa Teresa por este pensador medieval, autor de la *Imitación de Cristo*, que, según la religiosa, no debía faltar en ninguno de los conventos de su Orden. Así lo apunta en su libro de las *Constituciones*, en el que le otorga un lugar sobresaliente en las bibliotecas de sus reformados conventos: "Tenga cuenta la priora con que haya buenos libros, en especial *Cartujanos, Flos Sanctorum, Contentus Mundi*" (2018, 821), título este último con el que se refiere a la obra de Tomás de Kempis, maestro ascético y defensor de la humildad.

Desde la capital española, Gabriela Mistral se dirigirá con un grupo de amigos a visitar el Escorial, según prosigue en su crónica. Allí, una vez que sus compañeros "caminan delante" de ella (1978, 204), es decir, se queda relativamente sola, se le aparece la santa sin artificio aparente y sin ser llamada:

> Entonces veo venir, sin misterio de aparición, chocando el hábito duro contra los bojes recortados, una vieja monja que se pone a mi lado. Sigo caminando y ella va conmigo. Un poco gruesa, nada ascética, sonríe con risa de boca grande, de sanos dientes; la mejilla es llena y las facciones vigorosas (1978, 204–205).

Es confusa la naturaleza de la imagen puesto que, más adelante, Gabriela y su grupo se dirigen hacia un alojamiento, y la misteriosa mujer no se separa de ella: "la viejecita camina, apegada a mí; entra en la fonda, se queda disimuladita en un rincón. La miro y le sonrío" (1978, 206). Conforme avanza la mañana, tampoco desaparece: "Mi viejecita camina y camina con el ruido de hojas de plátano de sus sandalias secas. […] La fiebre del mediodía con marcha, me rinde, sin que afloje el paso de mi compañera" (1978, 206). No se pierde ocasión de subrayar la fisicidad

de tal personaje, a todas luces impregnado de un halo maternal, según la terminología empleada por Gabriela Mistral: "Me siento, invito a sentarse a mi aparición: el semblante de la vieja de Ávila está rojo como un cántaro castellano" (1978, 206–207). Transformada en una mujer de carne y hueso, Teresa de Jesús se prefigura como una compañera de gesto amistoso, que concuerda con la conversación que mantienen. Este distendido parlamento se acompaña de acotaciones en tiempo presente, que convierten al lector en cómplice de la entrevista: "Mi compañera juega con una rama de espino; la despelleja y me mira a hurtadillas, por verme el enojo" (1978, 207).

Del diálogo se desprende el profundo conocimiento que Gabriela Mistral tuvo de la escritura teresiana, su formación y enseñanzas. Aunque su influjo haya pasado casi desapercibido a los ojos de la crítica hasta la fecha, son muchas las marcas intertextuales que demuestran su atenta lectura y su intenso estudio. Prueba de ello se encuentra en *Tala*, cuyo poema "Vieja" ha sido recordado por dicha razón: "Su corazón aflojado soltando / y su nuca acostando en esta arena. / Las viejas que pudieron no morir, Clara de Asís, Catalina y Teresa" (Mistral, 1993, 165–166).

En "Castilla", Gabriela Mistral recrea ciertos motivos de la obra de su escogida precursora. Va a ser su guía terrenal y espiritual, su acompañante en el camino y la que otorgue claridad a su pensamiento, al igual que lo era Dios para santa Teresa. Por ello, las primeras palabras que le hace decir a la religiosa son del todo reveladoras: "A ver si me dejas, me dice, que yo te haga ver la Castilla mía, para que la comprendas. Mira que es vino fuerte que necesita potencias firmes y que tú vienes de América y tus sentidos son gruesos para una tierra de aire sutil" (Mistral, 1978, 205). El reconocimiento del personaje se produce no por el físico, sino por la palabra, por el recuerdo literario del arte epistolar de la religiosa: "Me mira con sus ojos grandes, y la conozco por su naturalidad y por el tono con que escribía unas bravas cartas a Felipe II" (1978, 205). En la memoria retórica y poética de la escritora chilena reverbera la famosa correspondencia que mantuvo Teresa con el rey de España, cuyos aposentos acaba de visitar, según cuenta, en el Real Monasterio de San Lorenzo de El Escorial. Dicho escenario constituye, además, un lugar privilegiado en cuanto al capital simbólico asociado con la literatura de la Santa: en su biblioteca se custodian nada menos que cuatro de los manuscritos autógrafos de Teresa de Jesús. Los códices de su *Vida*, el *Camino de perfección*, el libro de las *Fundaciones* y el *Modo de visitar los conventos de religiosas* fueron venerados como auténticas reliquias (Antolín, 1914), metonimia

de su propia corporeidad y presencia, al igual que sucede con sus cartas (Sanjuán, 2017, 18–20).

Tan solo unas páginas más adelante, cuando Mistral visita Ávila, incide en el poder vivificador del lenguaje: "estoy entre sus reliquias, pero yo la siento más en una página de *Las Moradas*; me enternece solamente aquel cuadradito húmedo de su jardín donde ella con el hermano jugaban a hacer conventos" (1978, 209). Alude así al capítulo primero de la *Vida*, donde cuenta santa Teresa que, ante la imposibilidad de marcharse a participar con su hermano en las cruzadas contra los moros, tal y como leían en sus libros, se imaginaban que eran "ermitaños; y en una huerta que había en casa procurábamos, como podíamos, hacer ermitas, poniendo unas piedrecillas, que luego se nos caían" (2018, 35)[3].

Con la debida distancia, hay una identificación inmediata de Gabriela Mistral con Teresa de Jesús, entre cuyos apodos se queda, precisamente, con aquel que más las acerca: "Sois *la andariega*, le digo; los españoles te llaman todavía *la fundadora* y los pedantes, *la loca del amor a Cristo*" (1978, 205). De ambas se destaca la movilidad, su faceta viajera, de la que surge, precisamente, la esencia misma del texto que nos ocupa. En ese sentido, Teresa advierte: "Te puedo guiar sin ir preguntando, hasta la frontera de Portugal. Ahora hacen mapas para andariegos. Yo medí mi Castilla caminando; llevo el mapa vivo bajo mis pies, hija" (1978, 205). Teresa de Ávila se adelantó a uno de los fenómenos culturales que más transformaron la experiencia de las mujeres en su progresivo abandono del ámbito exclusivamente privado hacia la conquista del espacio público: el viaje. Considerado, incluso, por parte de la crítica literaria, como una estrategia de escritura femenina, no será hasta finales del siglo XIX cuando aparezca el que Leda Schiavo consideró prototipo de la *mujer itinerante*, aquella que "se convierte en empresaria de sí misma, de su cuerpo o de su intelecto, o de las dos cosas a la vez. Son mujeres que viajan, generalmente solas, y que no aceptan aquello de la doble moral que tanto molestó a Emilia Pardo Bazán" (2002, 249). Ese carácter cosmopolita, que favorece el cuestionamiento y la superación de los estereotipos, es marca y seña del proyecto de Gabriela Mistral. La Premio Nobel asocia tempranamente sus periplos con una cierta experiencia religiosa, llegando a hablar del "místico del viaje" en otro de sus ensayos, titulado "Viajar": "es el que a cada hora saborea el cielo como de nuevo. Santa Teresa va

[3] Se ha modernizado la ortografía, siguiendo las normas actuales.

de un éxtasis al otro como un sembrador por diversas calidades de suelo fértil. [...] El místico del viaje ha tomado la tierra por cielo" (1978, 19). En dicha temática inspiró la religiosa del XVI a otros escritores modernos como Miguel de Unamuno, Federico García Lorca o Camilo José Cela (Rodríguez Fischer, 2015, 286–288).

Imitando el cambio de escenas propio del lenguaje cinematográfico, Gabriela Mistral divide el texto en dos momentos diferenciados: la visita al Escorial, y sus posteriores excursiones a Ávila y Segovia, siguiendo los pasos de la Santa. En su primera despedida, la imagen se disipa casi hasta el fundido en negro como si fuera un final de secuencia: "Y mi vieja de Ávila se queda en el paisaje, erguida y sin dureza, jugando con su bastoncillo de espino. Volteo la cabeza y la veo, fundida como un pino empolvado con la niebla" (Mistral, 1978, 208). Con la llegada a Ávila, el reencuentro se hace esperar: "miro una estatua suya, que no me dice nada, ni su arrobamiento ni sus fundaciones; pasan callejuelas pobres, cruzan vendedores y mujeres que yo saludo con una cándida simpatía queriendo saludar la *carne suya*" (1978, 208). No regresará hasta que Gabriela abandone la ciudad, todo un síntoma de la continuidad del personaje con la biografía de la santa con la que se identifica: "Cuando de Ávila hacia Segovia, mi monja pobre sale a mi encuentro de nuevo, y seguimos el diálogo de la meseta" (1978, 209). Se hace así eco del supuesto rencor que guardó hasta el momento de su muerte hacia su tierra natal, si bien el personaje de la monja que Gabriela Mistral desarrolla quita hierro al asunto.

Gabriela aprovecha la entrevista para inquirir sobre la escritura y la misión de la religiosa, habida cuenta de la simbiosis que sendos proyectos manifiestan en el extraordinario caso de santa Teresa: su experiencia espiritual y su vocación literaria (Márquez Villanueva, 1983, 354). Se trata de un intercambio de tú a tú, como la conversación que la propia santa ideara con la divinidad en el "Coloquio amoroso", poema sobre la igualdad del alma con Dios, la equiparación de la voz poética con su enamorado. Algo similar sucede en poemas epistolares de Teresa de Jesús donde se representa a sí misma, esto es, construye una representación de su propia voz en conversación con los otros. De paso, recrea nada más y nada menos que la voz divina, aquella que le confiere el poder de la escritura, según su propio testimonio. En el caso de la chilena, su comprensión se da por mediación y aparición de la santa, ya que Gabriela Mistral apunta: "me viene la estrofa amada y entiendo" (Mistral, 1978, 210). No obstante, no se trata de una mera revelación milagrosa, sino que es fruto de la lectura, pasión que las une, como reiteradamente enuncia el

personaje de la religiosa. Así, al preguntarle por el origen de su vocación poética, responde: "También lo has leído" (1978, 210). Con sus explicaciones, e imitando el origen de las *obrecillas* de Fray Luis, añade: "Se me cayeron de entre los dedos, y no son muchas. Tú las haces, yo me las hallaba algunos días como frutas redondas en el regazo. Entonces las recogía para mis monjas, hija, para ellas" (1978, 210).

La conversación apócrifa, que imita la oralidad o "elegancia desafeitada" propia de Teresa de Jesús, como también dijera Fray Luis, refrenda el valor de la iconografía teresiana como reclamo feminista en el pensamiento de Gabriela Mistral. No desaprovecha la ocasión de subrayar su condición compartida de poetas, desde la primera reflexión lingüístico-filosófica que pone en boca de la santa: "Castilla casi no es una tierra, es una norma [...]. Se la piensa, nacen conceptos de ella" (1978, 203). Poco a poco, la chilena contagia a su personaje áureo y le atribuye una teoría telúrica de la *inventio* y la *elocutio* en elogio de la sencillez: "en cuanto vuelves y revuelves, lo que vas a decir se te pudre, como una fruta magullada; se te endurecen las palabras, hija, y es el que atajas a la Gracia, que iba caminando a tu encuentro" (Mistral, 1978, 210). La poesía confluye de nuevo con el escenario recreado: las calles nocturnas de "un pueblecito callado, casi atónito en la llanura" (1978, 211).

Finalmente, ambas se sirven de un ejemplo masculino que las acompaña a la llegada de un convento en Segovia donde concluye el texto de "Castilla" y el viaje, cuya despedida se produce venerando la tumba de san Juan de la Cruz. Después del recorrido con la santa, Gabriela Mistral deja aflorar su idea del elemento masculino a partir de tal inspiración:

> Entramos en el convento y las dos mujeres besamos, lado a lado, la sepultura de aquel que le dio a ella doctrina para la búsqueda de lo secreto. Y yo aprendo de nuevo que es de varón de donde la mujer tomará siempre carne de hijo o carne de dios, porque sola, ella tantea el mundo como en una caverna ciega (1978, 213).

La chilena coincide con Teresa en su admiración por san Juan, del que recuerda el famoso "¡Que bien sé yo la fuente que mana y corre / aunque es de noche! / Aquella eterna fuente está escondida".

Teresa Teresa, de Rafael Gordon

La adaptación y recreación de las ideas de la religiosa del XVI a través de un viaje más allá de las dimensiones conocidas ha tenido sus versiones

en numerosas obras de ficción escrita, pero también en películas y series. Ha inspirado numerosos *biopics* en las últimas décadas: desde aquel en blanco y negro dirigido por Juan de Orduña en 1962, *Teresa de Jesús*, pasando por la famosa miniserie de Josefina Molina en 1984, protagonizada por Concha Velasco, hasta el controvertido largometraje de Ray Loriga, *Teresa, el cuerpo de Cristo* (2007), cuyos trances encarnó Paz Vega. Todas ellas refrendan el innegable atractivo del sujeto biográfico en sí mismo (Smith, 2011, 315), cuya validez y versatilidad la han convertido en protagonista de experimentos de todo tipo, también en las tablas (Pascual, 2016, 498–499). Baste como ejemplo *Visions of Ectasy* del británico Nigel Wingrove, quien concluyó este cortometraje casi pornográfico en 1989.

Rafael Gordon engrosa la lista de quienes se han embarcado en ese proceso cinematográfico de reimaginar a la santa de Ávila, convirtiendo la tecnología en el marco esencial de *Teresa, Teresa* (2003). La complejidad de la idea no se corresponde, sin embargo, con el montaje del proyecto, con una escenografía humilde y un reparto reducido. La actriz Assumpta Serna interpreta el papel de una vehemente periodista moderna, que entrevista a Isabel Ordaz en el papel de la monja. Ambas ofrecen un diálogo en el que, desde el siglo XXI, se cuestiona las acciones y el empeño de Teresa de Jesús, mientras se reinterpretan sus propias palabras en un plató de televisión. Sus intervenciones se producen en unas coordenadas espacio-temporales solamente posibles por su carácter virtual, de modo que la ciencia ficción, hoy ya no tan irreal, es la que hace viable la conversación, por obra y gracia de la informática.

La película remite a una supercomputadora capaz de recopilar toda la obra escrita y testimonios de personas fallecidas, en este caso las palabras de Teresa de Jesús, hasta configurar una suerte de holograma parlante con capacidad de reaccionar autónomamente a los estímulos externos, como si del sujeto referencial se tratara. El valor periodístico de semejante invento es incalculable, dada la posibilidad de entrevistar a cualquier figura del pasado sin la necesidad de una máquina del tiempo. Esta película ha sido vista como un retrato del nihilismo español y su neopaganismo, a través del importante reflejo de la identidad femenina de la santa (Hughes, 2017, 190). Siguiendo nuestro análisis, *Teresa Teresa* se erige en una muestra más del rico legado cultural que ofrecen las relecturas contemporáneas del personaje teresiano, y podría suponer un precedente de ficciones posteriores como el episodio *Be Right Back* (2013), de la serie *Black Mirror*. En él, una empresa hace su agosto a partir de la recreación

sintética de fallecidos, con quienes primero se interactúa por vía telemática gracias a su huella digital, y, posteriormente, se logra la construcción de un robot idéntico a la persona, capaz de articular un discurso perfectamente lógico y fiel a la idiosincrasia del difunto. No obstante, con la velocidad que caracteriza a este tipo de avances del universo digital, son ya también empresas reales las que permiten hoy en día simular la comunicación con personas muertas por medio de la inteligencia artificial.

Puede que la huella digital nos haga parcialmente eternos, pero a Teresa de Jesús son sus *Obras completas* las que, a retazos, con citas entresacadas de las *Moradas,* el libro de las *Fundaciones* o el de su *Vida,* pero también con el testimonio de sus contemporáneas, la devuelven a la existencia en esta película, que la compara con estereotipos femeninos actuales. El funcionamiento es aludido desde las primeras palabras del filme, una escena en la que conversan la presentadora y la responsable de maquillaje, que inquiere acerca de la naturaleza del programa de televisión mientras se cuestiona la validez de las emisiones en diferido frente al "directo": "¿Qué es la realidad virtual? Todavía no distingo entre un programa en directo o virtual, como el que tú presentas" (Gordon, 2002, 25). Su principal duda es de qué forma se buscan las respuestas de los personajes virtualmente recreados, cómo se conforma la capacidad de los hologramas para dar una réplica en tiempo real. "Archivo... trabajo de máquinas... yo formulo las preguntas... y la memoria del ordenador hace hablar al personaje", responde la presentadora (2002, 25), algo más explícita al seguir el guion en el plató:

> La dirección y producción de este programa recuerda a los telespectadores que la emisión sobre Teresa de Jesús que van a ver a continuación es una ficción en realidad virtual, que logra la representación física del personaje histórico entrevistado ante las cámaras, y reproducir textualmente los testimonios autobiográficos que Teresa de Jesús dejó escritos a lo largo de su existencia, así como las declaraciones de los seres que la conocieron en vida y dejaron constancia fidedigna de los hechos, palabras y vivencias de la Santa (2002, 28).

Uno de los aspectos más atractivos desde el punto de vista narratológico es la plena consciencia de la protagonista de su nuevo estado, como si se tratara más de la persona real que del personaje reproducido. Acompañándose con gesto sorpresivo y una mirada en derredor, las primeras palabras de Isabel Ordaz en el papel del holograma de santa Teresa son las siguientes: "Nada... me maravillo de estar aquí... Ya lo dejó dicho el Señor: *Espera un poco, hija, y verás grandes cosas*", célebre frase del *Libro*

de las Fundaciones (Teresa de Jesús, 2018, 678). Con ella cierra el capítulo primero de dicha obra, o deja más bien en suspense el sentido de las revelaciones que Teresa de Jesús dice recibir de la divinidad: "Quedaron tan fijadas en mi corazón estas palabras, que no las podía quitar de mí. Y aunque no podía atinar, por mucho que pensaba en ello, qué podría ser, ni veía camino para poderlo imaginar, quedé muy consolada con gran certidumbre que serían verdaderas estas palabras; mas el medio cómo, nunca vino a mi imaginación" (2018, 678).

Al igual que en la escritura de la religiosa, los grandes enigmas tradicionalmente alimentados en torno a su persona se convierten en elemento esencial de la trama irresoluta que la película ofrece. Así, cuando la presentadora le interpela acerca de un término tan propio del siglo XVI como el de la "limpieza de sangre", como pretexto para confirmar la ascendencia judía de santa Teresa ("Sus padres eran judíos, ¿no?") y, de paso, como los inquisidores de su época, desacreditar su testimonio: "Quizá tanto anhelo espiritual fuera para buscar la honra… para demostrar al mundo esa limpieza de sangre tan valorada en su tiempo" (Gordon, 2002, 35). A ello responde la religiosa con una de las anécdotas más repetidas sobre su aspecto, recogida por el padre Jerónimo Gracián en su propia biografía y que, por cierto, recrea también las palabras de su protagonista en estilo directo. Se trata de la respuesta que le diera la monja a fray Juan de la Miseria cuando, al concluir su retrato, conservado en el convento de las Carmelitas Descalzas de Alcalá de Henares, le reprende, según recogiera el padre Jerónimo Gracián en su propia biografía: "Dios te lo perdone, Fray Juan, que ya que me pintaste, me has pintado fea y legañosa" (Gracián, 1905, 229). El personaje de la película de Gordon achaca tales desatinos a las prisas del pintor, mientras aderexa con ellos el capital simbólico de su identidad: "Pues si mi rostro es el que es, y mi pasado también, qué se le hace al Cielo que no lo acepte" (Gordon, 2002, 35).

Una de las primeras preguntas devuelve al espectador inmediatamente al tiempo actual, al presente para el que las enseñanzas teresianas parecen tener plena vigencia: "Y hoy, en el siglo XXI, ¿dónde ve la grandeza de Dios?" (Gordon, 2002, 30). Toda la película ofrece, metonímicamente, propuestas para solventar semejante interrogante, al igual que la producción literaria de santa Teresa pretende, en cierto modo, brindar una respuesta coral a tal misterio. En cualquier caso, si en algo coincide con el ejemplo literario de Gabriela Mistral que acabamos de presentar, es en que esta película recrea la faceta más humana de la religiosa: "Llegué a estar preocupada, y tenía ordenado que me tirasen del hábito cuando

me vieran elevada… Pedía a nuestro Señor con lágrimas que me quitase de aquellos arrobamientos" (2002, 36). Con estas palabras, Rafael Gordon añade al acervo textual nuevas fuentes, no solamente nacidas de la pluma teresiana, sino de testigos presenciales de sus prodigios, recogidos también por escrito. Se trata del testimonio de Ana de los Ángeles, quien recuerda cómo "pedía a Nuestro Señor que le quitase aquellos arrobamientos; y así sabe esta testigo que se lo concedió Nuestro Señor por algún tiempo" (Madre de Dios, 1977, 453).

Alimentando el morbo de los telespectadores, tanto del programa dentro de la ficción como de aquellos que vemos el largometraje, los sucesos más atractivos de la vida de santa Teresa son también recordados. Los éxtasis de la religiosa en la cocina, uno de los más conocidos episodios de su experiencia mística, se cuentan en el programa siguiendo otro testimonio: "que cuenta punto por punto cómo sufrió usted uno de sus arrobamientos estando en la cocina. ¡Sí, friendo un huevo!" (Gordon, 2002, 50). La presentadora lee dichas palabras, que sirven a un tiempo para cuestionar al holograma de santa Teresa en la ficción, y, a su vez, forman parte del repositorio textual gracias al que es posible traer a nueva vida virtual al personaje. La anécdota fue recogida por Isabel de Santo Domingo (1537–1623), discípula de la santa y uno de sus mayores apoyos en la reforma de la Orden del Carmelo (Madre de Dios, 1977, 247), fundadora del Monasterio de San José de Zaragoza, según cuenta Miguel Bautista Lanuza en su biografía, de 1638.

A medida que avanza la película, se van repasando episodios de la vida de la religiosa, mientras se comentan algunas de las más importantes calas de su pensamiento. Así, por ejemplo, en la penúltima secuencia, la actriz que da vida a santa Teresa recuerda la comparación del alma humana con la oruga de la que nacerá, finalmente, una mariposa blanca. En esa ocasión la presentadora ironiza sobre los usos poéticos teresianos, se arroga el don de la lírica y apostilla: "Esperemos que el gusano insaciable de nuestra imaginación dé paso a la triunfante mariposa del alma… ve, más poesía" (Gordon, 2002, 85). La saña de la presentadora irá en aumento cuando, en la última escena, se recuerda la muerte de Teresa de Jesús, además de una enumeración minuciosa de cómo sus restos mortales fueron descuartizados y repartidos, corriendo diversa suerte. Tras atender a la petición de uno de los espectadores del programa, que desea ver a la monja degustando una sardina, ella trasciende los límites virtuales para culminar semejante deseo. Y así, sin añadir palabra, las últimas acotaciones son ilustrativas de la escena con la que culmina la película: "Santa

Teresa sonríe como una niña que ha visto el mundo durante sesenta y siete años y aún puede comprender y perdonar. Luego se desvanece lentamente entre luces futuristas. Ante el sillón vacío, la presentadora aplaude" (Gordon, 2002, 91).

Algunas conclusiones

Gabriela Mistral y Rafael Gordon nos ofrecen dos versiones de un personaje virtual, logrado gracias a la huella de sus palabras, que se presentifica por medio de la literatura y la tecnología, respectivamente. Estas conversaciones se hacen posibles gracias a la superposición de diferentes materiales factuales puestos a disposición de la creatividad de los artistas: puramente literarios en el caso de Gabriela Mistral, pero también audiovisuales e informáticos en el caso de la película de Rafael Gordon. El plano fílmico está compuesto de efectos especiales y, a su vez, de textos literales procedentes de la literatura teresiana, del mismo modo que Gabriela Mistral recoge el discurso áureo de Teresa y lo pone al servicio de las preocupaciones de su tiempo.

La gran pantalla y sus posibilidades ha cambiado nuestra percepción del mundo, la forma de comunicarnos o informarnos, y, por supuesto, nuestra forma de leer a los clásicos. Pero no olvidemos que ya en las lecturas literarias hay un atisbo de modernidad que evoca la imagen desde el plano lingüístico, que interroga la complejidad de nuestra percepción de la realidad gracias a las palabras prestadas, en este caso de una mujer del siglo XVI que tiene todavía mucho que decir.

Los ejemplos aducidos constituyen una prueba fehaciente del interés por reinsertar la figura y la obra teresiana en diferentes escenarios de la época contemporánea desde uno y otro lado del Atlántico. El peregrinaje, la imagen maternal y el modelo de emprendedora, con ese tono coloquial tradicionalmente asociado con la retórica teresiana, son constantes en estos diálogos transatlánticos. A pesar de sus divergencias, estos ejemplos convergen por medio de las citas paralelas de la obra teresiana y la memoria de los motivos expuestos para la recreación de tan singular personaje, que nunca pasa de moda. Son dos formas de traer a santa Teresa de nuevo a la vida, gracias a la ficción. La versión cinematográfica prueba que la tecnología alimenta la intensidad de la experiencia artística y, en este caso, además, casi mística. Pero el atractivo de la recreación, o la magia de las

apariciones, ya era posible por la esencia de la imaginación, alimentada por el poder de la literatura y la fantasía de sus lectoras.

Bibliografía

Antolín, Guillermo (1914). *Los autógrafos de Santa Teresa de Jesús que se conservan en el Real Monasterio del Escorial.* Madrid: Imprenta Helénica.

Egido, Aurora (2012). "Confesarse alabando. La verosimilitud de lo admirable en la *Vida* de Santa Teresa". *Nueva Revista de Filología Hispánica,* 60, 1, 133–180.

Gazarian-Gautier, Marie-Lise (1984). "El encuentro de Gabriela Mistral con Santa Teresa". Criado del Val, Manuel (ed.), *Santa Teresa y la literatura mística hispánica: Actas del I Congreso internacional sobre Santa Teresa y la mística hispánica (Pastrana, 1982)* (721–727). Madrid: EDI-6.

Gazarian-Gautier, Marie-Lise (1990). "La prosa de Gabriela Mistral, o una verdadera joya desconocida". *Revista chilena de literatura,* 36, 17–27.

Gómez, Jesús (1988). *El diálogo en el Renacimiento español.* Madrid: Cátedra.

Gordon, Rafael (2002). *Teresa Teresa.* Madrid: Huerga y Fierro.

Gracián de la Madre de Dios, Jerónimo (1905). *Peregrinación de Anastasio: Diálogos de las persecuciones, trabajos, tribulaciones y Cruces que ha padecido el Padre Fray Gerónimo Gracián de la Madre de Dios desde que tomó el hábito del Carmelita Descalzo hasta el año 1613, y de muchos consuelos y misericordias de Nuestro Señor que ha recibido. Pónese su manera de proceder en lo espiritual con algunas luces que acerca de sus sucesos tuvieron la beata Madre Teresa de Jesús y algunas otras siervas de Dios que se los pronosticaron.* Burgos: El Monte Carmelo.

Hughes, Arthur (2017). "Quixotic Mysticism and the Body: Querying National Identity in Eduardo Mendicutti's *Yo no tengo la culpa de haber nacido tan sexy*". *The Modern Language Review,* 112, 188–204.

Madre de Dios, Efrén de la (1996). *Tiempo y vida de Santa Teresa.* Otger Steggink (ed.). Madrid: Biblioteca de Autores Cristianos.

Márquez Villanueva, Francisco (1983). "La vocación literaria de Santa Teresa". *Nueva Revista de Filología Hispánica,* 32, 2, 355–379.

Mistral, Gabriela (1978). *Gabriela anda por el mundo.* Santiago de Chile: Editorial Andrés Bello. Edición y prólogo de Roque Esteban Scarpa.

Mistral, Gabriela (1993). *Poesía y prosa*. Caracas: Ayacucho. Edición de Jaime Quezada.

Pascual, Itziar (2016). "Mujeres inspiradoras en la escena española contemporánea". *Anales de la literatura española contemporánea*, 41, 2, 493–518.

Rodríguez Fischer, Ana (2015). "De Ávila a Alba de Tormes: Teresa en el alma y la memoria de los viajeros/escritores españoles contemporáneos". Borreo, Esther y Losada, José Manuel (eds.), *Cinco siglos de Teresa. La proyección y la vida de los escritos de Teresa de Jesús. Actas selectas del Congreso Internacional "Y tan alta vida espero. Santa Teresa o la llama permanente. De 1515 a 2015"* (285–296). Madrid: Fundación María Cristina Masaveu Peterson.

Sanjuán Pastor, Nuria (2017). "When Flesh Becomes Word". *Hispanófila*, 181, 17–30.

Schiavo, Leda (2002). "Valle-Inclán y las mujeres itinerantes". *Anales de la literatura española contemporánea*, 27, 3, 249–264.

Smith, Paul Julian (2011). "Dos vidas audiovisuales: *Teresa de Jesús* de Josefina Morales (1984) y *Teresa: el cuerpo de Cristo* de Ray Loriga". Ehrlicher, Hanno y Schreckenberg, Stefan (eds.), *El Siglo de Oro en la España contemporánea* (315–324). Madrid / Frankfurt am Main: Iberoamericana / Vervuert.

Teresa de Jesús (2018). *Obras completas*. Madrid: Biblioteca de Autores Cristianos. Edición de Efrén de la Madre de Dios y Otger Steggink.

Vian Herrero, Ana (2010). "Estudio preliminar". Consolación Baranda Leturio, Antonio Castro Díaz, Pedro Cátedra García, Mª Luisa Cerrón Puga, Jesús Gallego Montero, Esther Gómez Sierra, Milagro Laín, José Antonio Lozano Sánchez, Rosa Navarro Durán, José Luis Ocasar Ariza, Doris Ruiz Otín, Carlos Sainz de la Maza y Ana Vian Herrero (eds.). *Diálogos españoles del Renacimiento* (XIII-CXCI). Toledo: Almuzara.

9.

Contradicciones de una detective ¿feminista?: Petra Delicado entre la ficción seriada novelesca y la televisiva

Patricia Barrera Velasco
Universidad Internacional de la Rioja
patricia.barrera@unir.net

Resumen: En 1999, Julio Sánchez Valdés dirigió una adaptación televisiva basada en uno de los personajes femeninos más representativos de la novela negra española contemporánea, la inspectora Petra Delicado, de Alicia Giménez Bartlett, que irrumpió con fuerza en la escena literaria en 1996. La importancia de esta saga novelesca reside en la representación de la mujer profesional en un mundo eminentemente masculino, la subversión de los roles de poder y el carácter ambiguo y contradictorio de su protagonista, que bascula entre el feminismo y el posfeminismo. Con la comparación entre las novelas y la ficción audiovisual se analizarán aquellos elementos que definen a Petra Delicado -relaciones personales y profesionales, reflexiones y acciones-, para establecer cuál de ellos resulta más atractivo para el público y define mejor la posición de la mujer profesional en la sociedad española de finales de los noventa.

Palabras clave: novela policiaca femenina, ficción televisiva, (post)feminismo, Alicia Giménez Bartlett.

Abstract: "Contradictions of a Detective, Feminist?: Petra Delicado between Narrative and Television Serial Fiction". In 1999, Julio Sánchez Valdés directed a television adaptation based on one of the most representative female characters of contemporary Spanish police novel, inspector Petra Delicado, by Alicia Giménez Bartlett, who strongly burst onto the literary scene in 1996. The importance of these series of novels/ this fiction saga lies in the representation of the professional woman in a primarily masculine environment, the subversion of power roles and the ambiguous and contradictory personality of the protagonist, who swings between feminism and postfeminism. The aim of comparing between the novels and the audiovisual fiction is to analyse the aspects that define Petra Delicado- her personal and professional relationships,

reflections and actions- in order to establish which of these is more attractive to the public and defines better the position of professional women in the late 90's Spanish society.

Keywords: Female Police Novel, Television Fiction, (post)Feminism, Alicia Giménez Bartlett.

La aparición de *Ritos de muerte* (1996), primera novela de la saga novelesca[1] que Alicia Giménez Bartlett dedica a su afamado personaje, la inspectora Petra Delicado, supuso un momento clave dentro de la novela criminal femenina española y la continuación de una estela iniciada en 1979 por Lourdes Ortiz con *Picadura mortal*, que contaba ya con un antecedente ilustre, *La gota de sangre* (1911), de la tantas veces pionera, Emilia Pardo Bazán. Este género literario, que toma impulso en los años de la Transición, se irá nutriendo en los ochenta con las obras de escritoras como Marina Mayoral, Núria Mínguez, Josefa Contijoch, Maria Aurèlia Capmany y Maria-Antònia Oliver y, más tarde, ya en el siglo XXI, con las de Berna González Harbour, Blanca Álvarez, Marta Sanz, Mercedes Castro, Rosa Ribas, Cristina Fallarás, Empar Fernández, Dolores Redondo, Isabel Franc, Susana Hernández y Reyes Calderón, entre otras (Losada Soler, 2015, 9–11).

Como afirma esta misma crítica, no todas estas autoras escriben desde los mismos postulados, ni imprimen un mismo reflejo feminista en sus obras, pero todas ellas contribuyen a hacer visible la literatura femenina (11). Esto lo hacen, además, en un género donde tradicionalmente la presencia de la mujer se había limitado al papel de "mujeres fatales, o jóvenes indefensas, testigos o víctimas" (Chung, 2010, 595). Sin embargo, en estas novelas, la mujer se sitúa como figura central, a través de la creación de protagonistas activas, empoderadas, que ostentan el poder y la autoridad. De esta manera, esta narrativa consigue erigirse en "testimonio de los cambios sociales en los estereotipos de género" y permite observar cómo se subvierten las relaciones de poder (Losada Soler, 2015, 12). Como indica Craig-Odders, resulta atractiva para mujeres feministas y no feministas, porque refleja los cambios que ha ido viviendo el país en

[1] A *Ritos de muerte* (1996) le siguen *Día de perros* (1997); *Mensajeros de la oscuridad* (1999); *Muertos de papel* (2000); *Serpientes en el paraíso* (2002); *Un barco cargado de arroz* (2004); *Nido vacío* (2007); *El silencio de los claustros* (2009); *Nadie quiere saber* (2013); el volumen de relatos *Crímenes que no olvidaré* (2015); *Mi querido asesino en serie* (2017) y *Sin muertos* (2020).

las dos últimas décadas, sobre todo en lo relativo a las experiencias femeninas (2011, 78).

Esta subversión genérica se materializa en un entorno todavía marcadamente masculinizado, pero en el que los hombres se encuentran en transición hacia nuevos modelos de masculinidad. A este respecto, señala Losada Soler:

> Estas nuevas investigadoras practican sin conflictos éticos relevantes lo que Amelia Valcárcel llamó "el mal del amo", es decir, participan de la misma estructura del poder patriarcal: son mujeres policías [...] o juezas [...]. Y, al crear esas figuras femeninas, dotadas del "poder del amo" y de su simbología fálica —la ley y la pistola— las autoras han creado también, necesariamente, nuevas masculinidades: hombres subalternos, como el Fermín Garzón de Alicia Giménez Bartlett, hombres víctimas y "hombres frágiles", alterando con ello profundamente las convenciones de la literatura criminal como género literario y también los estereotipos del género sexual (2015, 12).

Las nuevas masculinidades se hacen patentes en las obras de Giménez Bartlett con la presencia de "hombres sensibles, tiernos, creativos y muy inclinados al cultivo de los afectos" (Nieva-de la Paz, 2014, 160–161). A ello, habría que añadir también que "en Giménez Bartlett los hombres a menudo son inofensivos, víctimas incluso de las mujeres" y, también, "de los imperativos de la sociedad", como el subinspector Garzón, que se vio obligado a casarse. Otros ejemplos interesantes serían los de los dos exmaridos de Petra: Pepe, que "encarna la indefensión masculina" y Hugo, "un ser débil y manipulador". En ambos casos la decisión de la separación la tomó Petra. Además, "en la serie [novelesca] los hombres no suelen dominar" (Viñals, 2014, 135)[2].

Esta alteración de los roles genéricos queda completada en la novela policíaca femenina con un muestrario de nuevas formas de criminalidad femenina, por medio de "mujeres que asesinan por motivos no sentimentales o de maneras no tradicionalmente ligadas al estereotipo de la feminidad —usando el veneno o induciendo a un hombre a cometer su crimen—, mujeres que participan en grupos de crimen organizado, o que asesinan por poder" (2014, 12–13).

[2] Para saber más sobre la relación de Petra con los personajes masculinos fundamentales de las novelas, véase el trabajo de Flórez (2014).

Buen ejemplo de todo lo mencionado es la serie de Giménez Bartlett, en la que la autora

> [...] despliega [...] un proceso deconstructor tanto del género literario poli-cíaco como del identitario en un contexto social repleto de contradicciones y ambigüedades. [...] la autora aprovecha el género policíaco a fin de crear transgresiones dentro de la incorporación de una agenda feminista, así como subversiones dentro de la construcción de la identidad femenina (Chung, 2010, 595).

La ambigüedad y las contradicciones no están presentes solo en el contexto social representado en las novelas, sino que se hacen evidentes ya desde la elección del género de inspector de policía, de tono eminen-temente conservador, pero que a la vez sirve a la autora para mostrar -y criticar- cómo viven las mujeres en un mundo patriarcal, así como para deconstruir la visión negativa que las configura, sobre todo, por su carácter pasivo. Como se ve, el enfrentamiento entre lo femenino y lo masculino se constituye en parte fundamental de las novelas y ello se manifiesta ya desde el propio nombre de la protagonista, que aglutina aspectos tradicionalmente asociados a uno y otro sexo. Pero donde tiene más relevancia esa unión ambigua es en la concepción que la propia Petra tiene del feminismo, cuestión que ha merecido la atención de la mayor parte de la crítica que se ha ocupado de esta narrativa y que se mani-fiesta en ella alternando prácticas y reflexiones de integración y resistencia (2010, 596–597).

A lo largo de las diferentes entregas, Petra se declara no feminista, como deja bien claro en la cuarta entrega de la serie, *Muertos de papel*, en la que contesta a otro inspector: "Pero una cosa téngala por cierta: no soy feminista. Si lo fuera no trabajaría como policía, ni viviría aún en este país, ni me hubiera casado dos veces, ni siquiera saldría a la calle, fíjese lo que digo" (2000, 138). En la novela anterior, *Mensajeros de la oscu-ridad*, menciona las "pendencias feministas a las que había renunciado tiempo atrás" (1999, 98), lo que nos hace pensar en los vaivenes que ha mantenido a lo largo de su vida con respecto a la cuestión, pues dada esta afirmación le presuponemos un pasado más activista, menos con-formista. Sin embargo, 24 años después, en la última novela, *Sin muer-tos*, cuenta que lo que fue para ella trascendental fue el feminismo de su madre (2020, 45).

En ocasiones, muchos de sus comportamientos resultan antifeminis-tas y posfeministas -como se irá viendo más adelante-, pero, en otras, alza

la voz para clamar contra las injusticias que sufren las mujeres y se hace respetar individualmente frente a los hombres con los que se relaciona por trabajo. Podemos retomar al respecto los dos ejemplos expuestos por Chung en los que la inspectora ejerce la portavocía del feminismo o, al menos, de la igualdad. Dice Petra en *Ritos de muerte*: "Con todos los respetos hacia mis superiores quiero señalar que estoy convencida de que este trato injusto se me dispensa por el simple hecho de ser mujer, un colectivo sin relevancia dentro del cuerpo, al que minimizar o vejar resulta sencillo y sin consecuencias" (1996, 94). Y, en *Muertos de papel*, contesta al empleo de la palabra "hijoputa" por parte del comisario Coronas: "En realidad es curioso que los mayores insultos dirigidos a los hombres acaben también cayendo sobre la cabeza de una mujer. Porque ya me dirá, comisario, si porque un tío sea malvado o cabrón hay que cargárselo también a su madre" (2000, 12). Sin embargo, sus reacciones suelen ser simplemente verbales. Se trataría, podríamos decir, de una actitud combativa puramente dialéctica.

La inspectora se debate, pues, entre ambas corrientes. No obstante, ella sí es advertida como feminista por parte de sus compañeros de profesión, quienes así la describen con frecuencia y, a veces, con ánimos despectivos, aunque no siempre. Garzón, su compañero, con quien trabará una sólida amistad, bromea con ella al respecto a la menor oportunidad, y se establece una gran complicidad entre ellos.

Nuestra intención es mostrar aquí si la representación de Petra Delicado como mujer contradictoria y compleja es similar en la serie de televisión basada en la obra de Bartlett, dirigida por Julio Sánchez Valdés, producida por Andrés Vicente Gómez en 1999 y protagonizada por Ana Belén y Santiago Segura, sobre la que apenas se ha escrito, salvando algunas menciones casi meramente testimoniales. Tous-Rovirosa, Hidalgo-Mari y Morales-Morante constatan que el policíaco español anterior al año 2000 es episódico y procedimental y explican:

> El *texto televisivo* se construye mediante tramas entrelazadas y alternancia entre las vidas privadas de los protagonistas y la acción policial. La narración es más descriptiva y pausada, y la cantidad de tramas entrelazadas es menor, y dota de menos dinamismo a las producciones. En *Petra Delicado*, todavía abunda el *telling* (narración de hechos por parte de los personajes) en detrimento del *showing* (2020, 14).

La comparación entre la saga novelesca y la serie será necesariamente particular puesto que, *stricto sensu*, solo llegó a adaptarse el primero de

los relatos, *Ritos de muerte*, con el título de "Como una flor"[3]. El resto de episodios siguen basados en la protagonista de Giménez Bartlett, así como en el subinspector Garzón y el comisario Coronas, pero introducen personajes que no aparecen en ninguna de las novelas y están construidos con historias diferentes a las que nutrirán las narraciones en años posteriores.

La propia escritora supervisó los guiones y escribió el primero de ellos y, en el acto de presentación de la ficción a los medios, afirmó que "se ha respetado el espíritu de las novelas. La fidelidad a la letra no tiene importancia. Yo solo valoro la fidelidad de los perros. Se han cambiado los datos biográficos, pero no su psicología" (*El País*, 1999). No estamos de acuerdo con la afirmación de Bartlett, pues el trasvase de la personalidad novelesca de Petra difiere en elementos realmente sustanciales en la televisiva. De hecho, esta parece ser una de las razones de la diferencia del éxito entre ambos productos[4]. No tanto el hecho de que ambos personajes sean diferentes entre sí, sino que Petra, en la adaptación audiovisual, resulta mucho menos compleja y, por ello, menos interesante para el público, tanto para el seguidor de las novelas como para el neófito. En este mismo encuentro con la prensa, sin embargo, Ana Belén da una descripción en nuestra opinión más acertada de su personaje que podría servir, además, para definir parte de la esencia de la inspectora de la serie narrativa: "No es una mujer ñoña ni fácil, y no le gusta edulcorar la realidad. Solo le conmueven las personas vulnerables y cada día intenta mantener su identidad como mujer en un mundo de hombres" (*El País*, 1999). La última frase es, desde luego, la más acertada y apunta a lo que ya hemos comentado más arriba sobre la Petra Delicado de las novelas, no obstante, al resto de la declaración habría que hacer algunas matizaciones.

[3] La serie consta de 13 capítulos. Al ya mencionado "Como una flor", le siguieron "Rosa ensangrentada"; "Dulce compañía"; "Modelados en barro"; "Un ángel oscuro"; "Tu muerte está cerca"; "Un barco cargado de arroz"; "El tío de Hamlet"; "Nadie, el asesino"; "Mal día, el lunes"; "Demasiados octanos"; "Carne rotunda" y "Un hombre corriente". Nótese que "Un barco cargado de arroz" coincide con el título de la sexta entrega de la saga, publicada en 2004, pero no se trata de una adaptación. Tienen algunos elementos comunes, como la presencia de los personajes mendigos, pero cuentan historias diferentes.

[4] Las novelas, que sí siguen despertando un enorme interés por parte de los lectores, han motivado la aparición en Italia de otra serie televisiva que, con el título de *Petra*, se estrenó en 2020, dirigida por Maria Sole Tognazzi y producida por Bartlebyfilm y Cattleya. Está protagonizada por Paola Cortellesi en el papel de Petra y Andrea Pennacchi en el rol de Antonio Monte, trasunto del subinspector Fermín Garzón.

En primer lugar, la protagonista de la ficción televisiva sí muestra una cierta apariencia "ñoña", si no en sus acciones, sí en su modo de hablar en multitud de escenas. Es, precisamente, uno de los elementos que más sorprenden al espectador que conoce esta narrativa, pero podríamos afirmar que ello se debe, más bien, a la interpretación de la propia Ana Belén, que imprime al personaje una constante languidez e inexpresividad, lo que redunda no solo en esa divergencia con respecto a la inspectora original, mujer de fuerte carácter sin duda, sino también en una falta de credibilidad, procedente de la actriz. Vilches se refiere, precisamente, al hecho de que el público notó enseguida esa falta de credibilidad de la serie (2001, 9).

En segundo lugar, no está exenta de razón la actriz al mencionar la capacidad de Petra para conmoverse con los individuos más vulnerables de la sociedad, sean o no las víctimas de sus casos, pero ello solo es válido para el personaje que ella encarna. Resulta muy evidente cómo, en los relatos, la policía difícilmente muestra empatía con las víctimas. Esto se percibe con aplastante claridad en la primera entrega -matiz que, curiosamente, sí se mantiene en el episodio audiovisual-, en la que la inspectora trata con enorme dureza a las víctimas de un violador en serie y a la madre de una de ellas.

Este es uno de los rasgos fundamentales que Shelley Godsland constata en su interesante artículo sobre la saga narrativa, en el que aborda el paso del feminismo al posfeminismo en los casos de Maria-Antònia Oliver y Giménez Bartlett, siguiendo el camino marcado por Sandra Tomc en el año 95, con un trabajo en el que esta última analizaba el cambio "ideológico y conceptual que se produjo en el paso de la década de los ochenta a la de los noventa en la narrativa femenina criminal anglosajona". Estos mismos cambios -el paso del feminismo a la "condición postfeminista"-, pueden observarse, según Godsland, en la literatura española de la misma tendencia (2002, 84–85).

El primero de los elementos caracterizadores del posfeminismo de Petra Delicado que esta crítica señala tiene que ver, como hemos dicho, con el trato que dispensa a las víctimas de violación de la primera novela. En los interrogatorios, se muestra fría y dura con ellas y no evidencia ni un ápice de empatía. Ella misma se da cuenta y, al terminar, pregunta a Garzón: "¿Cree que mi actuación ha sido demasiado dura?" (1996, 18). Este aspecto se mantiene inalterable en el primer capítulo de la serie, aunque asegura que se trata del delito que más le repugna. La frialdad de la inspectora es tan evidente que la madre de la primera víctima le

dice, indignada, "parece mentira que sea usted mujer". Está apelando a esa conciencia de grupo que Petra, realmente, no siente. Este es, precisamente, el segundo elemento que menciona Godsland como ilustrativo del prurito posfeminista del personaje: la falta de solidaridad femenina. Ella no considera a las mujeres parte de un colectivo y, en este sentido, los crímenes contra ellas son siempre de naturaleza individual, fruto de la mente perturbada de un individuo aislado y no de una cultura que sistemáticamente ataca a las mujeres, las agrede y humilla para seguir sometiéndolas. Como afirma esta investigadora: "En este sentido, niega la naturaleza genérica de su victimización, una postura con la que una vez más subraya la suscripción de la autora a los discursos postfeministas, que construyen la falacia el estatus universal de víctima de las mujeres[5]" (2002, 91).

La Petra novelesca tampoco ofrece ningún comportamiento empático con las criminales y considera, en concordancia también con los postulados posfeministas, que las mujeres son capaces de violencia al mismo nivel que los hombres pues, esta corriente teórica, entiende que el hombre violento es una aberración social inusual, no algo frecuente (2002, 94). Es decir, se observa aquí el individualismo proclamado por el posfeminismo, que se caracteriza por la negación "de la utilidad, validez o relevancia del feminismo para la realidad de las mujeres[6]" (2002, 96).

A diferencia de lo que ocurre en las diferentes entregas narrativas, en la serie sí podemos ver cómo la inspectora muestra una mayor comprensión de los asesinos y también de las víctimas, aunque ciertamente de manera ligera. Asistimos a un ejemplo de ello en el capítulo 9, titulado "Nadie, el asesino", en que una empleada de la limpieza mata a su amante. En esta ocasión, la mínima empatía mostrada por Petra se debe a su condición de persona insignificante en el entramado social, invisible —de ahí el "nadie" del título—, más que a la pertenencia a un mismo sexo.

Si bien en la serie encontramos a una Petra más comprensiva, observamos asimiladas en ella actitudes aprendidas de los hombres con los que se relaciona, igual que ocurre en las novelas (Godsland, 2002, 92). En una conversación con el subinspector Garzón, en el mismo capítulo 9, este hace mención del agradable físico de la recepcionista del gimnasio, escenario del crimen, a lo que su jefa responde: "Espero que no

[5] La traducción es nuestra.

[6] La traducción es nuestra.

pierda usted también los papeles por esa putita descarada" (1999). Se trata de una manifestación de violencia verbal gratuita contra una mujer, de modo completamente injustificado y motivado, únicamente, por la belleza de la joven. Curiosamente, unos instantes antes de esto le hace notar a Garzón que le disgusta el lenguaje vulgar. Desde luego, no se entiende la pertinencia de esta secuencia en el guion y de si se trata de una torpeza de los creadores o de una forma más de evidenciar el carácter contradictorio de Petra. Por nuestra parte, nos inclinamos por la primera opción. Otra posibilidad es que este detalle pueda interpretarse como una forma de mímesis con el ambiente masculinizado y violento en el que se desenvuelve, donde tan frecuente es este modo de hablar.

Sin embargo, por un lado, igual que la Petra de las novelas, en la serie de televisión también reacciona a las provocaciones -en esta ocasión, mucho más deliberadas- de algunos hombres que intentan atacarla por el lado de lo femenino. En mitad de la conversación con un posible sospechoso, él le espeta: "Francamente pienso que la policía era mucho más eficaz cuando las mujeres no accedían a los puestos de trabajo". Petra, entonces, se levanta demostrando un enfado feroz y le contesta: "Óigame, payaso, le juro que no le van a quedar ni putas ganas de mendigar un trabajo en ninguna parte del mundo. Delo por sentado, ya puede irse" ("Nadie, el asesino", 1999). El interrogado había estado irritando a la inspectora a lo largo de toda la conversación, sobre todo por sus muestras de prepotencia y menciones a su riqueza y posición social, pero es la referencia a la inconveniencia del trabajo policial femenino lo que le hace saltar de su silla.

Por otro lado, en la ficción audiovisual se apropia mucho menos de los rasgos prototípicamente atribuidos a los hombres y habla con dulzura y comprensión a todos sus subordinados y establece una mayor complicidad, al menos, una mínima relación, con sus compañeras femeninas. De hecho, en el capítulo 4 ("Modelados en el barro") acoge en su casa a la agente Magali, sin sentirse incómoda ni fastidiada, contraviniendo una de las características más destacadas del personaje literario, el escrupuloso celo de su intimidad, cuyo símbolo más marcado -y también ambiguo- será la casa, como comentaremos más adelante. Estamos, aquí, ante una Petra más dulce, más comprensiva, que escucha, aconseja y consuela a sus agentes en diferentes episodios.

En la serie, por tanto, Petra asume en menor grado la dualidad antes mencionada entre lo femenino y lo masculino, aunque también es cierto que se mueve en un universo mucho menos hostil que en las novelas, tanto en el mundo criminal como en los círculos del orden judicial y

policial. Se trata de un retrato verdaderamente menos realista. Nos atrevemos a decir que, justamente, ese antirrealismo es otra de las razones por las que la serie no tuvo el éxito que se esperaba[7]. Su falta de intensidad analítica e interpretativa —víctimas inexpresivas, criminales que no lo parecen, policías que no se creen sus palabras— contribuyeron sin duda a ello.

La secuencia de capítulos no muestra, tampoco, la dificultad que supone para una mujer trabajar a finales de los noventa en una comisaría y en un puesto de autoridad, con subordinados y jefes varones que tienen que ir aceptando —unos a regañadientes, pero todos progresivamente— la autoridad femenina. Por otro lado, se observa, en la serie una presencia bastante aceptable de agentes mujeres, que le llevan documentos a Petra o se las ve por la comisaría. Y, en el equipo protagonista, son dos hombres y dos mujeres los que acaparan mayor protagonismo —Petra, Garzón, Barrientos y Magali—, a los que se suman otros cinco: el comisario Coronas —cuya presencia es infinitamente superior a la que tiene en la novela—, Salcedo —el policía corrupto— y otros tres agentes masculinos más.

Todavía a finales del XX es largo el camino que a la mujer policía le queda por recorrer en España. El orden no ha sido todavía completamente alterado, pero ya se han puesto las primeras piedras para ello, teniendo en cuenta que, tras el comisario, la segunda figura de mayor autoridad es Petra, a quien, además, nombran jefa de equipo en el capítulo 7 ("Un barco cargado de arroz"). En el breve discurso que pronuncia durante la distendida celebración se califica a sí misma -aunque quizá irónicamente- como "intolerante" y "autoritaria". Todos los miembros del grupo se muestran encantados con su nombramiento, alguno, incluso, se emociona por estar a sus órdenes y otro de los agentes llega a decir que él no quería el puesto porque Petra es mejor candidata. Esta bonhomía que se respira en la comisaría y en el equipo de trabajo hace que las relaciones de Petra con el poder no sean, en la serie, demasiado conflictivas. A pesar de lo cual, en otro momento del capítulo desea dimitir.

Resulta más difícil analizar el personaje de la ficción televisiva porque su protagonismo está minimizado. Se ha dado espacio a otros personajes

[7] Por el contrario, un elemento interesante de la serie es su carácter progresista y el hecho de que aborde distintos tipos de corrupción (sistémica, social, institucional) (Tous-Rovirosa, 2020, 96–97).

que llegan a tener tantos minutos y escenas como ella y a otros casos paralelos, que en realidad aportan muy poco interés en distintos frentes —temático, estructural, de configuración de las personalidades de los protagonistas, etc.—, que suponen, en nuestra opinión, un simple relleno. Los episodios son extensos, suelen superar la hora y, sin embargo, se pierden muchos minutos en futilidades que no llevan a ningún sitio —como la recurrente y agotadora presencia del mendigo que en cada episodio quiere ser el acusado y que pretende aportar el elemento cómico sin conseguirlo— en largas escenas que hacen que el espectador vaya perdiendo progresivamente el interés. En ello tenemos otra de las causas que, a nuestro parecer, explican el escaso éxito de la serie.

Además del protagonismo de Petra Delicado, también se reduce —en este caso de una forma todavía más flagrante— la relación entre Garzón y la inspectora, una relación de carácter muy especial y peculiar, con una evolución interesante, lógica y bien planteada y desarrollada en las novelas, que aquí queda completamente desdibujada. En ocasiones, se intenta hacer ver al espectador que su relación es como la describen, pero sin mostrarla en realidad, con lo que el público debe fiarse de las palabras de los personajes. Ocurre, por ejemplo, en el capítulo 3 ("Dulce compañía"), cuando Garzón manifiesta que "echaba de menos su forma de ver el mundo". El problema radica en que en la serie no nos han mostrado cómo ve Petra el mundo. La situación contraria se da, sin embargo, en el capítulo 5 ("Un ángel oscuro"), cuando ella dice que le echa de menos, hasta sus defectos, pero tampoco nos han dado a conocer ninguno, ni hemos visto antes que le molestaran.

Sobre la relación de Petra y Fermín opina Martín Alegre lo siguiente:

> La clave de la popularidad de Petra no es tanto la protesta feminista [...] como el proponer en la insólita pareja Delicado-Garzón un nuevo modelo de relación profesional y personal hombre-mujer, modelo donde parece residir el verdadero éxito de la serie [narrativa] (2002, 420).

Por otra parte, las dinámicas de trabajo de la pareja protagónica se ven interrumpidas constantemente por la intervención del comisario quien, al contrario que en las novelas, participa activamente de todos los casos, sugiere vías de investigación, toma decisiones y realiza los planes que todos acatan. En definitiva, es quien ostenta el poder y la autoridad. Es evidente que jerárquicamente está por encima de Petra, pero en las novelas apenas interviene, pues su labor se centra muchas veces en controlar a la prensa y lidiar con el poder político y las altas instancias policiales. En

la serie, además, casi parece un simple compañero, pues también se deja aconsejar por Petra y acepta muchas de sus proposiciones, aunque a veces le pida cautela: "Petra, ponga los pies en la tierra, actúe fríamente" (Capítulo 10, "Mal día, el lunes"). En una ocasión, en el capítulo 8, le llega incluso a decir: "Petra, lo que más me gusta de usted es el análisis acertado que hace siempre de cada situación" ("El tío de Hamlet"). Y, en otra, reconoce su valía, pero de modo peculiar: "Es usted uno de mis mejores hombres, bueno, de mis mejores mujeres, mi mejor mujer. Bueno, usted ya me entiende" (capítulo 6, "Tu muerte está cerca"). El comisario valora a Petra —en realidad, en ambos productos es una profesional valorada— y parece que tiene los casos porque es buena resolviéndolos, al contrario que en las novelas que, al principio, se le dan porque no hay nadie más para ocuparse de ellos.

Esta valoración positiva se ve contradicha por Coronas cuando toma partido sin dejar que Petra sea quien decida o actúe. Se presenta en el terreno y no permite que Petra termine los trabajos que empieza, como ocurre en el capítulo 5 ("Un ángel oscuro"), en el que el comisario interrumpe un interrogatorio y lo termina él, sin justificación aparente. Seguramente, la insistencia de la presencia de Coronas en situaciones cuyas acciones corresponderían a Petra y a Garzón se deba a cuestiones extradiegéticas al contar con un actor como Héctor Colomé para el papel.

Sea como fuere, el resultado es que la autoridad de Petra queda menoscabada y a ello contribuyen otros factores de tipo técnico. En los instantes previos a la irrupción del comisario en la sala de interrogatorios, lo que los espectadores estamos viendo no es únicamente la conversación de Petra con el sospechoso, sino una alternancia de planos que van desde la sala hasta aquella situada detrás del cristal, donde vemos el reflejo del comisario, de modo que el punto de vista central es el suyo, no el de la inspectora. Tras esto, Petra pregunta a Coronas si tiene alguna idea en concreto, mostrando que a ella no se le ocurre nada más y, además, tampoco hace ninguna otra pregunta al sospechoso. Su falta de ideas y conocimientos le resta poder, contrariamente a lo que ocurre en las novelas, donde es ella quien planea los pasos, toma las decisiones y da las órdenes.

El análisis de la escena que sigue al interrogatorio en el mismo capítulo 5 intensifica la sensación de falta de autoridad de la inspectora. El comisario, Garzón, el dibujante y un testigo se encuentran en un despacho haciendo el retrato robot de un criminal a la derecha del plano, formando un nutrido grupo y trabajando en equipo. A la izquierda y separada de ellos, Petra está sola. Ella, vestida de rojo, los hombres, de

negro. Ellos, hablando y ella, en silencio. Todos los elementos que componen la escena apuntan a esa distinción entre la inspectora y los personajes varones. Ciertamente, se trata de un ejemplo sutil, quizá solo evidente para el espectador avezado, pero, otra veces, esa diferenciación que le otorga el ser mujer se hace explícita, como en el capítulo anterior, "Modelados en barro", en el que Garzón expresa que se le ha asignado a Petra el caso —relacionado con una firma de alta costura— por ser mujer, a lo que ella responde que "seguro que el comisario piensa que la mujer está mucho más cerca del mundo de la moda, de la aguja y del dedal".

En la serie televisiva todo parece estar muy indefinido en cuanto a la construcción de los personajes. El espectador podría tener la sensación de que se ha ido trabajando sobre la marcha, sin un esquema claro y bien construido para la creación de protagonistas solventes y creíbles. También hay que decir que la interpretación de buena parte de los actores que participan no ayuda a esa solidez que la verosimilitud reclama. Ejemplo de esa indefinición —no creemos que haya en este caso contradicción y ambigüedad al estilo de las novelas, puesto que no parecen aspectos buscados deliberadamente por los creadores— son los vaivenes de Petra en los modos en que ejercita el poder. Si bien en los ejemplos anteriores comentábamos su debilidad —sensación que prevalece en los primeros capítulos, en que muestra su falta de conocimientos, de ideas, de planes y de pericia al aplicar las diferentes tácticas policiales—, a medida que avanza la serie parece poco más segura, organizando a su equipo y tomando la iniciativa. Incluso, en el capítulo 11, "Demasiados octanos", se enfrenta —aunque sin virulencia— al comisario, cuando le dice: "Sabe, comisario, empiezo a estar harta de luchar en primera fila y cuando miro atrás no verle a usted al menos en la retaguardia". La respuesta del comisario es la siguiente: "Usted qué propone". No se molesta con la salida de tono de la inspectora, cuestión que habría sido muy diferente en las novelas, en las que vemos discusiones fuertes entre ambos, aunque nunca llegue de verdad la sangre al río. Tanto en las novelas como en la serie, Petra evoluciona hacia una mayor confianza en sí misma y hacia un mayor ejercicio de la violencia. En el capítulo 11, "Demasiados octanos", llega al extremo de matar a un individuo para salvar la vida de su compañero, cuestión sobre la cual no se hace ninguna reflexión, sino que se trata como un acto menor sin consecuencias.

En el ejercicio del poder, también la Petra de la saga narrativa ondula entre dos ideas contrapuestas, por un lado, le gusta ostentarlo y, por otro, a veces le asusta (Thompson-Casado, 2002, 78). Es frecuente, también,

que se nos muestren sus dubitaciones en torno a multitud de situaciones, relacionadas con los casos y relativas a su vida personal. En muchas ocasiones, se muestran sus dudas, lo que para Rutledge es una subversión del género literario, puesto que no se mostraría —al menos no tan explícitamente— en la novela masculina de detectives (2006, 134). Por su parte, Rodríguez apunta a una idea similar cuando señala que la inspectora es segura de sí misma, pero que está constantemente cuestionando sus decisiones (2009, 254). En *Mensajeros de la oscuridad*, la propia Petra afirma que "[…] a veces tengo que reafirmar mi autoridad", a lo que le responde Garzón: "No es fácil mandar para una mujer" y ella culmina: "Me alegra que lo reconozca, pero me las apaño sin problemas". En la serie, por ejemplo, asegura que no se cree muchas de las frases que dice como policía (capítulo 5, "Un ángel oscuro"), lo que lleva a pensar en las dificultades que todavía arrastra para identificarse con esa figura autoritaria, pues se refiere al tipo de expresiones con las que deben imponerse ante un sospechoso.

Por todo esto, podemos observar esa oscilación entre su seguridad y sus dudas y advertir el carácter reflexivo del personaje[8], que ella misma menciona ya en el inicio de la primera novela: "Si había acabado haciéndome policía era para luchar contra la reflexión que solía inundarme frente a todo. Acción. Sólo pensamientos prácticos en horas de trabajo, inducción, deducción, pero siempre al servicio de la materia delictiva, nunca más ensimismadas meditaciones íntimas en la barra de un bar" (1996, 8). Venkataraman califica este rasgo como "un mal esencialmente femenino: el de la reflexión inútil" (2010, 233). Esta necesidad de convertirse en individuo activo y dejar al lado la pasividad denota también una voluntad subversiva, que se hace presente en la investigadora a través de multitud de aspectos, como por ejemplo, su aversión al compromiso y a la maternidad y la exhibición de una libertad sexual que le permite disfrutar de diversos amantes sin culpabilidad.

Si bien Giménez Bartlett crea un personaje que canaliza varias transgresiones genéricas —la mayor de las cuales y aquella de la que no puede escapar es su propio sexo (Rutledge, 2009, 141)—, al final, lo que busca Petra en la órbita de su profesión es restaurar el orden. En relación a los crímenes, a ella le basta con que el delincuente muera o vaya a la

[8] Rodríguez hace alusión a la condición de partícipe de la acción y narradora de Petra, lo que crea en las novelas un "discurso reflexivo" (2009, 250).

cárcel, con lo que se restaura el orden en un contexto burgués, capitalista y patriarcal (Godsland, 2002, 91). Tampoco en la serie la vemos poner en duda ninguno de estos tres elementos. De hecho, suele ser muy escrupulosa con las normas que, en rigor, no suele saltarse nunca, aunque en determinados momentos investiga por su cuenta, al margen de la oficialidad, un caso que afecta directa y personalmente a dos de sus subordinados, con el fin de ayudarles. Incluso su forma de no cumplir las normas suele resultar bastante adecuada, lo que motiva la opinión de otro compañero cuando le dice: "Inspectora, tiene usted el don de hacer que parezcan correctas, incluso, oportunas, actuaciones policiales que se saltan a la torera todos y cada uno de los reglamentos del cuerpo" ("Nadie, el asesino", 1999).

La importancia del orden se constata también en relación al género literario. Por un lado y a juicio de Oxford, la narrativa de Giménez Bartlett está más cerca del *hard-boiled*, pues la protagonista usa cualquier medio para resolver los casos, a la manera de los detectives privados, más que de la policía (2010). Por otro y de acuerdo con Rutledge, incorpora características tanto de esa tendencia como del procedimental (2009, 128). Nos inclinamos más hacia esta segunda opción que muestra, además, una nueva contradicción de esta novelística, que atiende a la descripción general que da Venkataraman de la novela policíaca:

> Mientras que la novela policíaca puede interpretarse como una crítica dura de la sociedad y las leyes que las gobiernan, el hecho de seguir la fórmula hace que se convierta en una apología del orden social y el *statu quo*. Esta tensión aumenta aún más cuando se trata de la novela policiaca escrita por mujeres, con protagonismo de la mujer investigadora (2010, 231).

En la sexta novela también se produce otro tipo de restauración del orden habitual femenino, porque la inspectora se casa con un hombre divorciado que tiene cuatro hijos, lo que supone que aquí se interrumpe una subversión que había sido central en todas las entregas anteriores: la independencia vital y sexual de Petra. Una parte de la crítica ha visto en ello un retroceso desde el posfeminismo hasta el prefeminismo. Sin embargo, a pesar de que, en cierto sentido, el personaje claudica -cosa que no hace en la serie- se observa en la relación con su nuevo marido una buena dosis de libertad. Por el contrario, en la ficción televisiva jamás manifiesta ningún deseo de estar con un hombre en una relación permanente, ni toma la oportunidad cuando se le presenta. En "Un ángel oscuro" afirma que le gusta la soledad y en "Dulce compañía" explica,

mientras observa junto a Garzón a la pareja formada por dos compañeros, que "como mejor se está es solo, sobre todo si uno ha logrado desmitificar todas esas tonterías sobre la familia y los seres queridos".

A este respecto, resulta interesante la escena que se desarrolla en el capítulo 11, "Demasiados octanos". Durante el desayuno en casa de la inspectora se produce la ruptura con el psicólogo de la policía con el que ha mantenido una relación —escasamente desarrollada, por lo que apenas sabemos si hay una relación entre ellos o no, pero podemos suponerlo— a lo largo de toda la serie. Él se traslada de ciudad y le dice: "Petra, no me veo pidiéndote que lo dejes todo y te vengas conmigo". Y ella: "Yo tampoco me veo escuchando algo así". Y más adelante: "¿Sabes? Eres el único hombre que no me causa problemas. Y quizás lo eche de menos". La relación está apenas esbozada en la serie, por lo que no tiene demasiada verosimilitud, sensación que se refuerza con la absoluta inexpresividad de ambos y un final de conversación abrupto: "Uy, las nueve y media. Hace media hora que tenía cita con Coronas. Date prisa". La frialdad e indiferencia de Petra es tal que casi nos hace dudar de si realmente han sido pareja. Cuando se muestran escenas de ambos en casa de Petra, el elemento sexual se halla casi completamente ausente, como también lo está con cualquier otro personaje. Solamente se da una escena en la que ello se insinúa, en la que está junto al psicólogo y él verbaliza la descripción más completa que se hace de la protagonista en la serie:

– Eres un sujeto altamente dependiente de su actividad profesional, incapaz, si siquiera por unas horas, de olvidarse del caso que está tratando y de dedicar parte de su tiempo a buscar una satisfacción propia. También puedes disfrutar de una velada agradable, de una buena compañía y de la perspectiva de una noche prometedora.

– ¿Ese es el diagnóstico, doctor? ¿Y el tratamiento?

– Bueno, es que hemos llegado un poco tarde al caso, así que será necesario un tratamiento de choque (Capítulo 9, "Mal día, el lunes").

Como indicábamos más arriba, la Petra de las novelas ve alterada su vida personal al casarse por tercera vez y, con ello, se altera también lo que podemos considerar su símbolo más tangible, su casa. Antes de su tercer matrimonio, este espacio resulta para ella liberador (Romero López, 2017, 28), es un lugar de seguridad y protección, pero en el que tampoco puede permanecer recluida, pues necesita salir a la acción policial (Venkataraman, 2010, 237), que entra también en su domicilio cuando invita a Garzón a largas jornadas de trabajo allí, donde tampoco realiza

las actividades más prototípicamente femeninas, como cocinar y limpiar, pues se encarga de ello una empleada (Craig-Odders, 2011, 78). Es decir, se trata también de un espacio de connotaciones ambiguas. Primero, porque el espacio doméstico ha supuesto tradicionalmente reclusión y atadura para las mujeres y Petra lo resignifica convirtiéndolo en un lugar donde ser libre, donde romper las cadenas de sus primeros matrimonios (Romero López, 2017, 28). En segundo lugar, porque es el garante de su privacidad, pero esto se pierde cuando comparte trabajo policial con Garzón en dicho lugar. En tercer lugar, porque es el espacio donde no tiene que adoptar actitudes masculinas para ser aceptada en su profesión y, a la vez, tampoco ejerce en él las acciones consideradas más femeninas. Además, es lugar de frecuentes encuentros sexuales, vividos sin compromiso, pero al final volverá a ser el hogar matrimonial. Sin embargo, Petra no considera que ha perdido la libertad al casarse ni convertirse en madrastra.

Todos los espacios significativos de las novelas son ambiguos pues, si bien son originaria y mayoritariamente masculinos, ella los subvierte feminizándolos. Hablamos de la comisaría -lugar opresor, donde se ejerce el paternalismo patriarcal con ella- y los bares -lugares que le aportan también libertad y desahogo y sirven para afianzar su relación con el subinspector Fermín Garzón (Romero López, 2017, 28)-.

Toda esta simbología de los espacios aparece muy simplificada en la serie audiovisual. Las conductas paternalistas en el entorno de la comisaría apenas existen y solo aparece La Jarra de Oro, bar habitual para los policías, cuyas escenas no son lo suficientemente extensas y potentes como para mostrar una evolución auténtica de la relación entre Petra y Garzón. Y, en cuanto a la casa, no resultan perceptibles muchos de los matices que hemos comentado.

En definitiva, en la serie dirigida por Sánchez Valdés se aprecia una parte de las contradicciones y ambigüedad de Petra, pero de forma muy simplificada, suavizada y poco reflexiva. Asimismo, se advierte una menor voluntad por reflejar la situación de la mujer policía -y de la mujer profesional en general- en un período clave de la historia de España, el final de los años noventa. Por otro lado, el tratamiento de cuestiones como el feminismo, la identidad de género, la presencia de nuevas masculinidades o la subversión de los roles genéricos está presente en la ficción televisiva, pero de manera superficial, no verdaderamente significativa.

Todo ello puede explicar, junto al retrato de una protagonista menos compleja, la falta de credibilidad, las tramas paralelas sin interés y la ausencia del factor sexual, las causas por las que esta ficción televisiva obtuvo una escasa popularidad, en contraposición a la saga novelesca, que sigue siendo objeto de gran interés para muchos lectores.

Bibliografía

Chung, Ying Yang (2010). "Petra Delicado y la (de)construcción del género y de la identidad". *Hispania*, 4, 93, 594–604.

Craig-Odders, Reneé (2011). "Feminism and Motherhood in the Police Novels of Alicia Giménez Bartlett". Trotman, Tifanny (ed.), *The Changing Spanish Family. Essays on New Views in Literature, Cinema and Theater* (75–92). Jefferson: McFarland & Company.

Flórez, Mónica (2008). "Bajo la lupa de la inspectora Petra Delicado: los hombres como subalternos en la novela policíaca femenina". *Divergencias. Revista de estudios lingüísticos y literarios*, 2, 6, 2–14.

Gallo, Isabel (8 de septiembre de 1999). "'Petra Delicado' sustituye a 'Ally McBeal' en Tele 5". *El País*. En https://elpais.com/diario/1999/09/08/radi otv/936741602_850215.html. Consultado el 29 de enero de 2022.

Giménez Bartlett, Alicia (1996). *Ritos de muerte*. Barcelona: Grijalbo-Mondadori.

Giménez Bartlett, Alicia (1997). *Día de perros*. Barcelona: Grijalbo-Mondadori.

Giménez Bartlett, Alicia (1999). *Mensajeros de la oscuridad*. Barcelona: Plaza & Janés.

Giménez Bartlett, Alicia (2000). *Muertos de papel*. Barcelona: Plaza & Janés.

Giménez Bartlett, Alicia (2002). *Serpientes en el paraíso*. Barcelona: Planeta.

Giménez Bartlett, Alicia (2004). *Un barco cargado de arroz*. Barcelona: Planeta.

Giménez Bartlett, Alicia (2007). *Nido vacío*. Barcelona: Planeta.

Giménez Bartlett, Alicia (2009). *El silencio de los claustros*. Barcelona: Destino.

Giménez Bartlett, Alicia (2013). *Nadie quiere saber*. Barcelona: Destino.

Giménez Bartlett, Alicia (2015). *Crímenes que no olvidaré*. Barcelona: Destino.

Giménez Bartlett, Alicia (2017). *Mi querido asesino en serie*. Barcelona: Destino.

Giménez Bartlett, Alicia (2020). *Sin muertos*. Barcelona: Destino.

Godsland, Shelley (2002). "From Feminism to Postfeminism in Women's Detective Fiction from Spain: the Case of Maria Antònia Oliver and Alicia Giménez Bartlett". *Letras Femeninas*, 1, 28, 84–99.

Losada Soler, Elena (2015). "Matar con un lápiz. La novela criminal escrita por mujeres". *Lectora: Revista de Dones y Textualitat*, 21, 9–14.

Oxford, Jeffrey (2010). "A Hard-Boiled Police Investigator". *South Central Review*, 1 y 2, 27, 91–104.

Martín Alegre, Sara (2002). "El caso de Petra Delicado: La mujer policía en las novelas de Alicia Giménez Bartlett". Riera, Carmen, Torras, Meri y Clúa, Isabel (eds.), *Perversas y Divinas: La representación de la mujer en las literaturas hispánicas: El fin de siglo pasado y/o el fin del milenio actual. Volumen 2* (415–421), Puzol, Valencia y Caracas, Venezuela: Ediciones ExCultura.

Nieva-de la Paz, Pilar (2014). "Mujeres 'malas' y nuevos entornos laborales: *Y punto*, de Mercedes Castro (2008) y *El silencio de los claustros* (2009), de Alicia Giménez Bartlett". Hartwig, Susanne (ed.), *Culto del mal, cultural del mal, realidad, virtualidad, representación* (153–166). Madrid: Editorial Iberoamericana/Vervuert.

Ortiz, Lourdes (1979). *Picadura mortal*. Madrid: Sedmay.

Pardo Bazán, Emilia [1911] (1998). *La gota de sangre*. Madrid: Ediciones Internacionales Universitarias.

Rodríguez, Marie-Soledad (2009). "Las novelas policíacas de Alicia Giménez Bartlett: un nuevo enfoque sobre la identidad femenina". Nieva-de la Paz, Pilar (coord.), *Roles de género y cambio social en la literatura española del siglo XX* (249–262). Leiden: Brill.

Romero López, Alicia (2017). "La feminización del espacio en el noir: el caso de Petra Delicado". Sánchez Zapatero, Javier y Martín Escribà, Àlex (eds.), *La globalización del crimen: literatura, cine y nuevos medios* (27–35). Santiago de Compostela: Andavira Editora.

Rutledge, Tracy (2006). "The Spanish Female Detective: A Study of Petra Delicado and The Evolution of a Professional Sleuth". [Tesis Doctoral]. Texas Tech University.

Thompson-Casado, Kathleen (2002). "Petra Delicado, A Suitable Detective for a Feminist?". *Letras Femeninas*, 1, 28, 71–83.

Tomc, Sandra (1995). "Questing Women: The Feminist Mystery after Feminism". Glenwood Irons (ed.), *In Feminism in Women's Detective Fiction* (46–63). Toronto: University of Toronto Press.

Tous-Rovirosa, Anna (2020). "Intertextualidad y género policíaco en España (1990–2010). Evolución del ámbito literario al metatelevisivo y recurrencia de la víctima femenina como motivo". *Communication & Society*, 4, 33, 89–106.

Tous-Rovirosa, Anna, Hidalgo-Mari, Tatiana y Morales-Morante, Luís Fernando (2020). "Serialización de la ficción televisiva: el género policiaco español y la narrativa compleja. Cadenas generalistas (1990–2010)". *Palabra Clave*, 4, 23, 1–34.

Venkataraman, Vijaya (2010). "Mujeres en la novela policial: ¿reafirmación o subversión de patrones patriarcales? Reflexiones sobre la serie Petra Delicado de Alicia Giménez Bartlett". Awaas, Hala e Insúa, Mariela (ed.), *Textos sin fronteras. Literatura y sociedad, II* (229–240). Pamplona: Universidad de Navarra.

Vilches, Lorenzo (2001) (coord.). "Informe Eurofiction 2000: Entre la innovación y el conformismo". *Zer: Revista de estudios de comunicación*, 11, 1–10.

Viñals, Carole (2014). "Cánones de género y género negro en la serie Petra Delicado". Martín Escribà, Àlex y Sánchez Zapatero, Javier (eds.), *La (re) invención del género negro* (133–142). Santiago de Compostela: Andavira Editora.

Material audiovisual

Sánchez Valdés, Julio (1999). *Petra Delicado*. [Serie de TV]. Estudios Picasso y Lolafilms.

Tognazzi, Maria Sole (2020). *Petra*. [Miniserie de TV]. Bartlebyfilm y Cattleya.

10.

El "caso Nevenka": entre la realidad, la literatura y Netflix

Milica Lilic

Universidad Internacional de La Rioja,

milica.lilic@unir.net

Resumen: En 2001, Nevenka Fernández, la joven concejala de Ponferrada, denunció públicamente a su entonces jefe, el alcalde Ismael Álvarez, por acoso sexual. A pesar de haber ganado el juicio, ante los ojos de la España de principios del siglo fue considerada conflictiva y responsable de su propio acoso. Estos hechos inspiraron a Juan José Millás a hacer una investigación profunda del caso y publicarla en su novela testimonial *Hay algo que no es como me dicen. El caso de Nevenka Fernández contra la realidad* (2004). En 2021 sale a luz otra creación artística, en forma de una miniserie documental de Netflix, protagonizada por la propia Nevenka, que rompe el silencio y cuenta su historia en primera persona. Un análisis comparativo estas dos obras permitirá estudiar cómo se ha ido construyendo y modelando la opinión pública sobre el caso, desde la criminalización de la víctima hasta un sentimiento de empatía colectiva.

Palabras clave: Nevenka Fernández, Juan José Millás, Netflix, acoso sexual.

Abstract: "The 'Nevenka case': between reality, literature and Netflix". In 2001, Nevenka Fernández, the young councilor from Ponferrada, publicly denounced her boss, Mayor Ismael Álvarez, for sexual harassment. Despite having won the trial, in the eyes of Spain at the beginning of the century she was considered conflictive and responsible for her own harassment. These facts inspired Juan José Millás to carry out an in-depth investigation of the case and publish it in his testimonial novel *Hay algo que no es como me dicen. El caso de Nevenka Fernández contra la realidad* (2004). In 2021 another artistic creation comes to light, in the form of a Netflix documentary miniseries, starring Nevenka herself, who breaks the silence and tells her story in the first person. A comparative analysis of these two works will allow us to study how public opinion about the case has been built and shaped, from the criminalization of the victim to a feeling of collective empathy.

Keywords: Nevenka Fernández, Juan José Millás, Netflix, sexual harassment.

Introducción

El acoso en el lugar de trabajo, aunque no sea un fenómeno característico del siglo XXI, ha recibido en los últimos años un tratamiento especial por parte de la legislación y numerosos estudios psicosociológicos. Así, en función del tipo y objetivo del estudio, se han intentado definir diferentes aspectos de esta conducta social adversa: factores y grupos de riesgo, el perfil del acosador y la víctima, el papel de la ideología sexista, la prevención y control, la perspectiva legal y penal, entre otros.

No obstante, la propia naturaleza polémica del fenómeno, interpretado como una problemática emergente de la sociedad, ha afectado a la transparencia de datos y al análisis objetivo de casos particulares. De ahí que, como consecuencia de una continua sensibilización por cuestiones sociales y la intención de ofrecer una visión alternativa de los hechos, la literatura y la cinematografía actuales hayan empezado a situar el tema de acoso entre sus preocupaciones principales.

Así, partiendo de un caso real de acoso laboral y sexual que se dio entre 1999 y 2001 en el Ayuntamiento de Ponferrada, nacieron dos obras artísticas: la novela testimonial *Hay algo que no es como me dicen. El caso de Nevenka Fernández contra la realidad* (2004) de Juan José Millás y *Nevenka* (2021), la miniserie documental de tres episodios, original de Netflix.

El "caso Nevenka" fue pionero en España, conocido por la denuncia pública del entonces alcalde, Ismael Álvarez, y por la primera sentencia condenatoria por acoso sexual a un político español. A pesar de tal desenlace del juicio, la víctima fue encasillada de conflictiva ante los ojos de toda España de principios del siglo y se vio obligada a abandonar el país. Tal epílogo contradictorio se relaciona principalmente con el orden social de género y los patrones de conducta impuestos a ambos sexos, donde se exige la obediencia de la mujer, por un lado, y se justifica la conducta machista del acosador, por otro. Ambas expresiones artísticas —la novela y la miniserie documental— cuestionan estos patrones, intentando explicar la actitud de la protagonista, por una parte, y la falta general de solidaridad con la víctima, por otra. De ahí que a lo largo de las dos obras haya una fusión entre las voces de los narradores, por una parte, y una clara distancia entre la voz de los narradores y los oponentes de la protagonista, por otra.

Juan José Millás, Netflix y 20 años de evolución de la historia de Nevenka

La temática polémica de las dos expresiones artísticas y su intención discursiva han generado un alto nivel de compromiso hacia la verdad y han convertido el "caso Nevenka" en un ejemplo de supervivencia en situaciones en las que las víctimas reciben el trato de culpables. En ese sentido, es de especial interés el análisis de la reacción pública ante la historia de Nevenka, ya que demuestra la evaluación de la sociedad española y el abandono paulatino de la mentalidad patriarcal, seguida en muchas ocasiones de una actitud machista. El análisis comparativo de las dos obras, su estructura interna, el discurso documental que las caracteriza y su finalidad principal ayudarán a entender esa transformación de la España de los últimos 20 años.

El porqué de las dos obras

En el mundo individualizado actual, donde no basta con afirmar las verdades globales, sino que hace falta ofrecer respuestas éticas individuales, la novela *Hay algo que no es como me dicen. El caso de Nevenka Fernández contra la realidad* se erige en una forma de resistencia a las manipulaciones políticas y mediáticas, por una parte, y una lección práctica para el lector, o, mejor dicho, la lectora, para conocer mecanismos necesarios para superar el acoso sexual en el trabajo, por otra. En ese sentido, el testimonio, como una de las manifestaciones de la literatura intencional, permite partir de una microhistoria basada en los hechos verificables, para construir la solidaridad narrativa y trasladar la problemática individual a un macro plano. El documental de Netflix, por su parte, mantiene el mismo compromiso social y pretende alcanzar la ejemplaridad y una dimensión modélica, con la diferencia de contar con una mayor comprensión colectiva, ya que la sociedad actual se ve menos influenciada por el patriarcado que en la época cuando se publicó el libro, o bien, cuando se conoció el caso. Así, mientras la novela se centra en el presente y critica el sistema, el documental ofrece una mirada hacia el pasado e invita a reflejar sobre la mentalidad de la sociedad española de aquella época. En todo caso, adentrando en las manifestaciones del acoso como conducta social adversa e insistiendo en el concepto de la víctima inocente que sufre injustamente, ambas creaciones artísticas recurren a una serie de mecanismos narrativos

para convertir a su protagonista en la figura heroica, aportando así a la dimensión educativa, ética y denunciante de la obra.

La estructura y elementos comunes

El testimonio, interpretado como reacción literaria ante una injusticia social o política, presenta una construcción narrativa compleja, donde se produce una ruptura entre la realidad y la ficción.

No existe *una* sola realidad objetiva externa a los individuos, sino múltiples realidades subjetivas, innúmeras experiencias. Y esas realidades subjetivas múltiples e inevitables *adquieren sentido para uno y son comunicables para los demás* en la medida en que son verbalizadas: *engastadas* en palabras y *vertebradas* en enunciados lingüísticos (Chillón, 1999, 28–29).

Esto quiere decir que las novelas testimoniales, incluida la que es objeto de este estudio, tienen como base un material fijo que no debe sufrir modificaciones por requerimientos de la obra, pero se construyen sobre una base extraoficial que incide en la forma en la que se utiliza ese material. Así, partiendo de esa información inalterable y debido a la estructura documental de carácter biográfico que la caracteriza, la novela *Hay algo que no es como me dicen* se compromete con la verdad, esto es, ofrece datos verificables en el mundo extratextual. Estos se reflejan en la implicación real del autor en la historia (grabaciones de las entrevistas que Millás realizó con Nevenka[1], sus encuentros con la protagonista y conversaciones con otros personajes), numerosos datos estadísticos, nombres de los personajes que coinciden con sus homólogos en el mundo real, fechas y lugares exactos y el epílogo donde Millás reflexiona sobre la sentencia y la victoria matizada de la protagonista.

La miniserie documental *Nevenka,* interpretada como un género cinematográfico que parte de la narración de la historia con pruebas y argumentaciones convincentes, se basa fundamentalmente en la palabra hablada:

Los documentales toman forma en torno a una lógica informativa. La economía de esta lógica requiere una representación, razonamiento o argumento

[1] Millás incluso ofrece detalles de cómo fue recogiendo la información durante los encuentros que tuvo con la joven concejala: "Nevenka y yo nos sentábamos a una mesa camilla de aquel salón cada lunes o cada jueves, según el día que hubiéramos quedado, yo encendía el magnetofón, sacaba los cuadernos de notas y comenzábamos a hablar" (2013, 39).

acerca del mundo histórico. La economía es básicamente instrumental o prag-
mática: funciona en términos de resolución de problemas. Una estructura
paradigmática para el documental implicaría la exposición de una cuestión
o problema, la presentación de los antecedentes del problema, seguida por
un examen de su ámbito o complejidad actual, incluyendo a menudo más
de una perspectiva o punto de vista. Esto llevaría a una sección de clausura
en la que se introduce una solución o una vía hacia una solución (Nichols,
1991, 48).

La miniserie sigue esta estructura y empieza, al igual que la novela de
Millás, situando a Nevenka en una rueda de prensa en la que denuncia
públicamente a su acosador. A partir de ahí, a lo largo de todo el docu-
mental las imágenes y los sonidos se sostienen como pruebas y aportan
continuamente a la veracidad de los hechos. Estas imágenes coinciden,
en realidad, con escenas actuales del caso (noticias de televisión, declara-
ciones en las ruedas de prensa tras la acusación, audios de la declaración
de Nevenka o el alcalde en el juicio, interrogatorio del fiscal, dimisión del
alcalde después de la sentencia, etc.), mientras que los sonidos acompa-
ñan el tono de la narración, pues la música es muchas veces tensa o de
suspense. De igual forma, para enfatizar la palabra hablada y no despistar
al espectador, el ambiente de grabación está reducido a lo mínimo, hecho
que se refleja incluso en el aspecto de Nevenka (pelo recogido, maquillaje
sutil y un jersey rojo que contrasta el fondo oscuro del marco de toma
de escena).

La historia la cuentan varias voces narrativas, entre ellas Charo Velasco,
exconcejala del PSOE de Ponferrada, José Antonio Bustos, psicoanalista,
Rosa María Mollá, psiquiatra de Madrid de urgencias, y Adolfo Barreda,
abogado de Nevenka. Estos personajes, aparte de haber participado en
el caso, también aparecen en la novela de Millás, con el mismo objetivo
de respaldar la versión de la protagonista. La máxima fusión entre los
personajes de las dos expresiones artísticas radica en la presencia de dos
figuras: Nevenka y Juan José Millás. En veinte años desde el juicio, el
documental fue la primera vez que Nevenka rompió el silencio y decidió
contar su historia en público. Como ella misma reconoce, a diferencia de
la novela donde su testimonio todavía reflejaba múltiples consecuencias
de tipo psicológico y emocional que el acoso produjo en ella, participar
en el documental para ella supuso aceptar los hechos y superar el estatus
de la víctima: "Estoy aceptando que hay un antes y un después de esta
situación, pero ya no me siento avergonzada de decir que soy Nevenka"
(Pastor y Sánchez-Maroto, 2021).

Por otra parte, la presencia de Millás en *Hay algo que no es como me dicen* se observa desde el mismo título, donde el referente de la primera persona singular ("me") es tanto la protagonista como el propio autor. Nevenka, a causa de haber sufrido el acoso sexual, pone en duda los valores de la sociedad y desarrolla su opinión crítica. De forma similar, Millás pasa por una transformación desde la manipulación mediática hasta la investigación propia del "caso Nevenka", que lo llevó a escribir una novela que acreditó la versión de la víctima. Así, el narrador Juanjo escribe desde su presente, interviene constantemente en la historia y ordena la información teniendo en cuenta la perspectiva de la víctima y la finalidad de simpatizar con el lector. Esto permite la presencia de una serie de ecos autobiográficos (el nombre, el oficio y la actividad periodística) que ponen un signo de igualdad entre el autor y el narrador de la historia. Siguiendo la misma línea, y haciendo que desaparezcan los límites entre el autor como sujeto de la escritura y el narrador como sujeto de la enunciación, destaca la alusión a dos novelas de Millás, que le sirven al narrador para justificar su interés en el "caso Nevenka" y la necesidad de relatar su historia:

> Como la vida es muy rara, se da la circunstancia de que en mi última novela, *Dos mujeres en Praga,* una mujer le cuenta a un escritor su vida, para que éste la escriba. A veces, en las novelas se prefiguran situaciones que luego suceden en la vida real. En otra novela anterior, *La soledad era esto,* una fumadora de hachís que ha perdido la identidad la recupera cuando averigua lo que representa el hachís y deja de fumar (2013, 40).

Adentrando en la trama de la novela y analizando numerosas conversaciones que Millás mantiene con su protagonista, se deduce, que, aparte de ser autor y narrador, también actúa como personaje de acción. Esto quiere decir que observa los sucesos desde fuera, pero los analiza desde dentro, hecho que lo convierte en el narrador intradiegético. Además, opta por una investigación parcial, con la intención de demostrar que su narrador no es omnipresente. Este enfoque homodiegético[2] relativiza la autoridad del narrador, dejando espacio para la duda y solicitando la implicación de los lectores: "Se trata de una estrategia destinada a construir su *etos*, demostrando que obra de buena fe, sin que estos matices cuestionen su interpretación de los hechos" (Fauquet, 2011, 269).

La voz de Millás está presente en los tres capítulos de la miniserie, pero su importancia aumenta conforme vaya avanzando la narración y

[2] Castany Prado, en su reseña de *Figuras III* de Gérard Genette, aclara los dos tipos de la "voz" de un relato, dependiendo de la actitud narrativa elegida: "El narrador

se vayan conociendo las consecuencias del acoso en la vida laboral, social y emocional de la protagonista. Así, insistiendo en el carácter colectivo de la historia de Nevenka, Millás aprovecha su papel de narrador en el documental para hacer alusión a su novela, explicando el porqué de su interés en el caso: "Si consigo contar bien la historia de Nevenka, estaré contando la historia de tantas y tantas Nevenkas que hay por el mundo" (Pastor y Sánchez-Maroto, 2021). Esto demuestra el elevando compromiso ético del escritor y su postura claramente subjetiva, que le ayudan a justificar la imposibilidad de Nevenka de reaccionar ante los ataques continuos del alcalde. En la novela, para enfatizar esa parálisis psicológica de la protagonista, Millás recurre a la metáfora, describiendo a Nevenka como el único pez de colores entre muchos peces negros. Esta imagen aparece como elemento recurrente en el documental para enfatizar la situación de peligro en la que estaba Nevenka y su lucha por supervivencia: "Nevenka era el pez de colores que había caído en una corporación de machos, en fin, antiquísima, de gente misógina, de gente machista, en un mundo de hombres, en el peor sentido de la palabra" (Pastor y Sánchez-Maroto, 2021).

Teniendo en cuenta la estructura de las dos obras artísticas, se observa que, aunque se haya usado una serie de técnicas que estimulan el carácter informativo del relato, este no es una mera transcripción de hechos, ya que, paralelamente, la historia brinda argumentos subjetivizados y repletos de detalles, creando así una interpretación distinta de la realidad "[…] con la que se denuncia la «verosimilitud» de otras versiones" (Amar Sánchez, 1990, 447). De ahí que la narración vaya acompañada de una selección premeditada de la información a compartir con el lector o espectador y una clara subjetividad narrativa. Esto quiere decir que los personajes, espacios y acontecimientos pertenecen paralelamente al mundo real y al narrativo, creando una realidad ficcionalizada. Así, el documental, reconstruyendo el suceso, en cierta medida pone en peligro su credibilidad: "En una reconstrucción, el nexo sigue estando entre la imagen y algo que ocurrió frente a la cámara, pero lo que ocurrió ocurrió *para* la cámara. Tiene el estatus de un suceso imaginario, por muy firmemente basado que esté en un hecho histórico" (Nichols, 1991, 52). Lo mismo ocurre con la novela. Lejeune, apuntando a la naturaleza

heterodiegético es aquél que se halla ausente de la historia que cuenta mientras que el narrador homodiegético es aquél que está presente como personaje en la historia que cuenta" (2008, 19).

referencial de los textos biográficos y autobiográficos, como contrapartida a los de ficción que no se pueden someter a un estudio de comprobación, afirma:

> Su fin no es la mera verosimilitud sino el parecido a lo real; no «el efecto de realidad» sino la imagen de lo real. Todos los textos referenciales conllevan, por lo tanto, lo que yo denominaría «*pacto referencial*», implícito o explícito, en el que se incluyen una definición del campo de lo real al que se apunta y un enunciado de las modalidades y del grado de parecido a los que el texto aspira (1994, 76).

Esa modalidad de la obra de Millás es el resultado de la intención del autor de contraponer el término de la criminalización de la víctima al de la víctima inocente[3]. Pretendiendo convencer al lector de la versión de la víctima, el autor reconstruye únicamente aquellos sucesos que considera veraces y desarrolla una investigación incompleta del caso. Lejos de insistir en la objetividad de la voz narrativa, el autor integra una serie de técnicas ficcionales, llegando así a la condición literaria de la obra, donde los datos, figuras y acontecimientos provenientes de la realidad histórica se subjetivizan y generan una forma alternativa de esa realidad. Estos mecanismos que aportan a la ficción se manifiestan, entre otros, a través de la falta de la continuidad cronológica y repeticiones, que aportan a una estructura cíclica de la obra. Así, el primer capítulo, titulado "Los restos de Nevenka" se opone al último que lleva el nombre "Nace la otra Nevenka". Tal planteamiento de los capítulos en las dos extremidades del libro sugiere que, según deduce Fauquet, "el camino recorrido por Nevenka es un proceso vital inverso, de la muerte al renacimiento" (2011, 264). La narración de *Nevenka*, por su parte, es fundamentalmente cronológica, hecho que coincide con la estructura interna de un documental:

> La literalidad del documental se centra en torno al aspecto de las cosas en el mundo como un índice de significado [...]. Las situaciones y los sucesos, donde entra en juego una dimensión temporal, suelen conservar la disposición cronológica de su acontecer real (aunque puedan ser abreviados o

[3] Millás insiste en la importancia de la criminalización de la víctima a la que estaba expuesta la protagonista desde el momento cuando denunció públicamente al alcalde. Este concepto se manifiesta en la actitud de sus familiares, sus compañeros de trabajo, la sociedad y la propia Justicia: "La dureza y la grosería de los interrogatorios de este hombre fueron tales que el juez tuvo que llamarlo al orden, señalándole que Nevenka Fernández no estaba allí en calidad de acusada, sino de víctima" (2013, 26).

ampliados y puedan aplicarse argumentos referentes a causación o motivación) (Nichols, 1991, 61).

Esto quiere decir que la literalidad de la miniserie en cuanto al marco temporal, aparte de establecer una relación directa y unívoca con los sucesos del mundo real, facilita la participación del espectador y el hecho de mantener una lógica informativa que, finalmente, llevará al desenlace.

La dualidad realidad-ficción de las dos creaciones artísticas, por tanto, se traduce a su doble esencia: crítica y poética. De esta forma, ambos elementos conviven en las obras, de tal forma que los rasgos estéticos y subjetivos no reducen su autenticidad o el compromiso social que las caracteriza. Esto quiere decir que, junto con la legitimidad y la autenticidad de los hechos, la ficción está igual de presente mediante una serie de escenas y elementos novelísticos, característicos por una tensión dramática, la ralentización de la acción, las repeticiones y la abundancia en detalles. Además, en ambas obras se pretende involucrar al lector o espectador en la historia y provocar en él sentimientos de empatía y solidaridad, "tanto por la visión del mundo que el autor aporta al texto, por la actitud del narrador o por la actividad de los personajes como por la injerencia afectiva que se ejecuta en el proceso de interpretación" (Sánchez Zapatero, 2011, 399). Millás acude a esta técnica en numerosas ocasiones, postulándose de esta forma claramente de parte de la víctima: "No había ninguna posibilidad, insisto, de que ese hombre no acabara con ella en la cama. Eso lo sé yo, lo sabe usted, lector, y lo sabe cualquiera con dos dedos de frente" (2013, 115). A través de ese contacto continuo, el lector o el espectador, sabiendo que se trata de un hecho real, se enfrenta a la historia con voluntad de confirmar o rechazar la hipótesis que previamente había construido sobre el caso.

El "caso Nevenka" hoy: una mezcla de la realidad olvidada y la ficción

A diferencia de la reacción pública de hace veinte años cuando se conoció el caso y cuando la mayoría de los ponferradinos ofrecieron su apoyo al alcalde, ninguna de las dos creaciones artísticas objeto de este estudio pone en duda quién fue la víctima del caso.

Como ha quedado señalado, en la Ponferrada de los principios del siglo se construyó un deseo colectivo de ver a Nevenka como una mujer pérfida. Con una actitud claramente crítica hacia tal postura del pueblo,

la miniserie documental ofrece imágenes actuales de las manifestaciones que se celebraron en el pueblo para apoyar al alcalde y discriminar a Nevenka: "¡Qué injusticias en la vida! ¡Y una de las más grandes es la que le han hecho a este pobre hombre! ¡No hemos tenido jamás un alcalde como este!" (Pastor y Sánchez-Maroto, 2021); "A mí no me acosa nadie si no me dejo, ¡nadie!" (Pastor y Sánchez-Maroto, 2021). El hecho de que estas declaraciones fueran hechas por mujeres de Ponferrada demuestra la intención del documental de llamar la atención sobre la poca solidaridad femenina y una educación fundamentalmente patriarcal de aquella época. En un segundo nivel, aparte de criticar a las autoridades y al sistema que permitieron la distorsión de la información y ofrecieron un apoyo desproporcionado al acosador, con estas imágenes el documental pretende generar una opinión colectiva del espectador actual, quien juzgará esa falta de empatía, entenderá el trasfondo de la negación de la figura de Nevenka y, a modo de recompensa, le ofrecerá su comprensión y apoyo. Por otra parte, además de denunciar el sistema español y las autoridades competentes en su novela, Millás utiliza su novela para criticar a la manipulación mediática de la información: "No leí ningún editorial sobre el caso, quizá porque a ningún periódico le pareció extraño o enfermizo que la víctima se hubiera exiliado mientras el verdugo leía el pregón de las fiestas en su pueblo" (2013, 199).

Ambas obras insisten, además, en la evolución paulatina de Nevenka, reflejada en su lucidez progresiva, su capacidad de afrontar el miedo y superar el estatus de la víctima. Esta trayectoria convierte la obra de Millás en un relato de aprendizaje, género narrativo de origen alemán (*bildungsroman*), que implica la evolución física, psicológica y moral del personaje principal:

> Arguably Germany's best-known literary genre, the Bildungsroman (novel of formation) often retains its German name in other languages. Traditionally, it depicts a young man abandoning provincial roots for an urban environment to explore his intellectual, emotional, moral, and spiritual capacities. Whether nurturing or inimical, this new environment proffers the possibility of attaining wisdom and maturity (McCarthy, 2010, 41).

En *Hay algo que no es como me dicen*, el desarrollo de la protagonista es inverso, ya que va de lo colectivo (la dependencia de un sistema) a lo individual (la afirmación de su propia autonomía). Observando el cambio de Nevenka en el plano interior (el desarrollo de la autonomía) y en el exterior (la determinación de denunciar públicamente una práctica

tabú), la obra adquiere doble nivel de ejemplaridad: cognitivo y pragmá-
tico. Esto quiere decir que parte de una historia singular, pero se refiere
a un colectivo de mujeres que están o estaban expuestas a situaciones de
acoso sexual en el lugar de trabajo: "Ella había abierto con su actitud
un camino del que en un futuro se beneficiarían otras mujeres en una
situación semejante a la suya" (Millás, 2013, 196). Siguiendo las mismas
líneas, Nevenka, usando la primera persona, explica sus razones para pre-
sentar una denuncia pública contra el acosador: "Me lo debo a mí misma
y se lo debo a todas las mujeres que ahora mismo pueden estar viviendo
una situación tan terrible como la que yo he vivido" (Millás, 2013, 15).
Así, se distinguen dos trayectorias equidistantes en la novela: la experien-
cia de Nevenka y la representación del concepto de acoso. La historia de
la protagonista es singular y acompaña la transformación de Nevenka
desde la ignorancia —cuando se autoculpabiliza y justifica la conducta
del alcalde— al saber —cuando identifica el problema y se enfrenta a su
agresor—. La segunda historia es de carácter ejemplar, donde se gene-
raliza un caso concreto para acercar al lector el concepto del acoso, sus
formas de manifestación y las múltiples consecuencias que causa. Esta
generalización, aparte de la alusión a numerosos datos estadísticos y
ejemplos de estudios realizados sobre el acoso, se consigue a través del
presente gnómico, como mecanismo lingüístico usado para neutralizar el
lenguaje y expresar afirmaciones que no están condicionadas temporal-
mente: "Uno de los problemas de las víctimas de acoso es que se sienten
culpables en lugar de víctimas (Millás, 2013, 18)"; "Cualquier trabaja-
dora que haya defendido su integridad frente a un jefe es considerada
entre nosotros una mujer conflictiva" (Millás, 2013, 38); "El acoso no
se produce de un día para otro; es un proceso lento" (Millás, 2013, 46);
"El primer acto del depredador es paralizar a su víctima para que no se
pueda defender" (Millás, 2013, 101). Uniendo las dos trayectorias de la
novela, el plano individual se convierte en colectivo, donde una historia
singular sirve para denunciar una estructura organizacional fundada en
el machismo y, en términos más generales, una problemática emergente
de la sociedad. La misma razón de crear un puente entre lo individual
y lo colectivo motiva a Nevenka a relatar su historia en el documental,
insistiendo en esta ocasión en la importancia de una lucha activa en las
situaciones semejantes y la denuncia como la única vía de superviven-
cia: "Yo hice algo lo que tenía que hacer, porque si no lo hubiese hecho,
me hubiese muerto" (Pastor y Sánchez-Maroto, 2021).

Esto quiere decir que, partiendo de la dimensión modélica de ambas obras que pueden interpretarse como producto social y de su influencia en la remodelación de la opinión pública, el "caso Nevenka" representa hoy en día un recordatorio a la mentalidad de la España de principios de siglo y un ejemplo de la enseñanza colectiva.

Conclusiones

Mientras que *Hay algo que no es como me dicen. El caso de Nevenka Fernández contra la realidad* nace como una reacción ante el concepto de la criminalización de la víctima y pretende posicionarse como una fuente válida de información, ofreciendo una versión distinta de la historia, relatada desde la perspectiva de la protagonista, en la miniserie documental *Nevenka* no interesa defender a la víctima, pues la actitud de la sociedad ya se ha transformado, sino que se produce con la finalidad principal de afirmar la lucha de Nevenka y afianzar su estatus de heroína.

Ambas expresiones artísticas tienen un doble papel: educativo y denunciante. Esto queda especialmente reflejado en el desenlace de la novela de Millás, que acaba "[...] con la víctima feliz, pero exiliada, y el agresor protegido por la solidaridad y el cariño de los suyos" (Millás, 2013, 202). Así, el oxímoron "víctima feliz" conlleva un mensaje optimista, ya que, a pesar de múltiples capas de acoso a las que estaba expuesta, la protagonista consigue recuperar su dignidad y paz interior. De esta forma, y reconociendo el valor extraordinario de su protagonista, Millás la convierte en una heroína que actúa como modelo a seguir para todas aquellas víctimas del acoso sexual en el trabajo. De igual manera, en el documental se mantiene el oxímoron "víctima feliz", ya que Nevenka, para poder conservar su anonimato y no estar expuesta a la opinión pública, sigue viviendo en el extranjero, aunque reconoce que ha conseguido superar el estatus de la víctima con el que se identificaba durante dos décadas: "Siento que es el momento de reconciliar a Nevenka" (Pastor y Sánchez-Maroto, 2021).

Por otra parte, analizando la relación de Nevenka con su entorno, ambas obras adquieren un mensaje negativo, ya que demuestran que, a pesar de haber ganado el juicio, la víctima quedó etiquetada de conflictiva y desvalorizada por la sociedad. Este resultado final de la historia es, más allá del carácter misógino del acosador, consecuencia de una sociedad todavía fuertemente influenciada por el patriarcado, que exigía la

obediencia de la mujer, por una parte, y justificaba la conducta machista del hombre, por otra.

Bibliografía

Amar Sánchez, Ana María (1990). "La ficción del testimonio". *Revista Iberoamericana*, 151, 447–61.

Castany Prado, Bernat (2008). "Figuras III de Gérard Genette". *Tonos Digital. Revista electrónica de filología*, 15, 1–21.

Chillón, Albert (1999). *Literatura y periodismo. Una tradición de relaciones promiscuas*. Barcelona: Universidad Autónoma de Barcelona.

Fauquet, Isabelle (2011). Trayectorias ejemplares en *Hay algo que no es como me dicen. Caso de Nevenka Fernández contra la realidad*, de Juan José Millás. Florenchie, Amélie y Touton, Isabelle (eds.), *La ejemplaridad en la narrativa española contemporánea (1950–2010)* (259–277). Madrid: Iberoamericana / Vervuert.

Lejeune, Philippe (1994). "El pacto autobiográfico (1973)". Jurdao Arrones, Francisco (dir.), Torrent, Ana (trad.), *El pacto autobiográfico y otros estudios* (49–88). Madrid: Megazul-Endymion.

McCarthy, Margaret (2010). "Bildungsroman". Herman, David, Jahn, Manfred and Ryan, Marie-Laure (eds), *Routledge Encyclopedia of Narrative Theory* (41–42). London: Taylor & Francis Group.

Millás, Juan José (2013). *Hay algo que no es como me dicen. El caso de Nevenka Fernández contra la realidad*. 1ª ed. 2004. Barcelona: Seix Barral.

Nichols, Bill (1991). *La representación de la realidad: cuestiones y conceptos sobre el documental*. Barcelona: Paidós.

Pastor, A. (prod.), Sánchez-Maroto, M. (dir.). (2021). *Nevenka* [Serie documental]. Recuperado de https://www.netflix.com/

Sánchez Zapatero, Javier (2011). "Escritura autobiográfica y traumas colectivos: de la experiencia personal al compromiso universal". *Revista de Literatura*, 73, 146, 379–406.

Hybris: Literatura y Cultura Latinoamericanas

Desde la Antigua Grecia y la época clásica, filósofos, artistas y críticos han profundizado en las relaciones entre la literatura y otras artes. Primero fue la pintura y artes plásticas –*ut pictura poesis*, de Simónides de Ceos y Horacio–, más adelante la música, la arquitectura, la representación teatral, la escultura y ya, en la época moderna y contemporánea, la fotografía, el cine, la televisión, los *mass media*. En la actualidad este vasto y estimulante campo de hibridaciones culturales y artísticas se ha completado con las nuevas tecnologías y todas las "narrativas transmedia", generando conceptos y actuaciones transversales anejas a la creación digital y a las nuevas realidades comunicativas: *touch-media, cross-media,* intermedialidad, transmedialidad, hipertextualidad, multimodalidad, etc.

Esta colección, *Hybris: Literatura y Cultura Latinoamericanas*, pretende, por un lado, indagar en el sentido diacrónico que estas relaciones han ido perfilando en el campo literario y cultural entendidos como parámetros estéticos, prácticos, de nivelación y préstamos técnicos entre artes y, por otro, reflexionar desde una perspectiva filosófica, social, cultural y teórica sobre las posibilidades que ofrecen tales hibridaciones, siempre dentro de un contexto latinoamericano.

En la mitología clásica, *Hybris* era la diosa de la desmesura, la insolencia, la ausencia absoluta de moderación, y evocaba la necesidad de traspasar límites. Este nuevo concepto de *Hybris* pretende insistir en las marcas mitológicas de la transgresión, borrando fronteras entre las artes, sacudiendo la tendencia a la parcelación y a la contención y, a la vez, reclama también la identificación con el término latino *hybrida*, que alude a la mezcla de sangre. Hibridación y simbiosis entre artes serán, por tanto, los contornos y contextos en los que se imbricarán estos estudios.

Directores de la colección:

Yannelys Aparicio (Universidad Internacional de La Rioja, España)
Ángel Esteban (Universidad de Granada, España)

Comité científico:

Printed in Great Britain
by Amazon

42529925R00116